西遊記 第一卷

《世紀前百大文學系列作品》

Journey to the West Vol 1

吳承恩 著

世紀百大文學 有著作權 侵害必究

未經授權不許翻印全文或部分

及翻譯為其他語言或文字

Copyright © 2017 C.S. Publish

All rights reserved.

Manufactured in United States

Permission required for reproduction,

or translation in whole or part

Contact: chi2publish@gmail.com

ISBN-13:978-1548922269

ISBN-10:1548922269

吴承恩

簡介

中國古典神怪小說，中國"四大名著"之一。成書於 16 世紀明朝中葉，一般認為作者是明朝的吳承恩。書中講述唐三藏師徒四人西天取經的故事，表現了懲惡揚善的古老主題，也有觀點認為西遊記是權力場諷刺小說。《西遊記》自問世以來，在中國及世界各地廣為流傳，被翻譯成多種語言。在中國，乃至亞洲部分地區西遊記家喻戶曉，其中孫悟空、唐僧、豬八戒、沙僧等人物和「大鬧天宮」、「三打白骨精」、「孫悟空三借芭蕉扇」等故事尤其為人熟悉。幾百年來，西遊記被改編成各種地方戲曲、電影、電視劇、動畫片、漫畫等，版本繁多。

吳承恩

《目錄》
～世紀前百大文學系列作品～

第二回	悟徹菩提真妙理	斷魔歸本合元神	24
第三回	四海千山皆拱伏	九幽十類盡除名	41
第四回	官封弼馬心何足	名注齊天意未寧	57
第五回	亂蟠桃大聖偷丹	反天宮諸神捉怪	72
第六回	觀音赴會問原因	小聖施威降大聖	87
第七回	八卦爐中逃大聖	五行山下定心猿	102
第八回	我佛造經傳極樂	觀音奉旨上長安	118
第九回	陳光蕊赴任逢災	江流僧復仇報本	137
第十回	老龍王拙計犯天條	魏丞相遺書託冥吏	155
第十一回	遊地府太宗還魂	進瓜果劉全續配	181
第十二回	唐王秉誠修大會	觀音顯聖化金蟬	200
第十三回	陷虎穴金星解厄	雙叉嶺伯欽留僧	227
第十四回	心猿歸正　六賊無蹤		244

第十五回　蛇盤山諸神暗佑　鷹愁澗意馬收韁 264

第十六回　觀音院僧謀寶貝　黑風山怪竊袈裟 281

第一回　靈根育孕源流出　心性修持大道生

詩曰：

混沌未分天地亂，茫茫渺渺無人見。

自從盤古破鴻濛，開闢從茲清濁辨。

覆載群生仰至仁，發明萬物皆成善。

欲知造化會元功，須看西遊釋厄傳。

蓋聞天地之數，有十二萬九千六百歲為一元。將一元分為十二會，乃子、丑、寅、卯、辰、巳、午、未、申、酉、戌、亥之十二支也。每會該一萬八百歲。且就一日而論：子時得陽濛，而丑則雞鳴；寅不通光，而卯則日出；辰時食後，而巳則挨排；日午天中，而未則西蹉；申時晡，而日落酉；戌黃昏，而人定亥。譬於大數，若到戌會之終，則天地昏曚而萬物否矣。

再去五千四百歲，交亥會之初，則當黑暗，而兩間人物俱無矣，故曰混沌。

又五千四百歲，亥會將終，貞下起元，近子之會，而復逐漸開明。邵康節曰：「冬至子之半，天心無改移。一陽初動處，萬物未生時。」到此，開始有根。

再五千四百歲，正當子會，輕清上騰，有日，有月，有星，有辰。日、月、星、辰，謂之四象。故曰，天開於子。

又經五千四百歲，子會將終，近丑之會，而逐漸堅實。《易》曰：「大哉乾元！至哉坤元！萬物資生，乃順承天。」至此，地始凝結。

再五千四百歲，正當丑會，重濁下凝，有水，有火，有山，有石，有土。水、火、山、石、土，謂之五形。故曰，地闢於丑。

又經五千四百歲，丑會終而寅會之初，發生萬物。曆曰：「天氣下降，地氣上升；天地交合，群物皆生。」至此，天清地爽，陰陽交合。

再五千四百歲，正當寅會，生人、生獸、生禽，正謂天地人，三才定位。故曰人生於寅。

感盤古開闢，三皇治世，五帝定倫，世界之間，遂分為四大部洲：曰東勝神洲，曰西牛賀洲，曰南贍部洲，曰北俱蘆洲。這部書單表東勝神洲。海外有一國土，名曰傲來國。國近大海，海中有一座名山，喚為花果山。此山乃十洲之祖脈，三島之來龍，自開清濁而立，鴻濛判後而成。真個好山！有詞賦為證，賦曰：

勢鎮汪洋，威寧瑤海。勢鎮汪洋，潮湧銀山魚入穴；威寧瑤海，波翻雪浪蜃離淵。水火方隅高積土，東海之處聳崇巔。丹崖怪石，削壁奇峰。丹崖上，彩鳳雙鳴，削壁前，麒麟獨臥。峰頭時聽錦雞鳴，石窟每觀龍出入。林中有壽鹿仙狐，樹上有靈禽玄鶴。瑤草奇花不謝，青松翠柏長春。仙桃常結果，修竹每留雲。一條澗壑籐蘿密，四面原堤草色新。正是百川會處擎天柱，萬劫無移大地根。

那座山，正當頂上，有一塊仙石。其石有三丈六尺五寸高，有二丈四尺圍圓。三丈六尺五寸高，按周天三百六十五度；二丈四尺圍圓，按政歷二十四氣，上有九竅八孔，按九宮八卦。四面更無樹木遮陰，左右倒有芝蘭相襯。

蓋自開闢以來，每受天真地秀，日精月華，感之既久，遂

有靈通之意，內育仙胎。一日迸裂，產一石卵，似圓毬樣大，因見風，化作一個石猴，五官俱備，四肢皆全。便就學爬學走，拜了四方，目運兩道金光，射沖斗府，驚動高天上聖大慈仁者玉皇大天尊玄穹高上帝，駕座金闕雲宮靈霄寶殿，聚集仙卿，見有金光焰焰，即命千里眼、順風耳開南天門觀看。

二將果奉旨出門外，看的真，聽的明，須臾回報道：「臣奉旨觀聽金光之處，乃東勝神洲海東傲來小國之界，有一座花果山，山上有一仙石，石產一卵，見風化一石猴，在那裏拜四方，眼運金光，射沖斗府。如今服餌水食，金光將潛息矣。」玉帝垂賜恩慈曰：「下方之物，乃天地精華所生，不足為異。」

那猴在山中，卻會行走跳躍，食草木，飲澗泉，採山花，覓樹果；與狼蟲為伴，虎豹為群，獐鹿為友，獼猿為親；夜宿石崖之下，朝遊峰洞之中。真是「山中無甲子，寒盡不知年。」

一朝天氣炎熱，與群猴避暑，都在松陰之下頑耍。你看他一個個：

跳樹攀枝，採花覓果；拋彈子，瓦麼兒，跑沙窩，砌寶塔；趕蜻蜓，撲蚍蠟；參老天，拜菩薩；扯葛籐，編草蛛；捉虱子，咬又掐；理毛衣，剔指甲；挨的挨，擦的擦；推的推，壓的壓；

扯的扯，拉的拉。青松林下任他頑，綠水澗邊隨洗濯。

一群猴子耍了一會，卻去那山澗中洗澡，見那股澗水奔流，真個似滾瓜湧濺。古云：「禽有禽言，獸有獸語。」眾猴都道：「這股水不知是那裏的水。我們今日趕閑無事，順澗邊往上溜頭，尋看源流，耍子去耶！」喊一聲，都拖男挈女，喚弟呼兄，一齊跑來，順澗爬山，直至源流之處，乃是一股瀑布飛泉。但見那：

一派白虹起，千尋雪浪飛。

海風吹不斷，江月照還依。

冷氣分青嶂，餘流潤翠微。

潺湲名瀑布，真似掛簾帷。

眾猴拍手稱揚道：「好水！好水！原來此處遠通山腳之下，直接大海之波。」又道：「那一個有本事的鑽進去，尋個源頭出來，不傷身體者，我等即拜他為王。」連呼了三聲，忽見叢雜中跳出一個石猴，應聲高叫道：「我進去！我進去！」好猴！也是他：

今日芳名顯，時來大運通；有緣居此地，天遣入仙宮。

你看他瞑目蹲身，將身一縱，逕跳入瀑布泉中，忽睜睛抬頭觀看，那裏邊卻無水無波，明明朗朗的一架橋樑。他住了身，定了神，仔細再看，原來是座鐵板橋，橋下之水，沖貫於石竅之間，倒掛流出去，遮閉了橋門。卻又欠身上橋頭，再走再看，卻似有人家住處一般，真個好所在。但見那：

翠蘚堆藍，白雲浮玉，光搖片片煙霞。虛窗靜室，滑凳板生花。乳窟龍珠倚掛，縈迴滿地奇葩。鍋灶傍崖存火跡，樽罍靠案見餚渣。石座石床真可愛，石盆石碗更堪誇。又見那一竿兩竿修竹，三點五點梅花。幾樹青松常帶雨，渾然像個人家。

看罷多時，跳過橋中間，左右觀看，只見正當中有一石碣。碣上有一行楷書大字，鐫著「花果山福地，水簾洞洞天。」石猿喜不自勝，急抽身往外便走，復瞑目蹲身，跳出水外，打了兩個呵呵，道：「大造化！大造化！」眾猴把他圍住，問道：「裏面怎麼樣？水有多深？」石猴道：「沒水！沒水！原來是一座鐵板橋。橋那邊是一座天造地設的家當。」眾猴道：「怎見得是個家當？」

石猴笑道：「這股水乃是橋下沖貫石竅，倒掛下來遮閉門戶的。橋邊有花有樹，乃是一座石房。房內有石鍋石灶、石碗石盆、石床石凳，中間一塊石碣上，鐫著『花果山福地，水簾洞洞天。』真個是我們安身之處。裏面且是寬闊，容得千百口老小。我們都進去住，也省得受老天之氣。這裏邊：

颶風有處躲，下雨好存身。霜雪全無懼，雷聲永不聞。煙霞常照耀，祥瑞每蒸薰。松竹年年秀，奇花日日新。

眾猴聽得，個個歡喜，都道：「你還先走，帶我們進去，進去！」石猴卻又瞑目蹲身，往裏一跳，叫道：「都隨我進來！進來！」那些猴有膽大的，都跳進去了；膽小的，一個個伸頭縮頸，抓耳撓腮，大聲叫喊，纏一會，也都進去了。跳過橋頭，一個個搶盆奪碗，占灶爭床，搬過來，移過去，正是猴性頑劣，再無一個寧時，只搬得力倦神疲方止。

石猿端坐上面道：「列位呵，『人而無信，不知其可。』你們纔說有本事進得來、出得去，不傷身體者，就拜他為王。我如今進來又出去，出去又進來，尋了這一個洞天與列位安眠穩睡，各享成家之福，何不拜我為王？」眾猴聽說，即拱伏無違，一個個序齒排班，朝上禮拜，都稱「千歲大王」。自此，石猿高登王位，將「石」字兒隱了，遂稱美猴王。有詩為證，

詩曰：

三陽交泰產群生，仙石胞含日月精。

借卵化猴完大道，假他名姓配丹成。

內觀不識因無相，外合明知作有形。

歷代人人皆屬此，稱王稱聖任縱橫。

美猴王領一群猿猴、獼猴、馬猴等，分派了君臣佐使，朝遊花果山，暮宿水簾洞，合契同情，不入飛鳥之叢，不從走獸之類，獨自為王，不勝歡樂。是以：

春采百花為飲食，夏尋諸果作生涯。秋收芋栗延時節，冬覓黃精度歲華。

美猴王享樂天真，何期有三五百載。一日，與群猴喜宴之間，忽然憂惱，墮下淚來，眾猴慌忙羅拜道：「大王何為煩惱？」猴王道：「我雖在歡喜之時，卻有一點兒遠慮，故此煩惱。」眾猴又笑道：「大王好不知足！我等日日歡會，在仙山福地，古洞神洲，不伏麒麟轄，不伏鳳凰管，又不伏人間王位

拘束，自由自在，乃無量之福，為何遠慮而憂也？」猴王道：「今日雖不歸人王法律，不懼禽獸威服，將來年老血衰，暗中有閻王老子管著，一旦身亡，可不枉生世界之中，不得久住天人之內？」眾猴聞此言，一個個掩面悲啼，俱以無常為慮。

只見那班部中，忽跳出一個通背猿猴，厲聲高叫道：「大王若是這般遠慮，真所謂道心開發也！如今五蟲之內，惟有三等名色，不伏閻王老子所管。」猴王道：「你知那三等人？」猿猴道：「乃是佛與仙與神聖三者，躲過輪迴，不生不滅，與天地山川齊壽。」猴王道：「此三者居於何所？」猿猴道：「他只在閻浮世界之中，古洞仙山之內。」

猴王聞之，滿心歡喜道：「我明日就辭汝等下山，雲遊海角，遠涉天涯，務必訪此三者，學一個不老長生，常躲過閻君之難。」噫！這句話，頓教跳出輪迴網，致使齊天大聖成。眾猴鼓掌稱揚，都道：「善哉！善哉！我等明日越嶺登山，廣尋些果品，大設筵宴送大王也。」

次日，眾猴果去採仙桃，摘異果，刨山藥，剜黃精，芝蘭香蕙，瑤草奇花，般般件件，整整齊齊，擺開石凳石桌，排列仙酒仙餚。但見那：

金丸珠彈，紅綻黃肥。金丸珠彈臘櫻桃，色真甘美；紅綻黃肥熟梅子，味果香酸。鮮龍眼，肉甜皮薄；火荔枝，核小囊紅。林檎碧實連枝獻，枇杷緗苞帶葉擎。兔頭梨子雞心棗，消渴除煩更解醒。香桃爛杏，美甘甘似玉液瓊漿；脆李楊梅，酸蔭蔭如脂酥膏酪。紅囊黑子熟西瓜，四瓣黃皮大柿子。石榴裂破，丹砂粒現火晶珠；芋栗剖開，堅硬肉團金瑪瑙。胡桃銀杏可傳茶，椰子葡萄能做酒。榛松榧柰滿盤盛，橘蔗柑橙盈案擺。熟煨山藥，爛煮黃精。搗碎茯苓並薏苡，石鍋微火漫炊羹。人間縱有珍饈味，怎比山猴樂更寧？

　　群猴尊美猴王上坐，各依齒肩排於下邊，一個個輪流上前奉酒，奉花，奉果，痛飲了一日。次日，美猴王早起，教：「小的們，替我折些枯松，編作筏子，取個竹竿作篙，收拾些果品之類，我將去也。」果獨自登筏，盡力撐開，飄飄蕩蕩，逕向大海波中，趁天風，來渡南贍部洲地界。這一去，正是那：

　　天產仙猴道行隆，離山駕筏趁天風。

　　飄洋過海尋仙道，立志潛心建大功。

　　有分有緣休俗願，無憂無慮會元龍。

料應必遇知音者，說破源流萬法通。

也是他運至時來，自登木筏之後，連日東南風緊，將他送到西北岸前，乃是南贍部洲地界。持篙試水，偶得淺水，棄了筏子，跳上岸來，只見海邊有人捕魚、打雁、挖蛤、淘鹽。他走近前，弄個把戲，妝個嚇虎，嚇得那些人丟筐棄網，四散奔跑，將那跑不動的拿住一個，剝了他的衣裳，也學人穿在身上，搖搖擺擺，穿州過府，在市廛中，學人禮，學人話，朝餐夜宿，一心裏訪問佛仙神聖之道，覓個長生不老之方。見世人都是為名為利之徒，更無一個為身命者，正是那：

爭名奪利幾時休？早起遲眠不自由！

騎著驢騾思駿馬，官居宰相望王侯。

只愁衣食耽勞碌，何怕閻君就取勾？

繼子蔭孫圖富貴，更無一個肯回頭！

猴王參訪仙道，無緣得遇，在於南贍部洲，串長城，游小縣，不覺八九年餘。忽行至西洋大海，他想著海外必有神仙，獨自個依前作筏，又飄過西海，直至西牛賀洲地界。登岸遍訪

多時，忽見一座高山秀麗，林麓幽深。他也不怕狼蟲，不懼虎豹，登山頂上觀看。果是好山：

千峰開戟，萬仞開屏。日映嵐光輕鎖翠，雨收黛色冷含青。枯籐纏老樹，古渡界幽程。奇花瑞草，修竹喬松。修竹喬松，萬載常青欺福地；奇花瑞草，四時不謝賽蓬瀛。幽鳥啼聲近，源泉響溜清。重重谷壑芝蘭繞，處處巉崖苔蘚生。起伏巒頭龍脈好，必有高人隱姓名。

正觀看間，忽聞得林深之處有人言語，急忙趨步，穿入林中，側耳而聽，原來是歌唱之聲，歌曰：

觀棋柯爛，伐木丁丁，雲邊谷口徐行。賣薪沽酒，狂笑自陶情。蒼徑秋高，對月枕松根，一覺天明。認舊林，登崖過嶺，持斧斷枯籐。

收來成一擔，行歌市上，易米三升。更無些子爭競，時價平平。不會機謀巧算，沒榮辱，恬淡延生。相逢處，非仙即道，靜坐講《黃庭》。

美猴王聽得此言，滿心歡喜道：「神仙原來藏在這裏！」即忙跳入裏面，仔細再看，乃是一個樵子，在那裏舉斧砍柴，

但看他打扮非常：

　　頭上戴箬笠，乃是新筍初脫之籜。身上穿布衣，乃是木綿撚就之紗。腰間繫環條，乃是老蠶口吐之絲。足下踏草履，乃是枯莎槎就之爽。手執真鋼斧，擔挽火麻繩。扳松劈枯樹，爭似此樵能！

　　猴王近前叫道：「老神仙！弟子起手。」那樵漢慌忙丟了斧，轉身答禮道：「不當人！不當人！我拙漢衣食不全，怎敢當『神仙』二字？」猴王道：「你不是神仙，如何說出神仙的話來？」樵夫道：「我說甚麼神仙話？」猴王道：「我纔來至林邊，只聽的你說：『相逢處非仙即道，靜坐講《黃庭》。』《黃庭》乃道德真言，非神仙而何？」

　　樵夫笑道：「實不瞞你說，這個詞名做《滿庭芳》，乃一神仙教我的。那神仙與我舍下相鄰，他見我家事勞苦，日常煩惱，教我遇煩惱時，即把這詞兒唸唸，一則散心，二則解困。我纔有些不足處思慮，故此唸唸，不期被你聽了。」猴王道：「你家既與神仙相鄰，何不從他修行？學得個不老之方，卻不是好？」

　　樵夫道：「我一生命苦，自幼蒙父母養育至八九歲，纔知

人事,不幸父喪,母親居孀。再無兄弟姊妹,只我一人,沒奈何,早晚侍奉。如今母老,一發不敢拋離。卻又田園荒蕪,衣食不足,只得斫兩束柴薪,挑向市廛之間,貨幾文錢,糴幾升米,自炊自造,安排些茶飯,供養老母,所以不能修行。」猴王道:「據你說起來,乃是一個行孝的君子,向後必有好處。但望你指與我那神仙住處,卻好拜訪去也。」

樵夫道:「不遠不遠。此山叫做靈台方寸山,山中有座斜月三星洞,那洞中有一個神仙,稱名須菩提祖師。那祖師出去的徒弟,也不計其數,見今還有三四十人從他修行。你順那條小路兒,向南行七八里遠近,即是他家了。」猴王用手扯住樵夫道:「老兄,你便同我去去,若還得了好處,決不忘你指引之恩。」樵夫道:「你這漢子,甚不通變。我方纔這般與你說了,你還不省?假若我與你去了,卻不誤了我的生意?老母何人奉養?我要斫柴,你自去自去。」

猴王聽說,只得相辭。出深林,找上路徑,過一山坡,約有七八里遠,果然望見一座洞府。挺身觀看,真好去處,但見:

煙霞散彩,日月搖光。千株老柏,萬節修篁。千株老柏,帶雨半空青冉冉;萬節修篁,含煙一壑色蒼蒼。門外奇花佈錦,橋邊瑤草噴香。石崖突兀青苔潤,懸壁高張翠蘚長。時聞仙鶴

唳,每見鳳凰翔。仙鶴唳時,聲振九皋霄漢遠;鳳凰翔起,翎毛五色彩雲光。玄猿白鹿隨隱見,金獅玉象任行藏。細觀靈福地,真個賽天堂!

又見那洞門緊閉,靜悄悄杳無人跡。忽回頭,見崖頭立一石碑,約有三丈餘高,八尺餘闊,上有一行十個大字,乃是「靈台方寸山,斜月三星洞」。美猴王十分歡喜道:「此間人果是樸實,果有此山此洞。」看勾多時,不敢敲門,且去跳上松枝梢頭,摘松子喫了頑耍。

少頃間,只聽得呀的一聲,洞門開處,裏面走出一個仙童,真個丰姿英偉,像貌清奇,比尋常俗子不同,但見他:

鬅鬙雙絲綰,寬袍兩袖風。

貌和身自別,心與相俱空。

物外長年客,山中永壽童。

一塵全不染,甲子任翻騰。

那童子出得門來,高叫道:「甚麼人在此搔擾?」猴王撲

的跳下樹來,上前躬身道:「仙童,我是個訪道學仙之弟子,更不敢在此搔擾。」仙童笑道:「你是個訪道的麼?」猴王道:「是。」童子道:「我家師父,正纔下榻,登壇講道,還未說出原由,就教我出來開門,說:『外面有個修行的來了,可去接待接待。』想必就是你了?」猴王笑道:「是我,是我。」童子道:「你跟我進來。」

這猴王整衣端肅,隨童子徑入洞天深處觀看:一層層深閣瓊樓,一進進珠宮貝闕,說不盡那靜室幽居,直至瑤台之下。見那菩提祖師端坐在台上,兩邊有三十個小仙侍立台下,果然是:

大覺金仙沒垢姿,西方妙相祖菩提。

不生不滅三三行,全氣全神萬萬慈。

空寂自然隨變化,真如本性任為之。

與天同壽莊嚴體,歷劫明心大法師。

美猴王一見,倒身下拜,磕頭不計其數,口中只道:「師父!師父!我弟子志心朝禮!志心朝禮!」祖師道:「你是那

方人氏？且說個鄉貫姓名明白，再拜。」猴王道：「弟子乃東勝神洲傲來國花果山水簾洞人氏。」祖師喝令：「趕出去！他本是個撒詐搗虛之徒，那裏修甚麼道果！」猴王慌忙磕頭不住道：「弟子是老實之言，決無虛詐。」祖師道：「你既老實，怎麼說東勝神洲？那去處到我這裏，隔兩重大海，一座南贍部洲，如何就得到此？」猴王叩頭道：「弟子飄洋過海，登界遊方，有十數個年頭，方纔訪到此處。」

祖師道：「既是逐漸行來的也罷。你姓甚麼？」猴王又道：「我無性，人若罵我，我也不惱；若打我，我也不嗔，只是陪個禮兒就罷了。一生無性。」祖師道：「不是這個性。你父母原來姓甚麼？」猴王道：「我也無父母。」祖師道：「既無父母，想是樹上生的？」猴王道：「我雖不是樹上生，卻是石裏長的。我只記得花果山上有一塊仙石，其年石破，我便生也。」

祖師聞言，暗喜道：「這等說，卻是個天地生成的，你起來走走我看。」猴王縱身跳起，拐呀拐的走了兩遍。祖師笑道：「你身軀雖是鄙陋，卻像個食松果的猢猻。我與你就身上取個姓氏，意思教你姓『猢』。猢字去了個獸旁，乃是個古月。古者，老也；月者，陰也；老陰不能化育。教你姓『猻』倒好。猻字去了獸旁，乃是個子系。子者，兒男也；系者，嬰細也。正合嬰兒之本論，教你姓『孫』罷。」

猴王聽說，滿心歡喜，朝上叩頭道：「好！好！好！今日方知姓也。萬望師父慈悲，既然有姓，再乞賜個名字，卻好呼喚。」祖師道：「我門中有十二個字，分派起名，到你乃第十輩之小徒矣。」猴王道：「那十二個字？」祖師道：「乃廣、大、智、慧、真、如、性、海、穎、悟、圓、覺十二字。排到你，正當『悟』字。與你起個法名叫做『孫悟空』，好麼？」猴王笑道：「好！好！好！自今就叫做孫悟空也！」正是鴻濛初闢原無姓，打破頑空須悟空。畢竟不知向後修些甚麼道果，且聽下回分解。

第二回　悟徹菩提真妙理　斷魔歸本合元神

話表美猴王得了姓名，怡然踴躍，對菩提前作禮啟謝。那祖師即命大眾引孫悟空出二門外，教他灑掃應對、進退周旋之節。眾仙奉行而出，悟空到門外，又拜了大眾師兄，就於廊廡之間，安排寢處。次早，與眾師兄學言語禮貌，講經論道，習字焚香，每日如此。閑時即掃地鋤園，養花修樹，尋柴燃火，挑水運漿。凡所用之物，無一不備。在洞中不覺倏六七年。

一日，祖師登壇高坐，喚集諸仙，開講大道，真個是：

天花亂墜，地湧金蓮。妙演三乘教，精微萬法全。慢搖麈尾噴珠玉，響振雷霆動九天。說一會道，講一會禪，三家配合本如然。開明一字皈誠理，指引無生了性玄。

孫悟空在旁聞講，喜得他抓耳撓腮，眉花眼笑。忍不住手之舞之，足之蹈之。忽被祖師看見，叫孫悟空道：「你在班中，怎麼顛狂躍舞，不聽我講？」悟空道：「弟子誠心聽講，聽到老師父妙音處，喜不自勝，故不覺作此踴躍之狀。望師父恕罪！」

祖師道：「你既識妙音，我且問你，你到洞中多少時了？」悟空道：「弟子本來懵懂，不知多少時節。只記得灶下無火，常去山後打柴，見一山好桃樹，我在那裏喫了七次飽桃矣。」祖師道：「那山喚名爛桃山，你既喫七次，想是七年了。你今要從我學些甚麼道！」悟空道：「但憑尊師教誨，只是有些道氣兒，弟子便就學了。」

祖師道：「『道』字門中有三百六十傍門，傍門皆有正果。不知你學那一門哩？」悟空道：「憑尊師意思，弟子傾心聽從。」祖師道：「我教你個『術』字門中之道，如何？」悟空道：「術門之道怎麼說？」祖師道：「術字門中，乃是些請仙扶鸞，問卜揲蓍，能知趨吉避凶之理。」悟空道：「似這般可得長生麼？」祖師道：「不能！不能！」悟空道：「不學！不學！」

祖師又道：「教你『流』字門中之道，如何？」悟空又問：「流字門中，是甚義理？」祖師道：「流字門中，乃是儒家、釋家、道家、陰陽家、墨家、醫家、或看經，或念佛，並朝真降聖之類。」悟空道：「似這般可得長生麼？」祖師道：「若要長生，也似『壁裏安柱』。」悟空道：「師父，我是個老實人，不曉得打市語。怎麼謂之『壁裏安柱』？」祖師道：「人

家蓋房，欲圖堅固，將牆壁之間，立一頂柱，有日大廈將頹，他必朽矣。」悟空道：「據此說，也不長久，不學！不學！」

祖師道：「教你『靜』字門中之道，如何？」悟空道：「靜字門中，是甚正果？」祖師道：「此是休糧守谷，清靜無為，參禪打坐，戒語持齋，或睡功，或立功，並入定坐關之類。」悟空道：「這般也能長生麼？」祖師道：「也似『窯頭土坯』。」悟空笑道：「師父果有些滴達，一行說我不會打市語，怎麼謂之『窯頭土坯』？」祖師道：「就如那窯頭上，造成磚瓦之坯，雖已成形，尚未經水火鍛煉，一朝大雨滂沱，他必濫矣。」悟空道：「也不長遠，不學！不學！」

祖師道：「教你『動』字門中之道，如何？」悟空道：「動門之道，卻又怎麼？」祖師道：「此是有為有作，採陰補陽，攀弓踏弩，摩臍過氣，用方炮製，燒茅打鼎，進紅鉛，煉秋石，並服婦乳之類。」悟空道：「似這等也得長生麼？」祖師道：「此欲長生，亦如『水中撈月』。」悟空道：「師父又來了！怎麼叫做『水中撈月』？」祖師道：「月在長空，水中有影，雖然看見，只是無撈摸處，到底只成空耳。」悟空道：「也不學！不學！」

祖師聞言，咄的一聲，跳下高台，手持戒尺，指定悟空道：

「你這猢猻，這般不學，那般不學，卻待怎麼？」走上前，將悟空頭上打了三下，倒背著手，走入裏面，將中門關了，撇下大眾而去。唬得那一班聽講的，人人驚懼，皆怨悟空道：「你這潑猴，十分無狀！師父傳你道法，如何不學，卻與師父頂嘴？這番衝撞了他，不知幾時纔出來呵！」此時俱甚報怨他，又鄙賤嫌惡他。

悟空一些兒也不惱，只是滿臉陪笑。原來那猴王已打破盤中之謎，暗暗在心，所以不與眾人爭競，只是忍耐無言。祖師打他三下者，教他三更時分存心；倒背著手，走入裏面，將中門關上者，教他從後門進步，秘處傳他道也。

當日悟空與眾等，喜喜歡歡，在三星仙洞之前，盼望天色，急不能到晚。及黃昏時，卻與眾就寢，假合眼，定息存神。山中又沒打更傳箭，不知時分，只自家將鼻孔中出入之氣調定。約到子時前後，輕輕的起來，穿了衣服，偷開前門，躲離大眾，走出外，抬頭觀看，正是那：

　　月明清露冷，八極迥無塵。

　　深樹幽禽宿，源頭水溜汾。

飛螢光散影，過雁字排雲。

正直三更候，應該訪道真。

你看他從舊路徑至後門外，只見那門兒半開半掩。悟空喜道：「老師父果然注意與我傳道，故此開著門也。」即曳步近前，側身進得門裏，只走到祖師寢榻之下。見祖師蜷跼身軀，朝裏睡著了。悟空不敢驚動，即跪在榻前。那祖師不多時覺來，舒開兩足，口中自吟道：「難！難！難！道最玄，莫把金丹作等閑。不遇至人傳妙訣，空言口困舌頭乾！」悟空應聲叫道：「師父，弟子在此跪候多時。」

祖師聞得聲音是悟空，即起披衣，盤坐喝道：「這猢猻！你不在前邊去睡，卻來我這後邊作甚？」悟空道：「師父昨日壇前對眾相允，教弟子三更時候，從後門裏傳我道理，故此大膽徑拜老爺榻下。」祖師聽說，十分歡喜，暗自尋思道：「這廝果然是個天地生成的，不然，何就打破我盤中之暗謎也？」

悟空道：「此間更無六耳，止只弟子一人，望師父大捨慈悲，傳與我長生之道罷，永不忘恩！」祖師道：「你今有緣，我亦喜說。既識得盤中暗謎，你近前來，仔細聽之，當傳與你長生之妙道也。」悟空叩頭謝了，洗耳用心，跪於榻下。祖師

云：

「顯密圓通真妙訣，惜修性命無他說。

都來總是精氣神，謹固牢藏休漏洩。

休漏洩，體中藏，汝受吾傳道自昌。

口訣記來多有益，屏除邪慾得清涼。

得清涼，光皎潔，好向丹台賞明月，

月藏玉兔日藏烏，自有龜蛇相盤結。

相盤結，性命堅，卻能火裏種金蓮。

攢簇五行顛倒用，功完隨作佛和仙。」

此時說破根源，悟空心靈福至，切切記了口訣，對祖師拜謝深恩，即出後門觀看。但見東方天色微舒白，西路金光大顯明。依舊路，轉到前門，輕輕的推開進去，坐在原寢之處，故將床鋪搖響道：「天光了！天光了！起耶！」那大眾還正睡哩，

不知悟空已得了好事。當日起來打混，暗暗維持，子前午後，自己調息。

　　卻早過了三年，祖師復登寶座，與眾說法。談的是公案比語，論的是外像包皮，忽問：「悟空何在？」悟空近前跪下：「弟子有。」祖師道：「你這一向修些甚麼道來？」悟空道：「弟子近來法性頗通，根源亦漸堅固矣。」祖師道：「你既通法性，會得根源，已注神體，卻只是防備著『三災』利害。」悟空聽說，沉吟良久道：「師父之言謬矣。我嘗聞道高德隆，與天同壽，水火既濟，百病不生，卻怎麼有個三災利害？」

　　祖師道：「此乃非常之道，奪天地之造化，侵日月之玄機，丹成之後，鬼神難容。雖駐顏益壽，但到了五百年後，天降雷災打你，須要見性明心，預先躲避。躲得過，壽與天齊；躲不過，就此絕命。再五百年後，天降火災燒你。這火不是天火，亦不是凡火，喚做『陰火』。自本身湧泉穴下燒起，直透泥垣宮，五臟成灰，四肢皆朽，把千年苦行，俱為虛幻。再五百年，又降風災吹你。這風不是東南西北風，不是和薰金朔風，亦不是花柳松竹風，喚做『贔風』。自囟門中吹入六腑，過丹田，穿九竅，骨肉消疏，其身自解，所以都要躲過。」

　　悟空聞說，毛骨悚然，叩頭禮拜道：「萬望老爺垂憫，傳

與躲避三災之法，到底不敢忘恩。」祖師道：「此亦無難，只是你比他人不同，故傳不得。」悟空道：「我也頭圓頂天，足方履地，一般有九竅四肢，五臟六腑，何以比人不同？」祖師道：「你雖然像人，卻比人少腮。」原來那猴子孤拐面，凹臉尖嘴。悟空伸手一摸，笑道：「師父沒成算！我雖少腮，卻比人多這個素袋，亦可准折過也。」

祖師說：「也罷，你要學那一般？有一般天罡數，該三十六般變化，有一般地煞數，該七十二般變化。」悟空道：「弟子願多裏撈摸，學一個地煞變化罷。」祖師道：「既如此，上前來，傳與你口訣。」遂附耳低言，不知說了些甚麼妙法。這猴王也是他一竅通時百竅通，當時習了口訣，自修自煉，將七十二般變化，都學成了。

忽一日，祖師與眾門人在三星洞前戲玩晚景。祖師道：「悟空，事成了未曾？」悟空道：「多蒙師父海恩，弟子功果完備，已能霞舉飛昇也。」祖師道：「你試飛舉我看。」悟空弄本事，將身一聳，打了個連扯跟頭，跳離地有五六丈，踏雲霞去勾有頓飯之時，返復不上三里遠近，落在面前，扠手道：「師父，這就是飛舉騰雲了。」

祖師笑道：「這個算不得騰雲，只算得爬雲而已。自古道：

『神仙朝游北海暮蒼梧。』似你這半日，去不上三里，即爬雲也還算不得哩！」悟空道：「怎麼為『朝游北海暮蒼梧』？」祖師道：「凡騰雲之輩，早辰起自北海，遊過東海、西海、南海，復轉蒼梧。蒼梧者，卻是北海零陵之語話也。將四海之外，一日都遊遍，方算得騰雲。」悟空道：「這個卻難！卻難！」祖師道：「世上無難事，只怕有心人。」

悟空聞得此言，叩頭禮拜，啟道：「師父，『為人須為徹。』索性捨個大慈悲，將此騰雲之法，一發傳與我罷，決不敢忘恩。」祖師道：「凡諸仙騰雲，皆跌足而起，你卻不是這般。我纔見你去，連扯方纔跳上，我今只就你這個勢，傳你個『觔斗雲』罷。」悟空又禮拜懇求，祖師卻又傳個口訣道：「這朵雲，捻著訣，念動真言，攢緊了拳，將身一抖，跳將起來，一觔斗就有十萬八千里路哩！」

大眾聽說，一個個嘻嘻笑道：「悟空造化！若會這個法兒，與人家當舖兵，送文書，遞報單，不管那裏都尋了飯喫！」師徒們天昏各歸洞府。這一夜，悟空即運神煉法，會了觔斗雲。逐日家無拘無束，自在逍遙此一長生之美。

一日，春歸夏至，大眾都在松樹下會講多時。大眾道：「悟空，你是那世修來的緣法？前日老師父附耳低言，傳與你

的躲三災變化之法，可都會麼？」悟空笑道：「不瞞諸兄長說，一則是師父傳授，二來也是我晝夜慇懃，那幾般兒都會了。」大眾道：「趁此良時，你試演演，讓我等看看。」

悟空聞說，抖擻精神，賣弄手段道：「眾師兄請出個題目，要我變化甚麼？」大眾道：「就變顆松樹罷。」悟空捻著訣，念動咒語，搖身一變，就變做一顆松樹，真個是：

鬱鬱含煙貫四時，凌長直上秀貞姿。

全無一點妖猴像，盡是經霜耐雪枝。

大眾見了，鼓掌呵呵大笑，都道：「好猴兒！好猴兒！」不覺的嚷鬧，驚動了祖師，祖師急拽杖出門來問道：「是何人在此諠譁？」大眾聞呼，慌忙檢束，整衣向前。悟空也現了本相，雜在叢中道：「啟上尊師，我等在此會講，更無外姓諠譁。」

祖師怒喝道：「你等大呼小叫，全不像個修行的體段！修行的人，口開神氣散，舌動是非生，如何在此嚷笑？」大眾道：「不敢瞞師父，適纔孫悟空演變化耍子。教他變顆松樹，果然是顆松樹，弟子們俱稱揚喝采，故高聲驚冒尊師，望乞恕罪。」

祖師道：「你等起去。」叫：「悟空過來！我問你弄甚麼精神，變甚麼松樹？這個工夫，可好在人前賣弄？假如你見別人有，不要求他？別人見你有，必然求你。你若畏禍，卻要傳他；若不傳他，必然加害，你之性命又不可保。」悟空叩道：「只望師父恕罪！」祖師道：「我也不罪你，但只是你去罷。」

　　悟空聞此言，滿眼墮淚道：「師父，教我往那裏去？」祖師道：「你從那裏來，便從那裏去就是了。」悟空頓然醒悟道：「我自東勝神洲傲來國花果山水簾洞來的。」祖師道：「你快回去，全你性命，若在此間，斷然不可！」悟空領罪，上告尊師：「我也離家有二十年矣，雖是回顧舊日兒孫，但念師父厚恩未報，不敢去。」祖師道：「那裏甚麼恩義？你只不惹禍不牽帶我就罷了！」

　　悟空見沒奈何，只得拜辭，與眾相別，祖師道：「你這去，定生不良。憑你怎麼惹禍行兇，卻不許說是我的徒弟。你說出半個字來，我就知之，把你這猢猻剝皮剉骨，將神魂貶在九幽之處，教你萬劫不得翻身！」悟空道：「決不敢提起師父一字，只說是我自家會的便罷。」

　　悟空謝了，即抽身，捻著訣，丟個連扯，縱起觔斗雲，逕

回東勝。那裏消一個時辰，早看見花果山水簾洞，美猴王自知快樂，暗暗的自稱道：

「去時凡骨凡胎重，得道身輕體亦輕。

舉世無人肯立志，立志修玄玄自明。

當時過海波難進，今日回來甚易行。

別語叮嚀還在耳，何期頃刻見東溟！」

悟空按下雲頭，直至花果山，找路而走，忽聽得鶴唳猿啼，鶴唳聲沖霄漢外，猿啼悲切甚傷情，即開口叫道：「孩兒們，我來了也！」

那崖下石坎邊，花草中，樹木裏，若大若小之猴，跳出千千萬萬，把個美猴王圍在當中，叩頭叫道：「大王，你好寬心！怎麼一去許久，把我們俱閃在這裏，望你誠如饑渴！近來被一妖魔在此欺虐，強要佔我們水簾洞府，是我等捨死忘生，與他爭鬥。這些時，被那廝搶了我們家火，捉了許多子侄，教我們晝夜無眠，看守家業。幸得大王來了！大王若再年載不來，我等連山洞盡屬他人矣！」

悟空聞說，心中大怒道：「是甚麼妖魔，輒敢無狀！你且細細說來，待我尋他報仇。」眾猴叩頭：「告上大王，那廝自稱混世魔王，住居在直北下。」悟空道：「此間到他那裏，有多少路程？」眾猴道：「他來時雲，去時霧，或風或雨，或電或雷，我等不知有多少路。」悟空道：「既如此，你們休怕，且自頑耍，等我尋他去來！」

　　好猴王，將身一縱，跳起去，一路觔斗，直至北下觀看，見一座高山，真是十分險峻。好山：

　　筆峰挺立，曲澗深沉。筆峰挺立誘空霄，曲澗深沉通地戶。兩崖花木爭奇，幾處松篁鬥翠。左邊龍，熟熟馴馴；右邊虎，平平伏伏。每見鐵牛耕，常有金錢種。幽禽睍睆聲，丹鳳朝陽立。石磷磷，波淨淨，古怪蹺蹊真惡獰。世上名山無數多，花開花謝繁還眾。爭如此景永長存，八節四時渾不動。誠為三界坎源山，滋養五行水臟洞！

　　美猴王正默觀看景緻，只聽得有人言語，逕自下山尋覓，原來那陡崖之前，乃是那水臟洞。洞門外有幾個小妖跳舞，見了悟空就走，悟空道：「休走！借你口中言，傳我心內事。我乃正南方花果山水簾洞洞主。你家甚麼混世鳥魔，屢次欺我兒

孫，我特尋來，要與他見個上下！」

　　那小妖聽說，疾忙跑入洞裏，報道：「大王！禍事了！」魔王道：「有甚禍事？」小妖道：「洞外有猴頭稱為花果山水簾洞洞主。他說你屢次欺他兒孫，特來尋你，見個上下哩。」魔王笑道：「我常聞得那些猴精說他有個大王，出家修行去，想是今番來了。你們見他怎生打扮，有甚器械？」小妖道：「他也沒甚麼器械，光著個頭，穿一領紅色衣，勒一條黃絲條，足下踏一對烏靴，不僧不俗，又不像道士神仙，赤手空拳，在門外叫哩。」

　　魔王聞說：「取我披掛兵器來！」那小妖即時取出，那魔王穿了甲冑，綽刀在手，與眾妖出得門來，即高聲叫道：「那個是水簾洞洞主？」悟空急睜睛觀看，只見那魔王：

　　頭戴烏金盔，映日光明；身掛皂羅袍，迎風飄蕩。下穿著黑鐵甲，緊勒皮條；足踏著花褶靴，雄如上將。腰廣十圍，身高三丈。手執一口刀，鋒刃多明亮。稱為混世魔，磊落兇模樣。

　　猴王喝道：「這潑魔這般眼大，看不見老孫！」魔王見了，笑道：「你身不滿四尺，年不過三旬，手內又無兵器，怎麼大膽猖狂，要尋我見甚麼上下？」悟空罵道：「你這潑魔，原來

沒眼！你量我小，要大卻也不難。你量我無兵器，我兩隻手勾著天邊月哩！你不要怕，只喫老孫一拳！」縱一喫，跳上去，劈臉就打。

那魔王伸手架住道：「你這般矬矮，我這般高長，你要使拳，我要使刀，使刀就殺了你，也喫人笑，待我放下刀，與你使路拳看。」悟空道：「說得是。好漢子！走來！」

那魔王丟開架子便打，這悟空鑽進去相撞相迎。他兩個拳搗腳踢，一沖一撞。原來長拳空大，短簇堅牢，那魔王被悟空掏短脅，撞了襠，幾下筋節，把他打重了。他閃過，拿起那板大的鋼刀，望悟空劈頭就砍。悟空急撤身，他砍了一個空。悟空見他兇猛，即使身外身法，拔一把毫毛，丟在口中嚼碎，望空噴去，叫一聲「變！」即變做三二百個小猴，周圍攢簇。

原來人得仙體，出神變化無方，不知這猴王自從了道之後，身上有八萬四千毛羽，根根能變，應物隨心。那些小猴，眼乖會跳，刀來砍不著，槍去不能傷。你看他前踴後躍，鑽上去，把魔王圍繞，抱的抱，扯的扯，鑽襠的鑽襠，扳腳的扳腳，踢打尋毛，摳眼睛，捻鼻子，抬鼓弄，直打做一個攢盤。這悟空纔去奪得他的刀來，分開小猴，照頂門一下，砍為兩段，領眾殺進洞中，將那大小妖精，盡皆剿滅。卻把毫毛一抖，收上身

來。

又見那收不上身者，卻是那魔王在水簾洞擒去的小猴，悟空道：「汝等何為到此？」約有三五十個，都含淚道：「我等因大王修仙去後，這兩年被他爭吵，把我們都攝將來，那不是我們洞中的家火？石盆、石碗都被這廝拿來也。」悟空道：「既是我們的家火，你們都搬出外去。」

隨即洞裏放起火來，把那水臟洞燒得枯乾，盡歸了一體。對眾道：「汝等跟我回去。」眾猴道：「大王，我們來時，只聽得耳邊風響，虛飄飄到於此地，更不識路徑，今怎得回鄉？」悟空道：「這是他弄的個術法兒。有何難也！我如今一竅通，百竅通，我也會弄。你們都合了眼，休怕！」

好猴王，念聲咒語，駕陣狂風，雲頭落下。叫：「孩兒們，睜眼。」眾猴腳躡實地，認得是家鄉，個個歡喜，都奔洞門舊路。那在洞眾猴，都一齊簇擁同入，分班序齒，禮拜猴王。安排酒果，接風賀喜。啟問降魔救子之事，悟空備細言了一遍，眾猴稱揚不盡，道：「大王去到那方，不意學得這般手段！」

悟空又道：「我當年別汝等，隨波逐流，飄過東洋大海，逕至南贍部洲，學成人像，著此衣，穿此履，擺擺搖搖，雲遊

了八九年餘，更不曾有道；又渡西洋大海，到西牛賀洲地界，訪問多時，幸遇一老祖，傳了我與天同壽的真功果，不死長生的大法門。」眾猴稱賀，都道：「萬劫難逢也！」

悟空又笑道：「小的們，又喜我這一門皆有姓氏。」眾猴道：「大王姓甚？」悟空道：「我今姓孫，法名悟空。」眾猴聞說，鼓掌忻然道：「大王是老孫，我們都是二孫、三孫、細孫、小孫，——一家孫，一國孫，一窩孫矣！」都來奉承老孫，大盆小碗的，椰子酒、葡萄酒、仙花、仙果，真個是合家歡樂！咦！貫通一姓身歸本，只待榮遷仙籙箓名。畢竟不知怎生結果，居此界終始如何，且聽下回分解。

第三回　四海千山皆拱伏　九幽十類盡除名

　　卻說美猴王榮歸故里，自剿了混世魔王，奪了一口大刀，逐日操演武藝，教小猴砍竹為標，削木為刀，治旗旛，打哨子，一進一退，安營下寨，頑耍多時。忽然靜坐處，思想道：「我等在此，恐作耍成真，或驚動人王，或有禽王、獸王認此犯頭，說我們操兵造反，興師來相殺，汝等都是竹竿木刀，如何對敵？須得鋒利劍戟方可。如今奈何？」眾猴聞說，個個驚恐道：「大王所見甚長，只是無處可取。」

　　正說間，轉上四個老猴，兩個是赤尻馬猴，兩個是通背猿猴，走在面前道：「大王，若要治鋒利器械，甚是容易。」悟空道：「怎見容易？」四猴道：「我們這山，向東去，有二百里水面，那廂乃傲來國界。那國界中有一王位，滿城中軍民無數，必有金銀銅鐵等匠作。大王若去那裏，或買或造些兵器，教演我等，守護山場，誠所謂保泰長久之機也。」悟空聞說，滿心歡喜道：「汝等在此頑耍，待我去來。」

　　好猴王，急縱觔斗雲，霎時間過了二百里水面。果然那廂有座城池，六街三市，萬戶千門，來來往往，人都在光天化日

之下。悟空心中想道：「這裏定有現成的兵器，我待下去買他幾件，還不如使個神通覓他幾件倒好。」他就捻起訣來，念動咒語，向巽地上吸一口氣，呼的吹將去，便是一陣風，飛沙走石，好驚人也。

砲雲起處蕩乾坤，黑霧陰霾大地昏。

江海波翻魚蟹怕，山林樹折虎狼奔。

諸般買賣無商旅，各樣生涯不見人。

殿上君王歸內院，階前文武轉衙門。

千秋寶座都吹倒，五鳳高樓幌動根。

風起處，驚散了那傲來國君王，三街六市，都慌得關門閉戶，無人敢走。悟空纔按下雲頭。徑闖入朝門裏。直到兵器館、武庫中，打開門扇，看時，那裏面無數器械：刀、槍、劍、戟、斧、鉞、毛、鐮、鞭、鈀、撾、簡、弓、弩、叉、矛，件件俱備。一見甚喜道：「我一人能拿幾何？還使個分身法搬將去罷。」好猴王，即拔一把毫毛，入口嚼爛，噴將出去，念動咒語，叫聲：「變！」變做千百個小猴，都亂搬亂搶；有力的拿

五七件,力小的拿三二件,盡數搬個罄淨。徑踏雲頭,弄個攝法,喚轉狂風,帶領小猴,俱回本處。

卻說那花果山大小猴兒,正在那洞門外頑耍,忽聽得風聲響處,見半空中,丫丫叉叉,無邊無岸的猴精,唬得都亂跑亂躲。少時,美猴王按落雲頭,收了雲霧,將身一抖:收了毫毛,將兵器亂堆在山前,叫道:「小的們!都來領兵器!」眾猴看時,只見悟空獨立在平陽之地,俱跑來叩頭問故。悟空將前使狂風,搬兵器,一應事說了一遍。眾猴稱謝畢,都去搶刀奪劍,摑斧爭鎗,扯弓扳弩,吆吆喝喝,耍了一日。

次日,依舊排營。悟空會集群猴,計有四萬七千餘口。早驚動滿山怪獸,都是些狼、蟲、虎、豹、麂、獐、狐、狸、獾、貉、獅、象、狻猊、猩猩、熊、鹿、野豕、山牛、羚羊、青兕、狡兔、神獒——各樣妖王,共有七十二洞,都來參拜猴王為尊。每年獻貢,四時點卯。也有隨班操備的,也有隨節徵糧的,齊齊整整,把一座花果山造得似鐵桶金城,各路妖王,又有進金鼓,進彩旗,進盔甲的,紛紛攘攘,日逐家習舞興師。

美猴王正喜間,忽對眾說道:「汝等弓弩熟諳,兵器精通,奈我這口刀著實榔杭,不遂我意,奈何?」四老猴上前啟奏道:「大王乃是仙聖,凡兵是不堪用;但不知大王水裏可能去得?」

悟空道：「我自聞道之後，有七十二般地煞變化之功；觔斗雲有莫大的神通；善能隱身遁身，起法攝法；上天有路，入地有門；步日月無影，入金石無礙；水不能溺，火不能焚。那些兒去不得？」四猴道：「大王既有此神通，我們這鐵板橋下，水通東海龍宮。大王若肯下去，尋著老龍王，問他要件甚麼兵器，卻不趁心？」悟空聞言甚喜道：「等我去來。」

好猴王，跳至橋頭，使一個閉水法，捻著訣，撲的鑽入波中，分開水路，徑入東洋海底。正行間，忽見一個巡海的夜叉，擋住問道：「那推水來的，是何神聖？說個明白，好通報迎接。」悟空道：「吾乃花果山天生聖人孫悟空，是你老龍王的緊鄰，為何不識？」那夜叉聽說，急轉水晶宮傳報道：「大王，外面有個花果山天生聖人孫悟空，口稱是大王緊鄰，將到宮也。」

東海龍王敖廣即忙起身，與龍子、龍孫、蝦兵、蟹將出宮迎道：「上仙請進，請進。」直至宮裏相見，上坐獻茶畢，問道：「上仙幾時得道，授何仙術？」悟空道：「我自生身之後，出家修行，得一個無生無滅之體。近因教演兒孫，守護山洞，奈何沒件兵器，久聞賢鄰享樂瑤宮貝闕，必有多餘神器，特來告求一件。」

龍王見說，不好推辭，即著鱖都司取出一把大捍刀奉上。悟空道：「老孫不會使刀，乞另賜一件。」龍王又著鮓太尉，領鱔力士，抬出一捍九股叉來。悟空跳下來，接在手中，使了一路，放下道：「輕！輕！輕！又不趁手！再乞另賜一件。」龍王笑道：「上仙，你不看看。這叉有三千六百斤重哩！」悟空道：「不趁手！不趁手！」

龍王心中恐懼，又著鯉提督、鯉總兵抬出一柄畫桿方天戟，那戟有七千二百斤重。悟空見了，跑近前接在手中，丟幾個架子，撒兩個解數，插在中間道：「也還輕！輕！輕！」老龍王一發害怕道：「上仙，我宮中只有這根戟重，再沒甚麼兵器了。」悟空笑道：「古人云：『愁海龍王沒寶哩！』你再去尋尋看。若有可意的，一一奉價。」龍王道：「委的再無。」

正說處，後面閃過龍婆、龍女道：「大王，觀看此聖，決非小可。我們這海藏中，那一塊天河底的神珍鐵，這幾日霞光艷艷，瑞氣騰騰，敢莫是該出現，遇此聖也？」龍王道：「那是大禹治水之時，定江海淺深的一個定子。是一塊神鐵，能中何用？」龍婆道：「莫管他用不用，且送與他，憑他怎麼改造，送出宮門便了。」老龍王依言，盡向悟空說了。悟空道：「拿出來我看。」龍王搖手道：「扛不動！抬不動！須上仙親去看看。」悟空道：「在何處？你引我去。」

龍王果引導至海藏中間，忽見金光萬道。龍王指定道：「那放光的便是。」悟空撩衣上前，摸了一把，乃是一根鐵柱子，約有斗來粗，二丈有餘長。他盡力兩手撾過道：「忒粗忒長些！再短細些方可用。」說畢，那寶貝就短了幾尺，細了一圍。悟空又顛一顛道：「再細些更好！」那寶貝真個又細了幾分。悟空十分歡喜，拿出海藏看時，原來兩頭是兩個金箍，中間乃一段烏鐵；緊挨箍有鐫成的一行字，喚做「如意金箍棒」，重一萬三千五百斤。心中暗喜道：「想必這寶貝如人意！」一邊走，一邊心思口念，手顛著道：「再短細些更妙！」拿出外面，只有二丈長短，碗口粗細。

　　你看他弄神通，丟開解數，打轉水晶宮裏。唬得老龍王膽戰心驚，小龍子魂飛魄散；龜鱉黿鼉皆縮頸，魚蝦鰲蟹盡藏頭。

　　悟空將寶貝執在手中，坐在水晶宮殿上。對龍王笑道：「多謝賢鄰厚意。」龍王道：「不敢，不敢。」悟空道：「這塊鐵雖然好用，還有一說。」龍王道：「上仙還有甚說？」悟空道：「當時若無此鐵，倒也罷了；如今手中既拿著他，身上無衣服相趁，奈何？你這裏若有披掛，索性送我一件，一總奉謝。」龍王道：「這個卻是沒有。」悟空道：「『一客不犯二主。』若沒有，我也定不出此門。」龍王道：「煩上仙再轉一

海,或者有之。」悟空又道:「『走三家不如坐一家。』千萬告求一件。」龍王道:「委的沒有;如有即當奉承。」悟空道:「真個沒有,就和你試試此鐵!」

龍王慌了道:「上仙,切莫動手!切莫動手!待我看舍弟處可有,當送一副。」悟空道:「令弟何在?」龍王道:「舍弟乃南海龍王敖欽、北海龍王敖順、西海龍王敖閏是也。」悟空道:「我老孫不去!不去!俗語謂『賒三不敵見二』,只望你隨高就低的送一副便了。」老龍道:「不須上仙去。我這裏有一面鐵鼓,一口金鐘,凡有緊急事,擂得鼓響,撞得鐘鳴,舍弟們就頃刻而至。」悟空道:「既是如此,快些去擂鼓撞鐘!」真個那鼉將便去撞鐘,鱉帥即來擂鼓。

少時,鐘鼓響處,果然驚動那三海龍王,須臾來到,一齊在外面會著,敖欽道:「大哥,有甚緊事,擂鼓撞鐘?」老龍道:「賢弟!不好說!有一個花果山甚麼天生聖人,早間來認我做鄰居,後來要求一件兵器,獻鋼叉嫌小,奉畫戟嫌輕。將一塊天河定底神珍鐵,自己拿出手,丟了些解數。如今坐在宮中,又要索甚麼披掛。我處無有,故響鐘鳴鼓,請賢弟來。你們可有甚麼披掛,送他一副,打發出門去罷了。」

敖欽聞言,大怒道:「我兄弟們,點起兵,拿他不是!」

老龍道：「莫說拿！莫說拿！那塊鐵，挽著些兒就死，磕著些兒就亡，挨挨皮兒破，擦擦兒筋傷！」西海龍王敖閏說：「二哥不可與他動手；且只湊副披掛與他，打發他出了門，啟表奏上上天，天自誅也。」北海龍王敖順道：「說的是。我這裏有一雙藕絲步雲履哩。」西海龍王敖閏道：「我帶了一副鎖子黃金甲哩。」南海龍王敖欽道：「我有一頂鳳翅紫金冠哩。」老龍大喜，引入水晶宮相見了，以此奉上。悟空將金冠、金甲、雲履那穿戴停當，使動如意棒，一路打出去，對眾龍道：「聒噪！聒噪！」四海龍王甚是不平，一邊商議進表上奏不題。

你看這猴王，分開水道，徑回鐵板橋頭，攛將上去，只見四個老猴，領著眾猴，都在橋邊等待。忽然見悟空跳出波外，身上更無一點水濕，金燦燦的，走上橋來。唬得眾猴一齊跪下道：「大王，好華彩耶！好華彩耶！」悟空滿面春風，高登寶座，將鐵棒豎在當中。那些猴不知好歹，都來拿那寶貝，卻便似蜻蜓撼鐵樹，分毫也不能禁動。一個個咬指伸舌道：「爺爺呀！這般重，虧你怎的拿來也！」

悟空近前，舒開手，一把攦起，對眾笑道：「物各有主。這寶貝鎮於海藏中，也不知幾千百年，可可的今歲放光。龍王只認做是塊黑鐵，又喚做天河鎮底神珍。那廝每都扛抬不動，請我親去拿之。那時此寶有二丈多長，斗來粗細；被我攦他一

把，意思嫌大，他就少了許多；再教小些，他又小了許多；再教小些，他又小了許多；急對天光看處，上有一行字，乃『如意金箍棒，一萬三千五百斤。』你都站開，等我再叫他變一變看。」

他將那寶貝顛在手中，叫：「小！小！小！」即時就小做一個繡花針兒相似，可以塞在耳朵裏面藏下。眾猴駭然，叫道：「大王！還拿出來耍耍！」猴王真個去耳朵裏拿出，托放掌上叫：「大！大！大！」即又大做斗來粗細，二丈長短。

他弄到歡喜處，跳上橋，走出洞外，將寶貝揝在手中，使一個法天像地的神通，把腰一躬，叫聲「長！」他就長的高萬丈，頭如泰山，腰如峻嶺，眼如閃電，口似血盆，牙如劍戟；手中那棒，上抵三十三天，下至十八層地獄，把些虎豹狼蟲，滿山群怪，七十二洞妖王，都唬得磕頭拜禮，戰兢兢魄散魂飛。霎時收了法像，將寶貝還變做個繡花針兒，藏在耳內，復歸洞府。慌得那各洞妖王，都來參賀。

此時遂大開旗鼓，響振銅鑼。廣設珍饈百味，滿斟椰液葡漿，與眾飲宴多時。卻又依前教演。猴王將那四個老猴封為健將；將兩個赤尻馬猴喚做馬、流二元帥；兩個通背猿猴喚做崩、芭二將軍。將那安營下寨，賞罰諸事，都付與四健將維持。他

放下心，日逐騰雲駕霧，遨遊四海，行樂千山。施武藝，遍訪英豪；弄神通，廣交賢友。

此時又會了個七弟兄，乃牛魔王、蛟魔王、鵬魔王、獅駝王、獼猴王、犼狨王，連自家美猴王七個。日逐講文論武，走斝傳觴，弦歌吹舞，朝去暮回，無般兒不樂。把那個萬里之遙，只當庭闈之路，所謂點頭徑過三千里，扭腰八百有餘程。

一日，在本洞分付四健將安排筵宴，請六王赴飲，殺牛宰馬，祭天享地，著眾怪跳舞歡歌，俱喫得酩酊大醉。送六王出去，卻又賞勞大小頭目，倚在鐵板橋邊松陰之下，霎時間睡著。四健將領眾圍護，不敢高聲。只見那美猴王睡裏見兩人拿一張批文，上有「孫悟空」三字，走近身，不容分說，套上繩，就把美猴王的魂靈兒索了去，踉踉蹌蹌，直帶到一座城邊。

猴王漸覺酒醒，忽抬頭觀看，那城上有一鐵牌，牌上有三個大字，乃「幽冥界」。美猴王頓然醒悟道：「幽冥界乃閻王所居，何為到此？」那兩人道：「你今陽壽該終，我兩人領批，勾你來也。」猴王聽說，道：「我老孫超出三界之外，不在五行之中，已不伏他管轄，怎麼朦朧，又敢來勾我？」那兩個勾死人只管扯扯拉拉，定要拖他進去。

那猴王惱起性來，耳朵中掣出寶貝，晃一晃，碗來粗細；略舉手，把兩個勾死人打為肉醬。自解其索，丟開手，輪著棒，打入城中。唬得那牛頭鬼東躲西藏，馬面鬼南奔北跑，眾鬼卒奔上森羅殿，報著：「大王！禍事！禍事！外面一個毛臉雷公，打將來了！」

慌得那十代冥王急整衣來著；見他相貌兇惡，即排下班次，應聲高叫道：「上仙留名！上仙留名！」猴王道：「你既不認得我，怎麼差人來勾我？」十王道：「不敢！不敢！想是差人差了。」猴王道：「我本是花果山水簾洞天生聖人孫悟空。你等是甚麼官位？」十王躬身道：「我等是陰間天子十代冥王。」悟空道：「快報名來，免打！」十王道：「我等是秦廣王、楚江王、宋帝王、忤官王、閻羅王、平等王、泰山王、都市王、卞城王、轉輪王。」

悟空道：「汝等既登王位，乃靈顯感應之類，為何不知好歹？我老孫修仙了道，與天齊壽，超升三界之外，跳出五行之中，為何著人拘我？」十王道：「上仙息怒。普天下同名同姓者多，或是那勾死人錯走了也？」悟空道：「胡說！胡說！常言道：『官差吏差，來人不差。』你快取生死簿子來我看！」十王聞言，即請上殿查看。

悟空執著如意棒，徑登森羅殿上，正中間南面坐上。十王即命掌案的判官取出文簿來查。那判官不敢怠慢，便到司房裏，捧出五六簿文書並十類簿子，逐一查看。果蟲、毛蟲、羽蟲、昆蟲、鱗介之屬，俱無他名。又看到猴屬之類，原來這猴似人相，不入人名；似果蟲，不居國界；似走獸，不伏麒麟管；似飛禽，不受鳳凰轄。另有個簿子，悟空親自檢閱，直到那魂字一千三百五十號上，方注著孫悟空名字，乃天產石猴，該壽三百四十二歲，善終。

悟空道：「我也不記壽數幾何，且只消了名字便罷！取筆過來！」那判官慌忙捧筆，飽揾濃墨。悟空拿過簿子，把猴屬之類，但有名者，一概勾之。摔下簿子道：「了帳！了帳！今番不伏你管了！」一路棒，打出幽冥界。那十王不敢相近，都去翠雲宮，同拜地藏王菩薩，商量啟表，奏聞上天，不在話下。

這猴王打出城中，忽然絆著一個草疙瘩，跌了個踵蹕，猛的醒來，乃是南柯一夢。纔覺伸腰，只聞得四健將與眾猴高叫道：「大王，喫了多少酒，睡這一夜，還不醒來？」悟空道：「睡還小可，我夢見兩個人，來此勾我，把我帶到幽冥界城門之外，卻纔醒悟，是我顯神通，直嚷到森羅殿，與那十王爭吵，將我們的生死簿看了，但有我等名號，俱是我勾了，都不伏那廝所轄也。」

眾猴磕頭禮謝。自此，山猴多有不老者，以陰司無名故也。美猴王言畢前事，四健將報知各洞妖王，都來賀喜。不幾日，六個義兄弟，又來拜賀；一聞銷名之故，又個個歡喜，每日聚樂不題。

　　卻表啟那個高天上聖大慈仁者玉皇大天尊玄穹高上帝。一日，駕坐金闕雲宮靈霄寶殿，聚集文武仙卿早朝之際，忽有邱弘濟真人啟奏道：「萬歲，通明殿外，有東海龍王敖廣進表，聽天尊宣詔。」玉皇傳旨：著宣來。敖廣宣至靈霄殿下，禮拜畢。旁有引奏仙童，接上表文。玉皇從頭看過。表曰：

　　水元下界東勝神洲東海小龍臣敖廣啟奏大天聖主玄穹高上帝君：近因花果山生、水簾洞住妖仙孫悟空者，欺虐小龍，強坐水宅，索兵器，施法施威；要披掛，騁兇騁勢。驚傷水族，唬走龜鼉。南海龍戰戰兢兢；西海龍悽悽慘慘；北海龍縮首歸降；臣敖廣舒身下拜。獻神珍之鐵棒，鳳翅之金冠，與那鎖子甲、步雲履，以禮送出。他仍弄武藝，顯神通，但云『聒噪！聒噪！』果然無敵，甚為難制，臣今啟奏，伏望聖裁。懇乞天兵，收此妖孽，庶使海嶽清寧，下元安泰。奉奏。

　　聖帝覽畢，傳旨：「著龍神回海，朕即遣將擒拿。」老龍

王頓首謝去。下面又有葛仙翁天師啟奏道：「萬歲，有冥司秦廣王齎奉幽冥教主地藏王菩薩表文進上。」旁有傳言玉女，接上表文，玉皇亦從頭看過。表曰：

幽冥境界，乃地之陰司。天有神而地有鬼，陰陽轉輪；禽有生而獸有死，反覆雌雄。生生化化，孕女成男，此自然之數，不能易也。今有花果山水簾洞天產妖猴孫悟空，逞強行兇，不服拘喚。弄神通，打絕九幽鬼使；恃勢力，驚傷十代冥王。大鬧羅森，強銷名號。致使猴屬之類無拘，獼猴之畜多壽；寂滅輪迴，各無生死。貧僧具表，冒瀆天威。伏乞調遣神兵，收降此妖，整理陰陽，永安地府。謹奏。

玉皇覽畢，傳旨：「著冥君回歸地府，朕即遣將擒拿。」秦廣王亦頓首謝去。

大天尊宣眾文武仙卿，問曰：「這妖猴是幾年產育，何代出生，卻就這般有道？」一言未已，班中閃出千里眼、順風耳道：「這猴乃三百年前天產石猴。當時不以為然，不知這幾年在何方修煉成仙，降龍伏虎，強銷死籍也。」玉帝道：「那路神將下界收伏？」

言未已，班中閃出太白長庚星，俯伏啟奏道：「上聖三界

中,凡有九竅者,皆可修仙。奈此猴乃天地育成之體,日月孕就之身,他也頂天履地,服露餐霞;今既修成仙道,有降龍伏虎之能,與人何以異哉?臣啟陛下,可念生化之慈恩,降一道招安聖旨,把他宣來上界,授他一個大小官職,與他籍名在籙,拘束此間,若受天命,後再陞賞;若違天命,就此擒拿。一則不動眾勞師,二則收仙有道也。」玉帝聞言甚喜,道:「依卿所奏。」即著文曲星官修詔,著太白金星招安。

金星領了旨,出南天門外,按下祥雲,直至花果山水簾洞。對眾小猴道:「我乃天差天使,有聖旨在此,請你大王上界,快快報知!」洞外小猴,一層層傳至洞天深處,道:「大王,外面有一老人,揹著一角文書,言是上天差來的天使,有聖旨請你也。」美猴王聽得大喜,道:「我這兩日,正思量要上天走走,卻就有天使來請。」叫:「快請進來!」

猴王急整衣冠,門外迎接。金星徑入當中,面南立定道:「我是西方太白金星,奉玉帝招安聖旨,下界請你上天,拜受仙籙。」悟空笑道:「多感老星降臨。」教:「小的們!安排筵宴款待。」金星道:「聖旨在身,不敢久留;就請大王同往,待榮遷之後,再從容敘也。」悟空道:「承光顧,空退!空退!」即喚四健將,吩咐:「謹慎教演兒孫,待我上天去看看路,卻好帶你們上去同居住也。」四健將領諾。這猴王與金星

縱起雲頭，昇在空霄之上，正是那：高遷上品天仙位，名列雲班寶籙中。畢竟不知授個甚麼官爵，且聽下回分解。

第四回　官封弼馬心何足　名注齊天意未寧

那太白金星與美猴王，同出了洞天深處，一齊駕雲而起。原來悟空觔斗雲比眾不同，十分快疾，把個金星撇在腦後，先至南天門外。正欲收雲前進，被增長天王領著龐、劉、苟、畢、鄧、辛、張、陶，一路大力天丁，槍刀劍戟，擋住天門，不肯放進。猴王道：「這個金星老兒，乃奸詐之徒！既請老孫，如何教人動刀動槍，阻塞門路？」

正嚷間，金星倏到。悟空就覿面發狠道：「你這老兒，怎麼哄我？被你說奉玉帝招安旨意來請，卻怎教這些人阻住天門，不放老孫進去？」金星笑道：「大王息怒。你自來未曾到此天堂，卻又無名，眾天丁又與你素不相識，他怎肯放你擅入？等如今見了天尊，授了仙籙，注了官名，向後隨你出入，誰復擋也？」悟空道：「這等說，也罷，我不進去了。」金星又用手扯住道：「你還同我進去。」

將近天門，金星高叫道：「那天門天將，大小吏兵，放開路者。此乃下界仙人，我奉玉帝聖旨，宣他來也。」那增長天王與眾天丁俱纔斂兵退避。猴王始信其言。同金星緩步入裏觀

看。真個是：

　　初登上界，乍入天堂。金光萬道滾紅霓，瑞氣千條噴紫霧。只見那南天門，碧沉沉，琉璃造就；明幌幌，寶玉粧成。兩邊擺數十員鎮天元帥，一員員頂梁靠柱，持銑擁旄；四下列十數個金甲神人，一個個執戟懸鞭，持刀仗劍。外廂猶可，入內驚人：裏壁廂有幾根大柱，柱上纏繞著金鱗耀日赤鬚龍；又有幾座長橋，橋上盤旋著彩羽凌空丹頂鳳。明霞幌幌映天光，碧霧濛濛遮斗口。這天上有三十三座天宮，乃遣雲宮、毗沙宮、五明宮、太陽宮、花樂宮，——一宮宮脊吞金穩獸；又有七十二重寶殿，乃朝會殿、凌虛殿、寶光殿、天王殿、靈官殿，——一殿殿柱列玉麒麟。壽星台上，有千千年不卸的名花；煉藥爐邊，有萬萬載常青的繡草。又至那朝聖樓前，絳紗衣，星辰燦爛；芙蓉冠，金璧輝煌。玉簪珠履，紫綬金章。金鐘撞動，三曹神表進丹墀；天鼓鳴時，萬聖朝王參玉帝。又至那靈霄寶殿，金釘攢玉戶，彩鳳舞朱門。複道迴廊，處處玲瓏剔透；三簷四簇，層層龍鳳翱翔。上面有個紫巍巍，明幌幌，圓丟丟，亮灼灼，大金葫蘆頂；下面有天妃懸掌扇，玉女捧仙巾。惡狠狠，掌朝的天將；氣昂昂，護駕的仙卿。正中間，琉璃盤內，放許多重重疊疊太乙丹；瑪瑙瓶中，插幾枝彎彎曲曲珊瑚樹。正是天宮異物般般有，世上如他件件無。金闕銀鑾並紫府，琪花瑤草暨瓊葩。朝王玉兔壇邊過，參聖金烏著底飛。猴王有分來天

境，不墮人間點汙泥。

　　太白金星領著美猴王，到於靈霄殿外。不等宣詔，直至御前，朝上禮拜。悟空挺身在旁，且不朝禮，但側耳以聽金星啟奏。金星奏道：「臣領聖旨，已宣妖仙到了。」玉帝垂簾問曰：「那個是妖仙？」悟空卻纔躬身答道：「老孫便是！」仙卿們都大驚失色道：「這個野猴！怎麼不拜伏參見，輒敢這等答應道：『老孫便是！』卻該死了！該死了！」玉帝傳旨道：「那孫悟空乃下界妖仙，初得人身，不知朝禮，且姑恕罪。」眾仙卿叫聲「謝恩！」猴王卻纔朝上唱個大喏。

　　玉帝宣文選武選仙卿，看那處少甚官職，著孫悟空去除授。旁邊轉過武曲星君，啟奏道：「天宮裏各宮各殿，各方各處，都不少官，只是御馬監缺個正堂管事。」玉帝傳旨道：「就除他做個『弼馬溫』罷。」眾臣叫謝恩，他也只朝上唱個大喏。玉帝又差木德星君官送他去御馬監到任。

　　當時猴王歡歡喜喜，與木德星官徑去到任。事畢，木德星官回宮。他在監裏，會聚了監丞、監副、典簿、力士，大小官員人等，查明本監事務，止有天馬千匹。乃是：

　　驊騮騏驥，騄駬纖離；龍媒紫燕，挾翼騻騻；騠騠銀騔，

騕褭飛黃；駒騄翻羽，赤兔超光；踰輝彌景，騰霧勝黃；追風絕地，飛翻奔霄；逸飄赤電，銅爵浮雲；驄瓏虎馴，絕塵紫鱗；四極大宛，八駿九逸，千里絕群：——此等良馬，一個個，嘶風逐電精神壯，踏霧登雲氣力長。

這猴王查看了文簿，點明了馬數。本監中典簿管徵備草料；力士官管刷洗馬匹、扎草、飲水、煮料；監丞、監副輔佐催辦；弼馬晝夜不睡，滋養馬匹。日間舞弄猶可，夜間看管慇懃，但是馬睡的，趕起來喫草；走的捉將來靠槽。那些天馬見了他，泯耳攢蹄，倒養得肉膘肥滿。不覺的半月有餘，一朝閑暇，眾監官都安排酒席，一則與他接風，二則與他賀喜。

正在歡飲之間，猴王忽停杯問曰：「我這『弼馬溫』是個甚麼官銜？」眾曰：「官名就是此了。」又問：「此官是個幾品？」眾道：「沒有品從。」猴王道：「沒品，想是大之極也。」眾道：「不大，不大，只喚做『未入流』。」猴王道：「怎麼叫做『未入流』？」眾道：「末等。這樣官兒，最低最小，只可與他看馬。似堂尊到任之後，這等慇懃，喂得馬肥，只落得道聲『好』字；如稍有些尪羸，還要見責；再十分傷損，還要罰贖問罪。」

猴王聞此，不覺心頭火起，咬牙大怒道：「這般藐視老孫！

老孫在花果山，稱王稱祖，怎麼哄我來替他養馬？養馬者，乃後生小輩，下賤之役，豈是待我的？不做他！不做他！我將去也！」忽喇的一聲，把公案推倒，耳中取出寶貝，晃一晃，碗來粗細，一路解數，直打出御馬監，徑至南天門。眾天丁知他受了仙錄，乃是個弼馬溫，不敢阻當，讓他打出天門去了。

須臾，按落雲頭，回至花果山上。只見那四健將與各洞妖王，在那裏操演兵卒。這猴王厲聲高叫道：「小的們！老孫來了！」一群猴都來叩頭，迎接進洞天深處，請猴王高登寶位，一壁廂辦酒接風。都道：「恭喜大王，上界去十數年，想必得意榮歸也！」猴王道：「我纔半月有餘，那裏有十數年？」眾猴道：「大王，你在天上，不覺時辰。天上一日，就是下界一年哩。請問大王，官居何職？」

猴王搖手道：「不好說！不好說！活活的羞殺人！那玉帝不會用人，他見老孫這般模樣，封我做個甚麼『弼馬溫』，原來是與他養馬，未入流品之類。我初到任時不知，只在御馬監中頑耍。及今日問我同寮，始知是這等卑賤。老孫心中大惱，推倒席面，不受官銜，因此走下來了。」眾猴道：「來得好！來得好！大王在這福地洞天之處為王，多少尊重快樂，怎麼肯去與他做馬夫？」教：「小的們！快辦酒來，與大王釋悶。」

正飲酒歡會間，有人來報道：「大王，門外有兩個獨角鬼王，要見大王。」猴王道：「教他進來。」那鬼王整衣跑入洞中，倒身下拜。美猴王問他：「你見我何幹？」鬼王道：「久聞大王招賢，無由得見；今見大王授了天籙，得意榮歸，特獻赭黃袍一件，與大王稱慶。肯不棄鄙賤，收納小人，亦得效犬馬之勞。」

　　猴王大喜，將赭黃袍穿起，眾等欣然排班朝拜，即將鬼王封為前部總督先鋒。鬼王謝恩畢，復啟道：「大王在天許久，所授何職？」猴王道：「玉帝輕賢，封我做個甚麼『弼馬溫』！」鬼王聽言，又奏道：「大王有此神通，如何與他養馬？就做個『齊天大聖』，有何不可？」猴王聞說，歡喜不勝，連道幾個「好！好！好！」教四健將：「就替我快置個旌旗，旗上寫『齊天大聖』四大字，立竿張掛。自此以後，只稱我為齊天大聖，不許再稱大王。亦可傳與各洞妖王，一體知悉。」此不在話下。

　　卻說那玉帝次日設朝，只見張天師引御馬監監丞、監副在丹墀下拜奏道：「萬歲，新任弼馬溫孫悟空，因嫌官小，昨日反下天宮去了。」正說間，又見南天門外增長天王領眾天丁，亦奏道：「弼馬溫不知何故，走出天門去了。」玉帝聞言，即傳旨：「著兩路神元，各歸本職，朕遣天兵，擒拿此怪。」班

部中閃上托塔李天王與哪吒三太子，越班奏上道：「萬歲，微臣不才，請旨降此妖怪。」玉帝大喜，即封托塔天王李靖為降魔大元帥，哪吒三太子為三壇海會大神，即刻興師下界。

李天王與哪吒叩頭謝辭，徑至本宮，點起三軍，帥眾頭目，著巨靈神為先鋒，魚肚將掠後，藥叉將催兵。一霎時出南天門外，徑來到花果山。選平陽處安了營寨，傳令教巨靈神挑戰。巨靈神得令，結束整齊，輪著宣花斧，到了水簾洞外。只見小洞門外，許多妖魔，都是些狼蟲虎豹之類，丫丫叉叉，輪槍舞劍，在那裏跳鬥咆哮。這巨靈神喝道：「那業畜！快早去報與弼馬溫知道，吾乃上天大將，奉玉帝旨意，到此收伏；教他早早出來受降，免致汝等皆傷殘也。」

那些怪，奔奔波波，傳報洞中道：「禍事了！禍事了！」猴王問：「有甚禍事？」眾妖道：「門外有一員天將，口稱大聖官銜，道：奉玉帝聖旨，來此收伏；教早早出去受降，免傷我等性命。」猴王聽說，教：「取我披掛來！」就戴上紫金冠，貫上黃金甲，登上步雲鞋，手執如意金箍棒，領眾出門，擺開陣勢。這巨靈神睜睛觀看，真好猴王：

身穿金甲亮堂堂，頭戴金冠光映映。

手舉金箍棒一根，足踏雲鞋皆相稱。

一雙怪眼似明星，兩耳過肩查又硬。

挺挺身纔變化多，聲音響亮如鐘磬。

尖嘴咨牙弼馬溫，心高要做齊天聖。

巨靈神厲聲高叫道：「那潑猴！你認得我麼？」大聖聽言，急問道：「你是那路毛神，老孫不曾會你，你快報名來。」巨靈神道：「我把你那欺心的猢猻！你是認不得我！我乃高上神靈托塔李天王部下先鋒，巨靈天將！今奉玉帝聖旨，到此收降你。你快卸了裝束，歸順天恩，免得這滿山諸畜遭誅；若道半個『不』字，教你頃刻化為齏粉！」

猴王聽說，心中大怒道：「潑毛神，休誇大口，少弄長舌！我本待一棒打死你，恐無人去報信；且留你性命，快早回天，對玉皇說：他甚不用賢！老孫有無窮的本事，為何教我替他養馬？你看我這旌旗上字號。若依此字號陞官，我就不動刀兵，自然的天地清泰；如若不依，時間就打上靈霄寶殿，教他龍床定坐不成！」

這巨靈神聞此言，急睜睛迎風觀看，果見門外豎一高竿，竿上有旌旗一面，上寫著「齊天大聖」四大字。巨靈神冷笑三聲道：「這潑猴，這等不知人事，輒敢無狀，你就要做齊天大聖！好好的喫吾一斧！」劈頭就砍將去。那猴王正是會家不忙，將金箍棒應手相迎。這一場好殺：

棒名如意，斧號宣花。他兩個乍相逢，不知深淺；斧和棒，左右交加。一個暗藏神妙，一個大口稱誇。使動法，噴雲噯霧；展開手，播土揚沙。天將神通就有道，猴王變化實無涯。棒舉卻如龍戲水，斧來猶似鳳穿花。巨靈名望傳天下，原來本事不如他；大聖輕輕輪鐵棒，著頭一下滿身麻。

巨靈神抵敵他不住，被猴王劈頭一棒，慌忙將斧架隔，卡嚓的一聲，把個斧柄打做兩截，急撤身敗陣逃生。猴王笑道：「膿包！膿包！我已饒了你，你快去報信！快去報信！」

巨靈神回至營門，徑見托塔天王，忙哈哈下跪道：「弼馬溫果是神通廣大！末將戰他不得，敗陣回來請罪。」李天王發怒道：「這廝剉吾銳氣，推出斬之！」旁邊閃出哪吒太子，拜告：「父王息怒，且恕巨靈之罪，待孩兒出師一遭，便知深淺。」天王聽諫，且教回營待罪管事。

這哪吒太子，甲冑齊整，跳出營盤，撞至水簾洞外。那悟空正來收兵，見哪吒來的勇猛。好太子：

總角纔遮囟，披毛未蓋肩。神奇多敏悟，骨秀更清妍。誠為天上麒麟子，果是煙霞彩鳳仙。龍種自然非俗相，妙齡端不類塵凡。身帶六般神器械，飛騰變化廣無邊。今受玉皇金口詔，敕封海會號三壇。

悟空迎近前來問曰：「你是誰家小哥？闖近吾門，有何事幹？」哪吒喝道：「潑妖猴！豈不認得我？我乃托塔天王三太子哪吒是也。今奉玉帝欽差，至此捉你。」悟空笑道：「小太子，你的嬭牙尚未退，胎毛尚未乾，怎敢說這般大話？我且留你的性命，不打你。你只看我旌旗上的是甚麼字號，拜上玉帝：是這般官銜，再也不須動眾，我自皈依；若是不遂我心，定要打上靈霄寶殿。」

哪吒抬頭看處，乃「齊天大聖」四字。哪吒道：「這妖猴能有多大神通，就敢稱此名號！不要怕！喫吾一劍！」悟空道：「我只站下不動，任你砍幾劍罷。」那哪吒奮怒，大喝一聲，叫「變！」即變做三頭六臂，惡狠狠，手持著六般兵器，乃是斬妖劍、砍妖刀、縛妖索、降妖杵、繡毯兒、火輪兒，丫丫叉叉，撲面打來。悟空見了，心驚道：「這小哥倒也會弄些手段！

莫無禮，看我神通！」好大聖，喝聲「變」也變做三頭六臂；把金箍棒晃一晃，也變作三條；六隻手拿著三條棒架住。這場鬥，真是個地動山搖，好殺也：

　　六臂哪吒太子，天生美石猴王，相逢真對手，正遇本源流。那一個蒙差來下界，這一個欺心鬧斗牛。斬妖寶劍鋒芒快，砍妖刀狠鬼神愁；縛妖索子如飛蟒，降妖大杵似狼頭；火輪掣電烘烘艷，往往來來滾繡毯。大聖三條如意棒，前遮後擋運機謀。苦爭數合無高下，太子心中不肯休。把那六件兵器多教變，百千萬億照頭丟。猴王不懼呵呵笑，鐵棒翻騰自運籌。以一化千千化萬，滿空亂舞賽飛虯。唬得各洞妖王都閉戶，遍山鬼怪盡藏頭。神兵怒氣雲慘慘，金箍鐵棒響颼颼。那壁廂，天丁吶喊人人怕；這壁廂，猴怪搖旗個個憂。發狠兩家齊鬥勇，不知那個剛強那個柔。

　　三太子與悟空各騁神威，鬥了個三十回合。那太子六般兵器，變做千千萬萬；孫悟空金箍棒，變作萬萬千千。半空中似雨點流星，不分勝負。原來悟空手疾眼快，正在那混亂之時，他拔下一根毫毛，叫聲「變！」就變做他的本相，手挺著棒，演著哪吒；他的真身，卻一縱，趕至哪吒腦後，著左膊上一棒打來。哪吒正使法間，聽得棒頭風響，急躲閃時，不能措手，被他著了一下，負痛逃走；收了法，把六件兵器，依舊歸身，

敗陣而回。

那陣上李天王早已看見，急欲提兵助戰。不覺太子倏至面前，戰兢兢報道：「父王！弼馬溫真個有本事！孩兒這般法力，也戰他不過，已被他打傷膊也。」天王大驚失色道：「這廝恁的神通，如何取勝？」太子道：「他洞門外豎一竿，旗上寫『齊天大聖』四字，親口誇稱，教玉帝就封他做齊天大聖，萬事俱休；若還不是此號，定要打上靈霄寶殿哩！」天王道：「既然如此，且不要與他相持，且去上界，將此言回奏，再多遣天兵，圍捉這廝，未為遲也。」太子負痛，不能復戰，故同天王回天啟奏不題。

你看那猴王得勝歸山，那七十二洞妖王與那六弟兄，俱來賀喜。在洞天福地，飲樂無比。他卻對六弟兄說：「小弟既稱齊天大聖，你們亦可以大聖稱之。」內有牛魔王忽然高聲叫道：「賢弟言之有理，我即稱做個平天大聖。」蛟魔王道：「我稱覆海大聖。」鵬魔王道：「我稱混天大聖。」獅駝王道：「我稱移山大聖。」獼猴王道：「我稱通風大聖。」犼狨王道：「我稱驅神大聖。」此時七大聖自作自為，自稱自號，耍樂一日，各散訖。

卻說那李天王與三太子領著眾將，直至靈霄寶殿。啟奏道：

「臣等奉聖旨出師下界,收伏妖仙孫悟空,不期他神通廣大,不能取勝,仍望萬歲添兵剿除。」玉帝道:「諒一妖猴,有多少本事,還要添兵?」太子又近前奏道:「望萬歲赦臣死罪!那妖猴使一條鐵棒,先敗了巨靈神,又打傷臣臂膊。洞門外立一竿旗,上書『齊天大聖』四字,道是封他這官職,即便休兵來投;若不是此官,還要打上靈霄寶殿也。」玉帝聞言,驚訝道:「這妖猴何敢這般狂妄!著眾將即刻誅之。」

正說間,班部中又閃出太白金星,奏道:「那妖猴只知出言,不知大小。欲加兵與他爭鬥,想一時不能收伏,反又勞師。不若萬歲大捨恩慈,還降招安旨意,就教他做個齊天大聖。只是加他個空銜,有官無祿便了。」玉帝道:「怎麼喚做『有官無祿』?」金星道:「名是齊天大聖,只不與他事管,不與他俸祿,且養在天壤之間,收他的邪心,使不生狂妄,庶乾坤安靖,海宇得清寧也。」玉帝聞言道:「依卿所奏。」即命降了詔書,仍著金星領去。

金星復出南天門,直至花果山水簾洞外觀看。這番比前不同,威風凜凜,殺氣森森,各樣妖精,無般不有。一個個都執劍拈槍,拿刀弄杖的,在那裏咆哮跳躍。一見金星,皆上前動手。金星道:「那眾頭目來!累你去報你大聖知之。吾乃上帝遣來天使,有聖旨在此請他。」眾妖即跑入報道:「外面有一

老者，他說是上界天使，有旨意請你。」

悟空道：「來得好！來得好！想是前番來的那太白金星。那次請我上界，雖是官爵不堪，卻也天上走了一次，認得那天門內外之路。今番又來，定有好意。」教眾頭目大開旗鼓，擺隊迎接。大聖即帶引群猴，頂冠貫甲，甲上罩了赭黃袍，足踏雲履，急出洞門，躬身施禮，高叫道：「老星請進，恕我失迎之罪。」

金星趨步向前，徑入洞內，面南立著道：「今告大聖，前者因大聖嫌惡官小，躲離御馬監，當有本監中大小官員奏了玉帝。玉帝傳旨道：『凡授官者，皆由卑而尊，為何嫌小？』即有李天王領哪吒下界取戰。不知大聖神通，故遭敗北，回天奏道：『大聖立一竿旗，要做「齊天大聖」。』眾武將還要支吾，是老漢力為大聖冒罪奏聞，免興師旅，請大王授籙。玉帝准奏，因此來請。」悟空笑道：「前番動勞，今又蒙愛，多謝！多謝！但不知上天可有此『齊天大聖』之官銜也？」金星道：「老漢以此銜奏准，方敢領旨而來；如有不遂，只坐罪老漢便是。」

悟空大喜，懇留飲宴，不肯，遂與金星縱著祥雲，到南天門外。那些天丁天將，都拱手相迎。徑入靈霄殿下。金星拜奏道：「臣奉詔宣弼馬溫孫悟空已到。」玉帝道：「那孫悟空過

來。今宣你做個『齊天大聖』，官品極矣，但切不可胡為。」這猴亦止朝上唱個喏，道聲謝恩。玉帝即命工幹官——張、魯二班——在蟠桃園右首，起一座齊天大聖府，府內設個二司：一名安靜司，一名寧神司。司俱有仙吏，左右扶持。又差五斗星君送悟空去到任，外賜御酒二瓶，金花十朵，著他安心定志，再勿胡為。

那猴王信受奉行，即日與五斗星君到府，打開酒瓶，同眾盡飲。送星官回轉本宮，他纔遂心滿意，喜地歡天，在於天宮快樂，無掛無礙。正是：仙名永注長生籙，不墮輪迴萬古傳。畢竟不知向後如何，且聽下回分解。

第五回　亂蟠桃大聖偷丹　反天宮諸神捉怪

　　話表齊天大聖到底是個妖猴，更不知官銜品從，也不較俸祿高低，但只註名便了。那齊天府下二司仙吏，早晚伏侍，只知日食三餐，夜眠一榻，無事牽縈，自由自在。閑時節會友遊宮，交朋結義。見三清，稱個「老」字；逢四帝，道個「陛下」。與那九曜星、五方將、二十八宿、四大天王、十二元辰、五方五老、普天星相、河漢群神，俱只以弟兄相待，彼此稱呼。今日東遊，明日西蕩，雲去雲來，行蹤不定。

　　一日，玉帝早朝，班部中閃出許旌陽真人，磕頭啟奏道：「今有齊天大聖，無事閑游，結交天上眾星宿，不論高低，俱稱朋友。恐後閑中生事，不若與他一件事管，庶免別生事端。」玉帝聞言，即時宣詔。那猴王欣欣然而至，道：「陛下，詔老孫有何陞賞？」玉帝道：「朕見你身閑無事，與你件執事。你且權管那蟠桃園，早晚好生在意。」大聖歡喜謝恩，朝上唱喏而退。

　　他等不得窮忙，即入蟠桃園內查勘。本園中有個土地攔住，問道：「大聖何往？」大聖道：「吾奉玉帝點差，代管蟠桃園，

今來查勘也。」那土地連忙施禮,即呼那一班鋤樹力士、運水力士、修桃力士、打掃力士都來見大聖磕頭,引他進去。但見那:

夭夭灼灼,顆顆株株。夭夭灼灼花盈樹,顆顆株株果壓枝。果壓枝頭垂錦彈,花盈樹上簇胭脂。時開時結千年熟,無夏無冬萬載遲。先熟的,酡顏醉臉;還生的,帶蒂青皮。凝煙肌帶綠,映日顯丹姿。樹下奇葩並異卉,四時不謝色齊齋。左右樓台並館舍,盤空常見罩雲霓。不是玄都凡俗種,瑤池王母自栽培。

大聖看玩多時,問土地道:「此樹有多少株數?」土地道:「有三千六百株:前面一千二百株,花微果小,三千年一熟,人喫了成仙了道,體健身輕。中間一千二百株,層花甘實,六千年一熟,人喫了霞舉飛昇,長生不老。後面一千二百株,紫紋緗核,九千年一熟,人喫了與天地齊壽,日月同庚。」大聖聞言,歡喜無任,當日查明了株數,點看了亭閣,回府。自此後,三五日一次賞玩,也不交友,也不他遊。

一日,見那老樹枝頭,桃熟大半,他心裏要喫個嘗新。奈何本園土地、力士並齊天府仙吏緊隨不便。忽設一計道:「汝等且出門外伺候,讓我在這亭上少憩片時。」那眾仙果退。只

見那猴王脫了冠服，爬上大樹，揀那熟透的大桃，摘了許多，就在樹枝上自在受用。喫了一飽，卻纔跳下來，簪冠著服，喚眾等儀從回府。遲三二日，又去設法偷桃，儘他享用。

一朝，王母娘娘設宴，大開寶閣瑤池中，做「蟠桃勝會」，即著那紅衣仙女、素衣仙女、青衣仙女、皂衣仙女、紫衣仙女、黃衣仙女、綠衣仙女，各頂花籃，去蟠桃園摘桃建會。七衣仙女直至園門首，只見蟠桃園土地、力士同齊天府二司仙吏，都在那裏把門。仙女近前道：「我等奉王母懿旨，到此攜桃設宴。」土地道：「仙娥且住。今歲不比往年了，玉帝點差齊天大聖在此督理，須是報大聖得知，方敢開園。」仙女道：「大聖何在？」土地道：「大聖在園內，因睏倦，自家在亭子上睡哩。」仙女道：「既如此，尋他去來，不可延誤。」

土地即與同進。尋至花亭不見，只有衣冠在亭，不知何往。四下裏都沒尋處。原來大聖耍了一會，喫了幾個桃子，變做二寸長的個人兒，在那大樹梢頭濃葉之下睡著了。七衣仙女道：「我等奉旨前來，尋不見大聖，怎敢空回？」旁有仙吏道：「仙娥既奉旨來，不必遲疑。咱大聖閑遊慣了，想是出園會友去了。汝等且去摘桃，我們替你回話便是。」

那仙女依言，入樹林之下摘桃。先在前樹摘了二籃，又在

中樹摘了三籃；到後樹上摘取，只見那樹上花果稀疏，止有幾個毛蒂青皮的。原來熟的都是猴王喫了。七仙女張望東西，只見南枝上止有一個半紅半白的桃子。青衣女用手扯下枝來，紅衣女摘了，卻將枝子望上一放。原來那大聖變化了，正睡在此枝，被他驚醒。大聖即現本相，耳朵內掣出金箍棒，晃一晃，碗來粗細，咄的一聲道：「你是那方怪物，敢大膽偷摘我桃！」

慌得那七仙女一齊跪下道：「大聖息怒。我等不是妖怪，乃王母娘娘差來的七衣仙女，摘取仙桃，大開寶閣，做『蟠桃勝會』。適至此間，先見了本園土地等神，尋大聖不見。我等恐遲了王母懿旨，是以等不得大聖，故先在此摘桃，萬望恕罪。」

大聖聞言，回嗔作喜道：「仙娥請起。王母開閣設宴，請的是誰？」仙女道：「上會自有舊規。請的是西天佛老、菩薩、聖僧、羅漢，南方南極觀音，東方崇恩聖帝，十洲三島仙翁，北方北極玄靈，中央黃極黃角大仙，這個是五方五老。還有五斗星君，上八洞三清、四帝、太乙天仙等眾，中八洞玉皇、九壘、海嶽神仙，下八洞幽冥教主、注世地仙。各宮各殿大小尊神，俱一齊赴蟠桃嘉會。」

大聖笑道：「可請我麼？」仙女說：「不曾聽得說。」大

聖道：「我乃齊天大聖，就請我老孫做個尊席，有何不可？」仙女道：「此是上會舊規，今會不知如何。」大聖道：「此言也是，難怪汝等。你且立下，待老孫先去打聽個消息，看可請老孫不請。」

好大聖，捻著訣，念聲咒語，對眾仙女道：「住！住！住！」這原來是個定身法，把那七衣仙女一個個瞪瞪睜睜，白著眼，都站在桃樹之下。大聖縱朵祥雲，跳出園內，竟奔瑤池路上而去。正行時，只見那壁廂：

一天瑞靄光搖曳，五色祥雲飛不絕。

白鶴聲鳴振九皋，紫芝色秀分千葉。

中間現出一尊仙，相貌天然丰采別。

神舞虹霓晃漢霄，腰懸寶籙無生滅。

名稱赤腳大羅仙，特赴蟠桃添壽節。

那赤腳大仙覿面撞見大聖，大聖低頭定計，賺哄真仙，他要暗去赴會，卻問：「老道何往？」大仙道：「蒙王母見召，

去赴蟠桃嘉會。」大聖道：「老道不知。玉帝因老孫觔斗雲疾，著老孫五路邀請列位，先至通明殿下演禮，後方去赴宴。」大仙是個光明正大之人，就以他的誑語作真。道：「常年就在瑤池演禮謝恩，如何先去通明殿演禮，方去瑤池赴會？」無奈，只得撥轉祥雲，徑往通明殿去了。

大聖駕著雲，念聲咒語，搖身一變，就變做赤腳大仙模樣，前奔瑤池。不多時，直至寶閣，按住雲頭，輕輕移步，走入裏面。只見那裏：

瓊香繚繞，瑞靄繽紛，瑤台舖彩結，寶閣散氤氳。鳳翥鸞騰形縹緲，金花玉萼影浮沉。上排著九鳳丹霞扆，八寶紫霓墩。五彩描金桌，千花碧玉盆。桌上有龍肝和鳳髓，熊掌與猩唇。珍饈百味般般美，異果嘉餚色色新。

那裏舖設得齊齊整整，卻還未有仙來。這大聖點看不盡，忽聞得一陣酒香撲鼻；忽轉頭，見右壁廂長廊之下，有幾個造酒的仙官，盤糟的力士，領幾個運水的道人，燒火的童子，在那裏洗缸刷甕，已造成了玉液瓊漿，香醪佳釀。大聖止不住口角流涎，就要去喫，奈何那些人都在這裏。他就弄個神通，把毫毛拔下幾根，丟入口中嚼碎，噴將出去，念聲咒語，叫「變！」即變做幾個瞌睡蟲，奔在眾人臉上。

你看那夥人，手軟頭低，閉眉合眼，丟了執事，都去盹睡。大聖卻拿了些百味珍饈，佳餚異品，走入長廊裏面，就著缸，挨著甕，放開量，痛飲一番。喫彀了多時，酕醄醉了。自揣自摸道：「不好！不好！再過會，請的客來，卻不怪我？一時拿住，怎生是好？不如早回府中睡去也。」

好大聖：搖搖擺擺，仗著酒，任情亂撞，一會把路差了；不是齊天府，卻是兜率天宮。一見了，頓然醒悟道：「兜率宮是三十三天之上，乃離恨天太上老君之處，如何錯到此間？——也罷！也罷！一向要來望此老，不曾得來，今趁此殘步，就望他一望也好。」即整衣撞進去，那裏不見老君，四無人跡。原來那老君與燃燈古佛在三層高閣朱陵丹台上講道，眾仙童、仙將、仙官、仙吏，都侍立左右聽講。

這大聖直至丹房裏面，尋訪不遇，但見丹灶之旁，爐中有火。爐左右安放著五個葫蘆，葫蘆裏都是煉就的金丹。大聖喜道：「此物乃仙家之至寶，老孫自了道以來，識破了內外相同之理，也要煉些金丹濟人，不期到家無暇；今日有緣，卻又撞著此物，趁老子不在，等我喫他幾丸嘗新。」他就把那葫蘆都傾出來，就都喫了，如喫炒豆相似。

一時間丹滿酒醒，又自己揣度道：「不好！不好！這場禍，比天還大；若驚動玉帝，性命難存。走！走！走！不如下界為王去也！」他就跑出兜率宮，不行舊路，從西天門，使個隱身法逃去。即按雲頭，回至花果山界。但見那旌旗閃灼，戈戟光輝，原來是四健將與七十二洞妖王，在那裏演習武藝。

　　大聖高叫道：「小的們！我來也！」眾怪丟了器械，跪倒道：「大聖好寬心！丟下我等許久，不來相顧！」大聖道：「沒多時！沒多時！」且說且行，徑入洞天深處。四健將打掃安歇，叩頭禮拜畢。俱道：「大聖在天這百十年，實受何職？」大聖笑道：「我記得纔半年光景，怎麼就說百十年話？」健將道：「在天一日，即在下方一年也。」

　　大聖道：「且喜這番玉帝相愛，果封做『齊天大聖』，起一座齊天府，又設安靜、寧神二司，司設仙吏侍衛。向後見我無事，著我看管蟠桃園。近因王母娘娘設『蟠桃大會』，未曾請我，是我不待他請，先赴瑤池，把他那仙品、仙酒，都是我偷喫了。走出瑤池，踉踉蹌蹌誤入老君宮闕，又把他五個葫蘆金丹也偷喫了。但恐玉帝見罪，方纔走出天門來也。」

　　眾怪聞言大喜。即安排酒果接風，將椰酒滿斟一石碗奉上，大聖喝了一口，即咨牙咧嘴道：「不好喫！不好喫！」崩、巴

二將道：「大聖在天宮，喫了仙酒、仙餚，是以椰酒不甚美口。常言道：『美不美，鄉中水。』」大聖道：「你們就是『親不親，故鄉人。』我今早在瑤池中受用時，見那長廊之下，有許多瓶罐，都是那玉液瓊漿。你們都不曾嘗著。待我再去偷他幾瓶回來，你們各飲半杯，一個個也長生不老。」眾猴歡喜不勝。

大聖即出洞門，又翻一觔斗，使個隱身法，徑至蟠桃會上。進瑤池宮闕，只見那幾個造酒、盤糟、運水、燒火的，還鼾睡未醒。他將大的從左右脅下挾了兩個，兩手提了兩個，即撥轉雲頭回來，會眾猴於洞中，就做個「仙酒會」，各飲了幾杯，快樂不題。

卻說那七衣仙女自受了大聖的定身法術，一周天方能解脫。各提花籃，回奏王母，說道：「齊天大聖使法術困住我等，故此來遲。」王母問道：「汝等摘了多少蟠桃？」仙女道：「只有兩籃小桃，三籃中桃。至後面，大桃半個也無，想都是大聖偷喫了。及正尋間，不期大聖走將出來，行兇拷打，又問設宴請誰。我等把上會事說了一遍，他就定住我等，不知去向。只到如今，纔得醒解回來。」

王母聞言，即去見玉帝，備陳前事。說不了，又見那造酒的一班人，同仙官等來奏：「不知甚麼人，攪亂了『蟠桃大

會』,偷喫了玉液瓊漿,其八珍百味,亦俱偷喫了。」又有四個大天師來奏上:「太上道祖來了。」玉帝即同王母出迎。老君朝禮畢,道:「老道宮中,煉了些『九轉金丹』,伺候陛下做『丹元大會』,不期被賊偷去,特啟陛下知之。」玉帝見奏,悚懼。

少時,又有齊天府仙吏叩頭道:「孫大聖不守執事,自昨日出遊,至今未轉,更不知去向。」玉帝又添疑思。只見那赤腳大仙又磕頭上奏道:「臣蒙王母詔,昨日赴會,偶遇齊天大聖,對臣言萬歲有旨,著他邀臣等先赴通明殿演禮,方去赴會。臣依他言語,即返至通明殿外,不見萬歲龍車鳳輦,又急來此俟候。」玉帝越發大驚道:「這廝假傳旨意,賺哄賢卿,快著糾察靈官緝訪這廝蹤跡!」

靈官領旨,即出殿遍訪,盡得其詳細。回奏道:「攪亂天宮者,乃齊天大聖也。」又將前事盡訴一番。玉帝大惱。即差四大天王,協同李天王並哪吒太子,點二十八宿、九曜星官、十二元辰、五方揭諦、四值功曹、東西星斗、南北二神、五嶽四瀆、普天星相,共十萬天兵,佈一十八架天羅地網下界,去花果山圍困,定捉獲那廝處治。眾神即時興師,離了天宮。這一去,但見那:

黃風滾滾遮天暗，紫霧騰騰罩地昏。只為妖猴欺上帝，致令眾聖降凡塵。四大天王，五方揭諦：四大天王權總制，五方揭諦調多兵。李托塔中軍掌號，惡哪吒前部先鋒。羅猴星為頭檢點，計都星隨後峥嶸。太陰星精神抖擻，太陽星照耀分明。五行星偏能豪傑，九曜星最喜相爭。元辰星子午卯酉，一個個都是大力天丁。五瘟五嶽東西擺，六丁六甲左右行。四瀆龍神分上下，二十八宿密層層。角、亢、氐、房為總領，奎、婁、胃、昴慣翻騰。斗、牛、女、虛、危、室、壁，心、尾、箕星個個能，井、鬼、柳、星、張、翼、軫，輪槍舞劍顯威靈。停雲降霧臨凡世，花果山前紮下營。

詩曰：

天產猴王變化多，偷丹偷酒樂山窩。

只因攪亂蟠桃會，十萬天兵佈網羅。

當時李天王傳了令，著眾天兵扎了營，把那花果山圍得水洩不通。上下佈了十八架天羅地網，先差九曜惡星出戰。九曜即提兵徑至洞外，只見那洞外大小群猴跳躍頑耍。星官厲聲高叫道：「那小妖！你那大聖在那裏？我等乃上界差調的天神，到此降你這造反的大聖。教他快快來歸降；若道半個『不』字，

教汝等一概遭誅！」那小妖慌忙傳入道：「大聖，禍事了！禍事了！外面有九個兇神，口稱上界來的天神，收降大聖。」

那大聖正與七十二洞妖王，並四健將分飲仙酒，一聞此報，公然不理道：「『今朝有酒今朝醉，莫管門前是與非！』」說不了，一起小妖又跳來道：「那九個兇神，惡言潑語，在門前罵戰哩！」大聖笑道：「莫睬他。『詩酒且圖今日樂，功名休問幾時成。』」說猶未了，又一起小妖來報：「爺爺！那九個兇神已把門打破了，殺進來也！」大聖怒道：「這潑毛神，老大無禮！本待不與他計較，如何上門來欺我？」即命獨角鬼王：「領帥七十二洞妖王出陣，老孫領四健將隨後。」那鬼王疾帥妖兵，出門迎敵，卻被九曜惡星一齊掩殺，抵住在鐵板橋頭，莫能得出。

正嚷間，大聖到了。叫一聲「開路！」掣開鐵棒，晃一晃，碗來粗細，丈二長短，丟開架子，打將出來。九曜星那個敢抵，一時打退。那九曜星立住陣勢道：「你這不知死活的弼馬溫！你犯了十惡之罪，先偷桃，後偷酒，攪亂了蟠桃大會，又竊了老君仙丹，又將御酒偷來此處享樂。你罪上加罪，豈不知之？」大聖笑道：「這幾樁事，實有！實有！但如今你怎麼？」九曜星道：「吾奉玉帝金旨，帥眾到此收降你，快早皈依！免教這些生靈納命。不然，就踏平了此山，掀翻了此洞也！」

大聖大怒道：「量你這些毛神，有何法力，敢出浪言，不要走，請喫老孫一棒！」這九曜星一齊踴躍。那美猴王不懼分毫，輪起金箍棒，左遮右擋，把那九曜星戰得筋疲力軟，一個個倒拖器械，敗陣而走，急入中軍帳下，對托塔天王道：「那猴王果十分驍勇！我等戰他不過，敗陣來了。」李天王即調四大天王與二十八宿，一路出師來鬥。大聖也公然不懼，調出獨角鬼王、七十二洞妖王與四個健將，就於洞門外列成陣勢。你看這場混戰，好驚人也：

　　寒風颯颯，怪霧陰陰。那壁廊旌旗飛彩，這壁廂戈戟生輝。滾滾盔明，層層甲亮。滾滾盔明映太陽，如撞天的銀磬；層層甲亮砌巖崖，似壓地的冰山。大捍刀，飛雲掣電，楮白槍，度霧穿雲。方天戟，虎眼鞭，麻林擺列；青銅劍，四明鏟，密樹排陣。彎弓硬弩鵰翎箭，短棍蛇矛挾了魂。大聖一條如意棒，翻來覆去戰天神。殺得那空中無鳥過，山內虎狼奔；揚砂走石乾坤黑，播土飛塵宇宙昏。只聽兵兵撲撲驚天地，煞煞威威振鬼神。

　　這一場自辰時佈陣，混殺到日落西山。那獨角鬼王與七十二洞妖怪，盡被眾天神捉拿去了，止走了四健將與那群猴，深藏在水簾洞底。這大聖一條棒，抵住了四大天神與李托塔、哪

吒太子，俱在半空中，——殺勾多時，大聖見天色將晚，即拔毫毛一把，丟在口中，嚼將出去，叫聲「變！」就變了千百個大聖，都使的是金箍棒，打退了哪吒太子，戰敗了五個天王。

大聖得勝，收了毫毛，急轉身回洞，早又見鐵板橋頭，四個健將，領眾叩迎那大聖，哽哽咽咽大哭三聲，又唏唏哈哈大笑三聲。大聖道：「汝等見了我，又哭又笑，何也？」四健將道：「今早帥眾將與天王交戰，把七十二洞妖王與獨角鬼王，盡被眾神捉了，我等逃生，故此該哭。這見大聖得勝回來，未曾傷損，故此該笑。」

大聖道：「勝負乃兵家之常。古人云：『殺人一萬，自損三千。』況捉了去的頭目乃是虎、豹、狼蟲、獾獐、狐貉之類，我同類者未傷一個，何須煩惱？他雖被我使個分身法殺退，他還要安營在我山腳下。我等且緊緊防守，飽食一頓，安心睡覺，養養精神。天明看我使個大神通，拿這些天將，與眾報仇。」四將與眾猴將椰酒喫了幾碗，安心睡覺不題。

那四大天王收兵罷戰，眾各報功：有拿住虎豹的，有拿住獅象的，有拿住狼蟲狐駱的，更不曾捉著一個猴精。當時果又安轅營，下大寨，賞勞了得功之將，吩咐了天羅地網之兵，個個提鈴喝號，圍困了花果山，專待明早大戰。各人得令，一處

處謹守。此正是：妖猴作亂驚天地，佈網張羅晝夜看。畢竟天曉後如何處治，且聽下回分解。

第六回　觀音赴會問原因　小聖施威降大聖

　　且不言天神圍繞，大聖安歇。話表南海普陀落伽山大慈大悲救苦救難靈感觀世音菩薩，自王母娘娘請赴蟠桃大會，與大徒弟惠岸行者，同登寶閣瑤池，見那裏荒荒涼涼，席面殘亂；雖有幾位天仙，俱不就座，都在那裏亂紛紛講論。菩薩與眾仙相見畢，眾仙備言前事。菩薩道：「既無盛會，又不傳杯，汝等可跟貧僧去見玉帝。」眾仙怡然隨往。

　　至通明殿前，早有四大天師、赤腳大仙等眾俱在此，迎著菩薩，即道玉帝煩惱，調遣天兵，擒怪未回等因。菩薩道：「我要見見玉帝，煩為轉奏。」天師邱弘濟，即入靈霄寶殿，啟知宣入。時有太上老君在上，王母娘娘在後。

　　菩薩引眾同入裏面，與玉帝禮畢，又與老君、王母相見，各坐下。便問：「蟠桃盛會如何？」玉帝道：「每年請會，喜喜歡歡，今年被妖猴作亂，甚是虛邀也。」菩薩道：「妖猴是何出處？」

　　玉帝道：「妖猴乃東勝神洲傲來國花果山石卵化生的。當

時生出，即目運金光，射沖斗府。始不介意，繼而成精，降龍伏虎，自削死籍。當有龍王、閻王啟奏。朕欲擒拿，是長庚星啟奏道：『三界之間，凡有九竅者，可以成仙。』朕即施教育賢，宣他上界，封為御馬監弼馬溫官。那廝嫌惡官小，反了天宮。即差李天王與哪吒太子收降，又降詔撫安，宣至上界，就封他做個『齊天大聖』，只是有官無祿。他因沒事幹管理，東遊西蕩。朕又恐別生事端，著他代管蟠桃園。他又不遵法律，將老樹大桃，盡行偷喫。及至設會，他乃無祿人員，不曾請他，他就設計賺哄赤腳大仙，卻自變他相貌入會，將仙餚仙酒盡偷喫了，又偷老君仙丹，又偷御酒若干，去與本山眾猴享樂。朕心為此煩惱，故調十萬天兵，天羅地網收伏。這一日不見回報，不知勝負如何。」

菩薩聞言，即命惠岸行者道：「你可快下天宮，到花果山，打探軍情如何。如遇相敵，可就相助一功，務必的實回話。」惠岸行者整整衣裙，執一條鐵棍，架雲離闕，徑至山前。見那天羅地網，密密層層，各營門提鈴喝號，將那山圍繞的水洩不通。惠岸立住，叫：「把營門的天丁，煩你傳報。我乃李天王二太子木叉，南海觀音大徒弟惠岸，特來打探軍情。」那營裏五嶽神兵，即傳入轅門之內。早有虛日鼠、昴日雞、星日馬、房日兔，將言傳到中軍帳下。李天王發下令旗，教開天羅地網，放他進來。

此時東方纔亮。惠岸隨旗進入，見四大天王與李天王，下拜。拜訖，李天王道：「孩兒，你自那廂來者？」惠岸道：「愚男隨菩薩赴蟠桃會，菩薩見勝會荒涼，瑤池寂寞，引眾仙並愚男去見玉帝。玉帝備言父王等下界收伏妖猴，一日不見回報，勝負未知，菩薩因命愚男到此打聽虛實。」李天王道：「昨日到此安營下寨，著九曜星挑戰；被這廝大弄神通，九曜星俱敗走而回。後我等親自提兵，那廝也排開陣勢。我等十萬天兵，與他混戰至晚，他使個分身法戰退。及收兵查勘時，止捉得些狼蟲虎豹之類，不曾捉得他半個妖猴。今日還未出戰。」

說不了，只見轅門外有人來報道：「那大聖引一群猴精，在外面叫喊。」四大天王與李天王並太子正議出兵。木叉道：「父王，愚男蒙菩薩吩咐，下來打探消息，就說若遇戰時，可助一功。今不才願往，看他怎麼個大聖！」天王道：「孩兒，你隨菩薩修行這幾年，想必也有些神通，切須在意。」

好太子，雙手輪著鐵棍，束一束繡衣，跳出轅門，高叫：「那個是齊天大聖？」大聖挺如意棒，應聲道：「老孫便是。你是甚人，輒敢問我？」木叉道：「吾乃李天王第二太子木叉，今在觀音菩薩寶座前為徒弟護教，法名惠岸是也。」大聖道：「你不在南海修行，卻來此見我做甚？」木叉道：「我蒙師父

差來打探軍情，見你這般猖獗，特來擒你！」大聖道：「你敢說那等大話！且休走！喫老孫這一棒！」木叉全然不懼，使鐵棒劈手相迎。他兩個立那半山中，轅門外，這場好鬥：

　　棍雖對棍鐵各異，兵縱交兵人不同。一個是太乙散仙呼大聖，一個是觀音徒弟正元龍。渾鐵棍乃千鎚打，六丁六甲運神功；如意棒是天河定，鎮海神珍法力洪。兩個相逢真對手，往來解數實無窮，這個的陰手棍，萬千兇，繞腰貫索疾如風；那個的夾槍棒，不放空，左遮右擋怎相容？那陣上旌旗閃閃，這陣上鼉鼓鼕鼕。萬員天將團團繞，一洞妖猴簇簇叢。怪霧愁雲漫地府，狼煙煞氣射天宮。昨朝混戰還猶可，今日爭持更又兇。堪羨猴王真本事，木叉復敗又逃生。

　　這大聖與惠岸戰經五六十合，惠岸臂膊酸麻，不能迎敵，虛晃一晃，敗陣而走。大聖也收了猴兵，安扎在洞門之外。只見天王營門外，大小天兵，接住了太子，讓開大路，徑入轅門，對四天王、李托塔、哪吒，氣哈哈的，喘息未定：「好大聖！好大聖！著實神通廣大！孩兒戰不過，又敗陣而來也！」李天王見了心驚，即命寫表求助，便差大力鬼王與木叉太子上天啟奏。

　　二人當時不敢停留，闖出天羅地網，駕起瑞靄祥雲。須臾，

径至通明殿下，见了四大天师，引至灵霄宝殿，呈上表章。惠岸又见菩萨施礼。菩萨道：「你打探的如何？」惠岸道：「始领命到花果山，叫开天罗地网门，见了父亲，道师父差命之意。父王道：『昨日与那猴王战了一场，止捉得他虎豹狮象之类，更未捉他一个猴精。』正讲间，他又索战，是弟子使铁棍与他战经五六十合，不能取胜，败走回营。父亲因此差大力鬼王同弟子上界求助。」菩萨低头思忖。

却说玉帝拆开表章，见有求助之言，笑道：「叵耐这个猴精，能有多大手段，就敢敌过十万天兵！李天王又来求助，却将那路神兵助之？」言未毕，观音合掌启奏：「陛下宽心，贫僧举一神，可擒这猴。」玉帝道：「所举者何神？」菩萨道：「乃陛下令甥显圣二郎真君，现居灌洲灌江口，享受下方香火。他昔日曾力诛六怪，又有梅山兄弟与帐前一千二百草头神，神通广大。奈他只是听调不听宣，陛下可降一道调兵旨意，著他助力，便可擒也。」玉帝闻言，即传调兵的旨意，就差大力鬼王赍调。

那鬼王领了旨，即驾起云，径至灌江口。不消半个时辰，直至真君之庙。早有把门的鬼判，传报至里道：「外有天使，捧旨而至。」二郎即与众兄弟，出门迎接旨意，焚香开读旨意。上云：

花果山妖猴齊天大聖作亂。因在宮偷桃、偷酒、偷丹，攪亂蟠桃大會，現著十萬天兵，一十八架天羅地網，圍山收伏，未曾得勝，今特調賢甥同義兄弟即赴花果山助力剿除。成功之後，高陞重賞。

　　真君大喜道：「天使請回，吾當就去拔刀相助也。」鬼王回奏不題。

　　這真君即喚梅山六兄弟——乃康、張、姚、李四太尉，郭申、直健二將軍，聚集殿前道：「適纔玉帝調遣我等往花果山收降妖猴，同去去來。」眾兄弟俱忻然願往。即點本部神兵，駕鷹牽犬，搭弩張弓，縱狂風，霎時過了東洋大海，徑至花果山。見那天羅地網，密密層層，不能前進。因叫道：「把天羅地網的神將聽著：吾乃二郎顯聖真君，蒙玉帝調來，擒拿妖猴者，快開營門放行。」一時，各神一層層傳入。四大天王與李天王俱出轅門迎接，相見畢，問及勝敗之事，天王將上項事備陳一遍。

　　真君笑道：「小聖來此，必須與他鬥個變化，列公將天羅地網，不要幔了頂上，只四圍緊密，讓我賭鬥。若我輸與他，不必列公相助，我自有兄弟扶持；若贏了他，也不必列公綁縛，

我自有兄弟動手。只請托塔天王與我使個照妖鏡，住立空中。恐他一時敗陣，逃竄他方，切須與我照耀明白，勿走了他。」天王各居四維，眾天兵各挨排列陣去訖。這真君領著四太尉、二將軍，連本身七兄弟，出營挑戰；分付眾將，緊守營盤，收全了鷹犬。眾草頭神得令。

真君只到那水簾洞外，見那一群猴，齊齊整整，排作個蟠龍陣勢；中軍裏，立一竿旗，上書「齊天大聖」四字。真君道：「那潑猴，怎麼稱得起齊天之職？」梅山六弟道：「且休讚歎，叫戰去來。」那營口小猴見了真君，急走去報知。那猴王即掣金箍棒，整黃金甲，登步雲履，按一按紫金冠，騰出營門，急睜眼觀看，那真君的相貌，果是清奇，打扮得又秀氣。真是個：

儀容清秀貌堂堂，兩耳垂肩目有光。

頭戴三山飛鳳帽，身穿一領淡鵝黃。

縷金靴襯盤龍襪，玉帶團花八寶粧。

腰挎彈弓新月樣，手執三尖兩刃槍。

斧劈桃山曾救母，彈打稷羅雙鳳凰。

力誅八怪聲名遠，義結梅山七聖行。

心高不認天家眷，性傲歸神住灌江。

赤城昭惠英靈聖，顯化無邊號二郎。

大聖見了，笑嘻嘻的，將金箍棒掣起，高叫道：「你是何方小將，輒敢大膽到此挑戰？」真君喝道：「你這廝有眼無珠，認不得我麼！吾乃玉帝外甥，敕封昭惠靈王二郎是也。今蒙上命，到此擒你這造反天宮的弼馬溫猢猻，你還不知死活！」

大聖道：「我記得玉帝妹子思凡下界，配合楊君，生一男子，曾使斧劈桃山的，是你麼？我待要罵你幾聲，曾奈無甚冤仇，待要打你一棒，可惜了你的性命。你這郎君小輩，可急急回去，喚你四大天王出來。」真君聞言，心中大怒道：「潑猴！休得無禮！喫吾一刀！」大聖側身躲過，疾舉金箍棒，劈手相還。他兩個這場好殺：

昭惠二郎神，齊天孫大聖，這個心高欺敵美猴王，那個面生壓伏真梁棟。兩個乍相逢，個人皆賭興。從來未識淺和深，今日方知輕與重。鐵棒賽飛龍，神鋒如舞鳳，左擋右攻，前迎

後映。這陣上梅山六弟助威風，那陣上馬流四將傳軍令。搖旗擂鼓各齊心，吶喊篩鑼都助興。兩個鋼刀有見機，一來一往無絲縫。金箍棒是海中珍，變化飛騰能取勝；若還身慢命該休，但要差池為蹭蹬。

　　真君與大聖鬥經三百餘合，不知勝負。那真君抖擻神威，搖身一變，變得身高萬丈，兩隻手，舉著三尖兩刃神鋒，好便似華山頂上之峰，青臉獠牙，朱紅頭髮，惡狠狠，望大聖著頭就砍。這大聖也使神通，變得與二郎身軀一樣，嘴臉一般，舉一條如意金箍棒，卻就是崑崙頂上擎天之柱，抵住二郎神，唬得那馬、流元帥，戰兢兢，搖不得旌旗；崩、巴二將，虛怯怯，使不得刀劍。

　　這陣上，康、張、姚、李、郭申、直健，傳號令，撒放草頭神，向他那水簾洞外，縱著鷹犬，搭弩張弓，一齊掩殺。可憐沖散妖猴四健將，捉拿靈怪二三千！那些猴，拋戈棄甲，撒劍拋槍；跑的跑，喊的喊；上山的上山，歸洞的歸洞；好似夜貓驚宿鳥，飛灑滿天星。眾兄弟得勝不題。

　　卻說真君與大聖變做法天象地的規模，正鬥時，大聖忽見本營中妖猴驚散，自覺心慌，收了法象，掣棒抽身就起。真君見他敗走，大步趕上道：「那裏走，趁早歸降，饒你性命！」

大聖不戀戰，只情跑起，將近洞口，正撞著康、張、姚、李四太尉，郭申、直健二將軍，一齊帥眾擋住道：「潑猴！那裏走！」大聖慌了手腳，就把金箍棒捏做繡花針，藏在耳內，搖身一變，變作個麻雀兒，飛在樹梢頭釘住。那六兄弟，慌慌張張，前後尋覓不見，一齊吆喝道：「走了這猴精也！走了這猴精也！」

　　正嚷間，真君到了，問：「兄弟們，趕到那廂不見了？」眾神道：「纔在這裏圍住，就不見了。」二郎圓睜鳳眼觀看，見大聖變了麻雀兒，釘在樹上，就收了法象，撇了神鋒，卸下彈弓，搖身一變，變作個雀鷹兒，抖開翅，飛將去撲打。大聖見了，颼的一翅飛起，變作一隻大鷥老，沖天而去。二郎見了，急抖翎毛，搖身一變，變作一隻大海鶴，鑽上雲霄來嗛。大聖又將身按下，入澗中，變作一個魚兒，淬入水內。

　　二郎趕至澗邊，不見蹤跡。心中暗想道：「這猢猻必然下水去也。定變作魚蝦之類。等我再變變拿他。」果一變變作個魚鷹兒，飄蕩在下溜頭波面上。等待片時，那大聖變魚兒，順水正游，忽見一隻飛禽，似青鶹，毛片不青；似鷺鷥，頂上無纓；似老鸛，腿又不紅：「想是二郎變化了等我哩！──」急轉頭，打個花就走。二郎看見道：「打花的魚兒，似鯉魚，尾巴不紅；似鱖魚，花鱗不見；似黑魚，頭上無星；似魴魚，腮

上無針。他怎麼見了我就回去了？必然是那猴變的。」趕上來，刷的啄一嘴。那大聖就攛出水中，一變，變作一條水蛇，游近岸，鑽入草中。

　　二郎因趕他不著，他見水響中，見一條蛇攛出去，認得是大聖，急轉身，又變了一隻朱繡頂的灰鶴，伸著一個長嘴，與一把尖頭鐵鉗子相似，徑來喫這水蛇。水蛇跳一跳，又變做一隻花鴇，木木樗樗的，立在蓼汀之上。二郎見他變得低賤，──花鴇乃鳥中至賤至淫之物，不拘鸞、鳳、鷹、鴉都與交群──故此不去攏傍，即現原身，走將去，取過彈弓拽滿，一彈子把他打個躘踵。

　　那大聖趁著機會，滾下山崖，伏在那裏又變，變一座土地廟兒；大張著口，似個廟門；牙齒變做門扇，舌頭變做菩薩，眼睛變做窗櫺。只有尾巴不好收拾，豎在後面，變做一根旗竿。真君趕到崖下，不見打倒的鴇鳥，只有一間小廟，急睜鳳眼，仔細看之，見旗竿立在後面，笑道：「是這猢猻了！他今又在那裏哄我。我也曾見廟宇，更不曾見一個旗竿豎在後面的。斷是這畜生弄諠！他若哄我進去，他便一口咬住。我怎肯進去？等我掣拳先搗窗櫺，後踢門扇！」大聖聽得，心驚道：「好狠！好狠！門扇是我牙齒，窗櫺是我眼睛；若打了牙，搗了眼，卻怎麼是好？」撲的一個虎跳，又冒在空中不見。

真君前前後後亂趕，只見四太尉、二將軍一齊擁至道：「兄長，拿住大聖了麼？」真君笑道：「那猴兒纔自變座廟宇哄我。我正要搗他窗櫺，踢他門扇，他就縱一縱，又渺無蹤跡。可怪！可怪！」眾皆愕然四望，更無形影。真君道：「兄弟們在此看守巡邏，等我上去尋他。」即縱身駕雲，起在半空。見那李天王高擎照妖鏡，與哪吒住立雲端，真君道：「天王，曾見那猴王麼？」天王道：「不曾上來。我這裏照著他哩。」

　　真君把那睹變化，弄神通，拿群猴一事說畢，卻道：「他變廟宇，正打處，就走了。」李天王聞言，又把照妖鏡四方一照，呵呵的笑道：「真君，快去！快去！那猴使了個隱身法，走出營圍，往你那灌江口去也。」二郎聽說，即取神鋒，回灌江口來趕。

　　卻說那大聖已至灌江口，搖身一變，變作二郎爺爺的模樣，按下雲頭，徑入廟裏。鬼判不能相認，一個個磕頭迎接。他坐中間，點查香火：見李虎拜還的三牲，張龍許下的保福，趙甲求子的文書，錢丙告病的良願。正看處，有人報：「又一個爺爺來了。」眾鬼判急急觀看，無不驚心。真君卻道：「有個甚麼齊天大聖，纔來這裏否？」眾鬼判道：「不曾見甚麼大聖，只有一個爺爺在裏面查點哩。」

真君撞進門，大聖見了，現出本相道：「郎君不消嚷，廟宇已姓孫了。」這真君即舉三尖兩刃神鋒，劈臉就砍。那猴王使個身法，讓過神鋒，掣出那繡花針兒，晃一晃，碗來粗細，趕到前，對面相還。兩個嚷嚷鬧鬧，打出廟門，半霧半雲，且行且戰，復打到花果山，慌得那四大天王等眾，提防愈緊。這康、張太尉等迎著真君，合力努力，把那美猴王圍繞不題。

話表大力鬼王既調了真君與六兄弟提兵擒魔去後，卻上界回奏。玉帝與觀音菩薩、王母並眾仙卿，正在靈霄殿講話，道：「既是二郎已去赴戰，這一日還不見回報。」觀音合掌道：「貧僧請陛下同道祖出南天門外，親去看看虛實如何？」玉帝道：「言之有理。」即擺駕，同道祖、觀音、王母與眾仙卿至南天門。早有些天丁、力士接著，開門遙觀，只見眾天丁布羅網，圍住四面；李天王與哪吒，擎照妖鏡，立在空中；真君把大聖圍繞中間，紛紛賭鬥哩。

菩薩開口對老君說：「貧僧所舉二郎神如何？——果有神通，已把那大聖圍困，只是未得擒拿。我如今助他一功，決拿住他也。」老君道：「菩薩將甚兵器？怎能助他？」菩薩道：「我將那淨瓶楊柳拋下去，打那猴頭；即不能打死，也打一跌，教二郎小聖，好去拿他。」老君道：「你這瓶是個磁器，准打

著他便好;如打不著他的頭,或撞著他的鐵棒,卻不打碎了?你且莫動手,等我老君助他一功。」

菩薩道:「你有甚麼兵器?」老君道:「有,有,有。」捋起衣袖,左膊上,取下一個圈子,說道:「這件兵器,乃錕鋼摶煉的,被我將還丹點成,養就一身靈氣,善能變化,水火不侵,又能套諸物;一名『金鋼琢』,又名『金鋼套』。當年過函關,化胡為佛,甚是虧他。早晚最可防身。等我丟下去打他一下。」

話畢,自天門上往下一擲,滴流流,徑落花果山營盤裏,可可的著猴王頭上一下。猴王只顧苦戰七聖,卻不知天上墜下這兵器,打中了天靈,立不穩腳,跌了一跤,爬將起來就跑;被二郎爺爺的細犬趕上,照腿肚子上一口,又扯了一跌。他睡倒在地,罵道:「這個亡人!你不去妨家長,卻來咬老孫!」急翻身爬不起來,被七聖一擁按住,即將繩索捆綁,使勾刀穿了琵琶骨,再不能變化。

那老君收了金鋼琢,請玉帝同觀音、王母、眾仙等,俱回靈霄殿。這下面四大天王與李天王諸神,俱收兵拔寨,近前向小聖賀喜,道:「此小聖之功也!」小聖道:「此乃天尊洪福,眾神威權,我何功之有?」康、張、姚、李道:「兄長不必多

敘，且押這廝去上界見玉帝，請旨發落去也。」真君道：「賢弟，汝等未受天籙，不得面見玉帝。教天甲神兵押著，我同天王等上屆回旨。你們帥眾在此搜山，搜淨之後，仍回灌口。待我請了賞，討了功，回來同樂。」四太尉、二將軍，依言領諾。

這真君與眾即駕雲頭，唱凱歌，得勝朝天。不多時，到通明殿外。天師啟奏道：「四大天王等眾已捉了妖猴齊天大聖了。來此聽宣。」玉帝傳旨，即命大力鬼王與天丁等眾，押至斬妖台，將這廝碎剁其屍。咦！正是：欺誑今遭刑憲苦，英雄氣概等時休。畢竟不知那猴王性命如何，且聽下回分解。

第七回　八卦爐中逃大聖　五行山下定心猿

　　富貴功名，前緣分定，為人切莫欺心。正大光明，忠良善果彌深。些些狂妄天加譴，眼前不遇待時臨。問東君因甚，如今禍害相侵。只為心高圖罔極，不分上下亂規箴。

　　話表齊天大聖被眾天兵押去斬妖台下，綁在降妖柱上，刀砍斧剁，槍刺劍剚，莫想傷及其身。南斗星奮令火部眾神，放火煨燒，亦不能燒著。又著雷部眾神，以雷屑釘打，越發不能傷損一毫。

　　那大力鬼王與眾啟奏道：「萬歲，這大聖不知是何處學得這護身之法，臣等用刀砍斧剁，雷打火燒，一毫不能傷損，卻如之何？」

　　玉帝聞言道：「這廝這等，這妖力，如何處治？」

　　太上老君即奏道：「那猴喫了蟠桃，飲了御酒，又盜了仙丹，——我那五壺丹，有生有熟，被他都喫在肚裏。運用三昧火，鍛成一塊，所以渾做金鋼之軀，急不能傷。不若與老道領

去，放在『八卦爐』中，以文武火鍛煉。煉出我的丹來，他身自為灰燼矣。」

玉帝聞言，即教六丁、六甲，將他解下，付與老君。老君領旨去訖。一壁廂宣二郎顯聖，賞賜金花百朵，御酒百瓶，還丹百粒，異寶明珠，錦繡等件，教與義兄弟分享。真君謝恩，回灌江口不題。

那老君到兜率宮，將大聖解去繩索，放了穿琵琶骨之器，推入八卦爐中，命看爐的道人，架火的童子，將火煽起鍛煉。原來那爐是乾、坎、艮、震、巽、離、坤、兌八卦。他即將身鑽在「巽宮」位下。巽乃風也，有風則無火。只是風攪得煙來，把一雙眼熏紅了，弄做個老害眼病，故喚作「火眼金睛」。

真個光陰迅速，不覺七七四十九日，老君的火候俱全。忽一日，開爐取丹，那大聖雙手搗著眼，正自搓揉流涕，只聽得爐頭聲響，猛睜眼看見光明，他就忍不住，將身一縱，跳出丹爐，忽喇的一聲，蹬倒八卦爐，往外就走。慌得那架火、看爐，與丁甲一班人來扯，被他一個個都放倒，好似癲癇的白額虎，風狂的獨角龍。

老君趕上抓一把，被他一摔，摔了個倒栽蔥，脫身走了。

即去耳中掣出如意棒，迎風晃一晃，碗來粗細，依然拿在手中，不分好歹，卻又大亂天宮，打得那九曜星閉門閉戶，四天王無影無形。好猴精！有詩為證。詩曰：

混元體正合先天，萬劫千番只自然。

渺渺無為渾太乙，如如不動號初玄。

爐中久煉非鉛汞，物外長生是本仙。

變化無窮還變化，三皈五戒總休言。

又詩：

一點靈光徹太虛，那條拄杖亦如之：

或長或短隨人用，橫豎橫排任卷舒。

又詩：

猿猴道體配人心，心即猿猴意思深。

大聖齊天非假論，官封弼馬豈知音？

馬猿合作心和意，緊縛拴牢莫外尋。

萬相歸真從一理，如來同契住雙林。

這一番，猴王不分上下，使鐵棒東打西敵，更無一神可擋。只打到通明殿裏，靈霄殿外。幸有佑聖真君的佐使王靈官執殿。他見大聖縱橫，掣金鞭近前擋住道：「潑猴何往！有吾在此，切莫猖狂！」這大聖不由分說，舉棒就打。那靈官鞭起相迎。兩個在靈霄殿前廝渾一處。好殺：

赤膽忠良名譽大，欺天誑上聲名壞。一低一好幸相持，豪傑英雄同賭賽。鐵棒兇，金鞭快，正直無私怎忍耐？這個是太乙雷聲應化尊，那個是齊天大聖猿猴怪。金鞭鐵棒兩家能，都是神宮仙器械。今日在靈霄寶殿弄威風，各展雄才真可愛。一個欺心要奪斗牛宮，一個竭力匡扶玄聖界。苦爭不讓顯神通，鞭棒往來無勝敗。

他兩個鬥在一處，勝敗未分，早有佑聖真君，又差將佐發文到雷府，調三十六員雷將齊來，把大聖圍在垓心，各騁兇惡鏖戰。那大聖全無一毫懼色，使一條如意棒，左遮右擋，後架

前迎。一時，見那眾雷將的刀槍劍戟、鞭簡撾錘、鉞斧金瓜、旄鐮月鏟，來的甚緊，他即搖身一變，變做三頭六臂；把如意棒晃一晃，變作三條；六隻手使開三條棒，好便似紡車兒一般，滴流流，在那垓心裏飛舞。眾雷神莫能相近。真個是：

圓陀陀，光灼灼，亙古常存人怎學？入火不能焚，入水何曾溺？光明一顆摩尼珠，劍戟刀槍傷不著。也能善，也能惡，眼前善惡憑他作。善時成佛與成仙，惡處披毛並帶角。無窮變化鬧天宮，雷將神兵不可捉。

當時眾神把大聖攢在一處，卻不能近身，亂嚷亂鬥，早驚動玉帝。遂傳旨著遊弈靈官同翊聖真君上西方請佛老降伏。

那二聖得了旨，徑到靈山勝境，雷音寶剎之前，對四金剛、八菩薩禮畢，即煩轉達。眾神隨至寶蓮台下啟知如來，召請二聖。禮佛三匝，侍立台下。

如來問：「玉帝何事，煩二聖下凡？」

二聖即啟道：「向時花果山產一猴，在那裏弄神通，聚眾猴攪亂世界。玉帝降招安旨，封為『弼馬溫』，他嫌官小反去。當遣李天王、哪吒太子擒拿未獲，復招安他，封做『齊天大

聖』，先有官無祿。著他代管蟠桃園；他即偷桃；又走至瑤池，偷餚，偷酒，攪亂大會；仗酒又暗入兜率宮，偷老君仙丹，反出天宮。玉帝復遣十萬天兵，亦不能收伏。後觀世音舉二郎真君同他義兄弟追殺，他變化多端，虧老君拋金鋼琢打重，二郎方得拿住。解赴御前，即命斬之。刀砍斧剉，火燒雷打，俱不能傷，老君准奏領去，以火鍛煉。四十九日開鼎，他卻又跳出八卦爐，打退天丁，徑入通明殿裏，靈霄殿外；被佑聖真君的佐使王靈官擋住苦戰，又調三十六員雷將，把他困在垓心，終不能相近。事在緊急，因此，玉帝特請如來救駕。」

如來聞說，即對眾菩薩道：「汝等在此穩坐法庭，休得亂了禪位，待我煉魔救駕去來。」

如來即喚阿儺、迦葉二尊者相隨，離了雷音，徑至靈霄門外。忽聽得喊聲振耳，乃三十六員雷將圍困著大聖哩。

佛祖傳法旨：「教雷將停息干戈，放開營所，叫那大聖出來，等我問他有何法力。」

眾將果退。大聖也收了法象，現出原身近前，怒氣昂昂，厲聲高叫道：「你是那方善士？敢來止住刀兵問我？」

如來笑道：「我是西方極樂世界釋迦牟尼尊者，南無阿彌陀佛。今聞你猖狂村野，屢反天宮，不知是何方生長，何年得道，為何這等暴橫？」

大聖道：「我本：天地生成靈混仙，花果山中一老猿。水簾洞裏為家業，拜友尋師悟太玄。煉就長生多少法，學來變化廣無邊。因在凡間嫌地窄，立心端要住瑤天。靈霄寶殿非他久，歷代人王有分傳。強者為尊該讓我，英雄只此敢爭先。」

佛祖聽言，呵呵冷笑道：「你那廝乃是個猴子成精，焉敢欺心，要奪玉皇上帝尊位？他自幼修持，苦歷過一千七百五十劫。每劫該十二萬九千六百年。你算，他該多少年數，方能享受此無極大道？你那個初世為人的畜生，如何出此大言！不當人子！不當人子！折了你的壽算！趁早皈依，切莫胡說！但恐遭了毒手，性命頃刻而休，可惜了你的本來面目！」

大聖道：「他雖年久修長，也不應久佔在此。常言道：『皇帝輪流做，明年到我家。』只教他搬出去，將天宮讓與我，便罷了。若還不讓，定要攪亂，永不清平！」

佛祖道：「你除了生長變化之法，再有何能，敢占天宮勝境？」

大聖道：「我的手段多哩！我有七十二般變化，萬劫不老長生。會駕觔斗雲，一縱十萬八千里。如何坐不得天位？」

佛祖道：「我與你打個賭賽；你若有本事，一觔斗打出我這右手掌中，算你贏，再不用動刀兵苦爭戰，就請玉帝到西方居住，把天宮讓你；若不能打出手掌，你還下界為妖，再修幾劫，卻來爭吵。」

那大聖聞言，暗笑道：「這如來十分好獃！我老孫一觔斗去十萬八千里。他那手掌，方圓不滿一尺，如何跳不出去？」急發聲道：「既如此說，你可做得主張？」

佛祖道：「做得！做得！」伸開右手，卻似個荷葉大小。

那大聖收了如意棒，抖擻神威，將身一縱，站在佛祖手心裏，卻道聲：「我出去也！」你看他一路雲光，無影無形去了。

佛祖慧眼觀看，見那猴王風車子一般相似不住，只管前進。

大聖行時，忽見有五根肉紅柱子，撐著一股青氣。他道：「此間乃盡頭路了。這番回去，如來作證，靈霄殿定是我坐

也。」又思量說：「且住！等我留下些記號，方好與如來說話。」拔下一根毫毛，吹口仙氣，叫「變！」變作一管濃墨雙毫筆，在那中間柱子上寫一行大字云：「齊天大聖，到此一遊。」寫畢，收了毫毛。又不莊尊，卻在第一根柱子根下撒了一泡猴尿。翻轉觔斗雲，徑回本處，站在如來掌內道：「我已去，今來了。你教玉帝讓天宮與我。」

如來罵道：「我把你這個尿精猴子！你正好不曾離了我掌哩！」

大聖道：「你是不知。我去到天盡頭，見五根肉紅柱，撐著一股青氣，我留個記在那裏，你敢和我同去看麼？」

如來道：「不消去，你只自低頭看看。」

那大聖睜圓火眼金睛，低頭看時，原來佛祖右手中指寫著「齊天大聖，到此一遊。」大指丫裏，還有些猴尿臊氣。

大聖大喫了一驚道：「有這等事！有這等事！我將此字寫在撐天柱子上，如何卻在他手指上？莫非有個未卜先知的法術？我決不信！不信！等我再去來！」

好大聖，急縱身又要跳出，被佛祖翻掌一撲，把這猴王推出西天門外，將五指化作金、木、水、火、土五座聯山，喚名「五行山」，輕輕的把他壓住。眾雷神與阿儺、迦葉，一個個合掌稱揚道：「善哉！善哉！

當年卵化學為人，立志修行果道真。

萬劫無移居勝境，一朝有變散精神。

欺天罔上思高位，凌聖偷丹亂大倫。

惡貫滿盈今有報，不知何日得翻身。」

如來佛祖殄滅了妖猴，即喚阿儺、迦葉同轉西方極樂世界。時有天蓬、天祐急出靈霄寶殿道：「請如來少待，我主大駕來也。」佛祖聞言，回首瞻仰。

須臾，果見八景鸞輿，九光寶蓋；聲奏玄歌妙樂，詠哦無量神章；散寶花，噴真香，直至佛前謝曰：「多蒙大法收殄妖邪。望如來少停一日，請諸仙做一會筵奉謝。」

如來不敢違悖，即合掌謝道：「老僧承大天尊宣命來此，

有何法力？還是天尊與眾神洪福，敢勞致謝？」

玉帝傳旨，即著雷部眾神，分頭請三清、四御、五老、六司、七元、八極、九曜、十都、千真萬聖，來此赴會，同謝佛恩。又命四大天師、九天仙女，大開玉京金闕、太玄寶宮、洞陽玉館，請如來高坐七寶靈台。調設各班座位，安排龍肝鳳髓，玉液蟠桃。

不一時，那玉清元始天尊、上清靈寶天尊、太清道德天尊、五炁真君、五斗星君、三官四聖、九曜真君、左輔、右弼、天王、哪吒、元虛一應靈通，對對旌旗，雙雙幡蓋，都捧著明珠異寶，壽果奇花，向佛前拜獻曰：「感如來無量法力，收伏妖猴。蒙大天尊設宴，呼喚我等皆來陳謝。請如來將此會立一名，如何？」

如來領眾神之托曰：「今欲立名，可作個『安天大會』。」各仙老異口同聲，俱道：「好個『安天大會』！好個『安天大會』！」言訖，各坐座位，走觥傳觴，簪花鼓瑟，果好會也。有詩為證。詩曰：

宴設蟠桃猴攪亂，安天大會勝蟠桃。

龍旗鸞輅祥光藹,寶節幢幡瑞氣飄。

仙樂玄歌音韻美,鳳簫玉管響聲高。

瓊香繚繞群仙集,宇宙清平賀聖朝。

　　眾皆暢然喜會,只見王母娘娘引一班仙子、仙娥、美姬、美女飄飄蕩蕩舞向佛前,施禮曰:「前被妖猴攪亂蟠桃一會,今蒙如來大法鍊鎖頑猴,喜慶『安天大會』,無物可謝,今是我淨手親摘大株蟠桃數枚奉獻。」真個是:

半紅半綠噴甘香,艷麗仙根萬載長。

堪笑武陵源上種,爭如天府更奇強!

紫紋嬌嫩寰中少,緗核清甜世莫雙。

延壽延年能易體,有緣食者自非常。

　　佛祖合掌向王母謝訖。王母又著仙姬、仙子唱的唱,舞的舞。滿會群仙,又皆賞贊。正是:

縹緲天香滿座，繽紛仙蕊仙花。

玉京金闕大榮華，異品奇珍無價。

對對與天齊壽，雙雙萬劫增加。

桑田滄海任更差，他自無驚無訝。

王母正著仙姬仙子歌舞，觥籌交錯，不多時，忽又聞得：

一陣異香來鼻嗅，驚動滿堂星與宿。

天仙佛祖把杯停，各各抬頭迎目候。

霄漢中間現老人，手捧靈芝飛藹繡。

葫蘆藏蓄萬年丹，寶籙名書千紀壽。

洞裏乾坤任自由，壺中日月隨成就。

遨遊四海樂清閑，散淡十洲容輻輳。

曾赴蟠桃醉幾遭,醒時明月還依舊。

長頭大耳短身軀,南極之方稱老壽。

壽星又到。見玉帝禮畢,又見如來,申謝道:「始聞那妖猴被老君引至兜率宮鍛煉,以為必致平安,不期他又反出。幸如來善伏此怪,設宴奉謝,故此聞風而來。更無他物可獻,特具紫芝瑤草,碧藕金丹奉上。」詩曰:

碧藕金丹奉釋迦,如來萬壽若恆沙。

清平永樂三乘錦,康泰長生九品花。

無相門中真法主,色空天上是仙家。

乾坤大地皆稱祖,丈六金身福壽賒。

如來欣然領謝。壽星得座,依然走斝傳觴。只見赤腳大仙又至。向玉帝前頫囟禮畢,又對佛祖謝道:「深感法力,降伏妖猴。無物可以表敬,特具交梨二顆,火棗數枚奉獻。」詩曰:

大仙赤腳棗梨香,敬獻彌陀壽算長。

七寶蓮台山樣穩，千金花座錦般粧。

壽同天地言非謬，福比洪波話豈狂。

福壽如期真個是，清閑極樂那西方。

如來又稱謝了。叫阿儺、迦葉，將各所獻之物，一一收起，方向玉帝前謝宴。眾各酩酊。只見個巡視靈官來報道：「那大聖伸出頭來了。」

佛祖道：「不妨，不妨。」袖中只抽出一張帖子，上有六個金字：「唵、嘛、呢、叭、咪、吽。」遞與阿儺，叫貼在那山頂上。

這尊者即領帖子，拿出天門，到那五行山頂上，緊緊的貼在一塊四方石上。那座山即生根合縫，可運用呼吸之氣，手兒爬出，可以搖掙搖掙。阿儺回報道：「已將帖子貼了。」

如來即辭了玉帝眾神，與二尊者出天門之外，又發一個慈悲心，念動真言咒語，將五行山召一尊土地神祇，會同五方揭諦，居住此山監押。但他饑時，與他鐵丸子喫；渴時，與他溶

化的銅汁飲。待他災愆滿日，自有人救他。正是：

妖猴大膽反天宮，卻被如來伏手降。

渴飲溶銅捱歲月，饑餐鐵彈度時光。

天災苦困遭磨折，人事淒涼喜命長。

若得英雄重展掙，他年奉佛上西方。

又詩曰：

伏逞豪強大勢興，降龍伏虎弄乖能。

偷桃偷酒遊天府，受籙承恩在玉京。

惡貫滿盈身受困，善根不絕氣還昇。

果然脫得如來手，且待唐朝出聖僧。

畢竟不知何年何月，方滿災殃，且聽下回分解。

第八回　我佛造經傳極樂　觀音奉旨上長安

　　試問禪關，參求無數，往往到頭虛老。磨磚作鏡，積雪為糧，迷了幾多年少？毛吞大海，芥納須彌，金色頭阤微笑。悟時超十地三乘，凝滯了四生六道。誰聽得絕想崖前，無陰樹下，杜宇一聲春曉？曹溪路險，鷲嶺雲深，此處故人音杳。千丈冰崖，五葉蓮開，古殿簾垂香裊。那時節，識破源流，便見龍王三寶。

　　這一篇詞，名《蘇武慢》。話表我佛如來，辭別了玉帝，回至雷音寶剎，但見那三千諸佛、五百阿羅、八大金剛、無邊菩薩，一個個都執著幢幡寶蓋，異寶仙花，擺列在靈山仙境，娑羅雙林之下接迎。

　　如來駕住祥雲，對眾道：「我以：甚深般若，遍觀三界。根本性原，畢竟寂滅。同虛空相，一無所有。殄伏乖猴，是事莫識。名生死始，法相如是。」說罷，放舍利之光，滿空有白虹四十二道，南北通連。大眾見了，皈身禮拜。少頃間，聚慶雲彩霧，登上品蓮台，端然坐下。

那三千諸佛、五百羅漢、八金剛、四菩薩，合掌近前禮畢，問曰：「鬧天宮攪亂蟠桃者，何也？」

如來道：「那廝乃花果山產的一妖猴，罪惡滔天，不可名狀。概天神將，俱莫能降伏，雖二郎捉獲。老君用火鍛煉，亦莫能傷損。我去時，正在雷將中間，揚威耀武，賣弄精神，被我止住兵戈，問他來歷。他言有神通，會變化，又駕觔斗雲，一去十萬八千里。我與他打了個賭賽，他出不得我手，卻將他一把抓住，指化五行山，封壓他在那裏。玉帝大開金闕瑤宮，請我坐了首席，立『安天大會』謝我，卻方辭駕而回。」

大眾聽言喜悅，極口稱揚。謝罷，各分班而退，各執乃事，共樂天真。果然是：

瑞靄漫天竺，虹光擁世尊。西方稱第一，無相法王門！常見玄猿獻果，麋鹿啣花；青鸞舞，彩鳳鳴；靈龜捧壽，仙鶴擒芝。安享淨土祇園，受用龍宮沙界。日日開花，時時果熟，習靜歸真，參禪果正。不滅不生，不增不減。煙霞縹緲隨來往，寒暑無侵不記年。

詩曰：

去來自在任優游，也無恐怖也無愁。

極樂場中俱坦蕩，大千之處沒春秋。

佛祖居於月靈山大雷音寶剎之間，一日，喚聚諸佛，阿羅、揭諦、菩薩、金剛、比丘僧、尼等眾，曰：「自伏乖猿安天之後，我處不知年月，料凡間有半千年矣，今值孟秋望日。我有一寶盆，具設百樣花，千般異果等物，與汝等享此『孟蘭盆會』，如何？」

概眾一個個合掌，禮佛三匝領會。如來卻將寶盆中花果品物，著阿儺捧定，著迦葉佈散、大眾感激。各獻詩伸謝。

福詩曰：

福聖光耀世尊前，福納彌深遠更綿。

福德無疆同地久，福緣有慶與天連。

福田廣種年年盛，福海洪深歲歲堅。

福滿乾坤多福蔭，福增無量永周全。

祿詩曰：

祿重如山彩鳳鳴，祿隨時泰祝長庚。

祿添萬斛身康健，祿享千鐘世太平。

祿俸齊天還永固，祿名似海更澄清。

祿思遠繼多瞻仰，祿爵無邊萬國榮。

壽詩曰：

壽星獻彩對如來，壽域光華自此開。

壽果滿盤生瑞靄，壽花新採插蓮台。

壽詩清雅多奇妙，壽曲調音按美才。

壽命延長同日月，壽如山海更悠哉。

眾菩薩獻畢，因請如來明示根本，指解源流。那如來微開

善口，敷演大法，宣揚正果，講的是三乘妙典，五蘊楞嚴。但見那天龍圍繞，花雨繽紛。正是：

禪心朗照千江月，真性清涵萬里天。

如來講罷，對眾言曰：「我觀四大部洲，眾生善惡，各方不一：東勝神洲者，敬天禮地，心爽氣平；北俱蘆洲者，雖好殺生，祇因糊口，性拙情疏，無多作踐；我西牛賀洲者，不貪不殺，養氣潛靈，雖無上真，人人固壽；但那南贍部洲者，貪淫樂禍，多殺多爭，正所謂口舌兇場，是非惡海。我今有三藏真經，可以勸人為善。」

諸菩薩聞言，合掌皈依，向佛前問曰：「如來有那三藏真經？」

如來回：「我有《法》一藏，談天；《論》一藏，說地；《經》一藏，度鬼。三藏共計三十五部，該一萬五千一百四十四卷，乃是修真之經，正善之門。我待要送上東土，叵耐那方眾生愚蠢，譭謗真言，不識我法門之旨要，怠慢了瑜迦之正宗。怎麼得一個有法力的，去東土尋一個善信，教他苦歷千山，遠經萬水，到我處求取真經，永傳東土，勸化眾生，卻乃是個山大的福緣，海深的善慶。誰肯去走一遭來？」

當有觀音菩薩，行近蓮台，禮佛三匝，道：「弟子不才，願上東土尋一個取經人來也。」

諸眾抬頭觀看，那菩薩：

理圓四德，智滿金身。瓔珞垂珠翠，香環結寶明，烏雲巧疊盤龍髻，繡帶輕飄彩鳳翎。碧玉紐，素羅袍，祥光籠罩；錦絨裙，金落索，瑞氣遮迎。眉如小月，眼似雙星。玉面天生喜，朱唇一點紅。淨瓶甘露年年盛，斜插垂楊歲歲青。解八難，度群生，大慈憫：故鎮太山，居南海，救苦尋聲，萬稱萬應，千聖千靈。蘭心欣紫竹，蕙性愛香藤。他是落伽山上慈悲主，潮音洞裏活觀音。

如來見了，心中大喜，道：「別個是也去不得，須是觀音尊者、神通廣大，方可去得。」

菩薩道：「弟子此去東土，有甚言語吩咐？」

如來道：「這一去。要踏看路道，不許在霄漢中行，須是要半雲半霧；目過山水，謹記程途遠近之數，叮嚀那取經人。但恐善信難行，我與你五件寶貝。」即命阿儺、迦葉，取出

「錦襴袈裟」一領，「九環錫杖」一根，對菩薩言曰：「這袈裟、錫杖，可與那取經人親用。若肯堅心來此，穿我的袈裟，免墮輪迴；持我的錫杖，不遭毒害。」

這菩薩皈依拜領，如來又取三個箍兒，遞與菩薩道：「此寶喚做『緊箍兒』，雖是一樣三個，但只是用各不同。我有『金緊禁』的咒語三篇。假若路上撞見神通廣大的妖魔。你須是勸他學好，跟那取經人做個徒弟。他若不伏使喚，可將此箍兒與他帶在頭上，自然見肉生根。各依所用的咒語念一念，眼脹頭痛，腦門皆裂，管教他入我門來。」

那菩薩聞言，踴躍作禮而退，即喚惠岸行者隨行。那惠岸使一條渾鐵棍，重有千斤，只在菩薩左右，作一個降魔的大力士。菩薩遂將錦襴袈裟作一個包裹，令他背了。菩薩將金箍藏了，執了錫杖，徑下靈山。這一去，有分教：

佛子還來歸本願，金蟬長老裹栴檀。

那菩薩到山腳下，有玉真觀金頂大仙，在觀門首接住，請菩薩獻茶。菩薩不敢久停，曰：「今領如來法旨，上東土尋取經人去。」大仙道：「取經人幾時方到？」菩薩道：「未定，約摸二三年間，或可至此。」遂辭了大仙，半雲半霧，約記程

途。有詩為證。詩曰：

萬里相尋自不言，卻云誰得意難全？

求人忽若渾如此，是我平生豈偶然？

傳道有方成妄語，說明無信也虛傳。

願傾肝膽尋相識，料想前頭必有緣。

師徒二人正走間，忽然見弱水三千，乃是流沙河界。菩薩道：「徒弟呀，此處卻是難行。取經人濁骨凡胎，如何得渡了」惠岸道：「師父，你看河有多遠？」那菩薩停雲步看時，只見：

東連沙磧，兩抵諸番；南達烏戈，北通韃靼。經過有八百里遙，上下有千萬里遠。水流一似地翻身，浪滾卻如山聳背。洋洋浩浩，漠漠茫茫，十里遙聞萬丈洪。仙槎難到此，蓮葉莫能浮。衰草斜陽流曲浦，黃雲影日暗長堤。那裏得客商來往？何曾有漁叟依樓？平沙無雁落，遠岸有猿啼。只是紅蓼花繁知景色，白蘋香細任依依。

菩薩正然點看，只見那河中，潑刺一聲響喨，水波裏跳出

一個妖魔來，十分醜惡。他生得：

　　青不青，黑不黑，晦氣色臉；長不長，短不短，赤腳筋軀。眼光閃爍，好似灶底雙燈；口角丫叉，就如屠家火缽。獠牙撐劍刃，紅髮亂蓬鬆。一聲叱吒如雷吼，兩腳奔波似滾風。

　　那怪物手執一根寶杖，走上岸就捉菩薩，卻被惠岸掣渾鐵棒擋住，喝聲：「休走！」那怪物就持寶杖來迎。兩個在流沙河邊。這一場惡殺，真個驚人：

　　木叉渾鐵棒，護法顯神通；怪物降妖杖，努力逞英雄。雙條銀蟒河邊舞，一對神僧岸上沖。那一個威鎮流沙施本事，這一個力保觀音建大功。那一個翻波躍浪，這一個吐霧噴風。翻波躍浪乾坤暗，吐霧噴風日月昏。那個降妖杖，好便似出山的白虎；這個渾鐵棒，卻就如臥道的黃龍。那個使將來，尋蛇撥草；這個丟開去，撲鷂分松。只殺得昏漠漠，星辰燦爛；霧騰騰，天地朦朧。那個久住弱水惟他狠。這個初出靈山第一功。

　　他兩個來來往往，戰上數十合，不分勝負。那怪物架住了鐵棒道：「你是哪裏和尚，敢來與我抵敵？」

　　木叉道：「我是托塔天王二太子木叉惠岸行者，今保我師

父往東土尋取經人去。你是何怪，敢大膽阻路？」

那怪方纔醒悟道：「我記得你跟南海觀音在紫竹林中修行，你為何來此？」

木叉道：「那岸上不是我師父？」

怪物聞言，連聲喏喏，收了寶杖，讓木叉揪了去，見觀音納頭下拜，告道：「菩薩，恕我之罪，待我訴告。我不是妖怪，我是靈霄殿下侍鑾輿的捲簾大將。只因在蟠桃會上，失手打碎了玻璃盞，玉帝把我打了八百，貶下界來，變得這般模樣；又教七日一次，將飛劍來穿我胸脅百餘下方回，故此這般苦惱。沒奈何，饑寒難忍，三二日間，出波濤尋一個行人食用；不期今日無知，沖撞了大慈菩薩。」

菩薩道：「你在天有罪，既貶下來，今又這等傷生，正所謂罪上加罪。我今領了佛旨，上東土尋取經人。你何不入我門來，皈依善果，跟那取經人做個徒弟，上西天拜佛求經？我教飛劍不來穿你。那時節功成免罪，復你本職，心下如何？」

那怪道：「我願皈正果。」乃向前道：「菩薩，我在此間喫人無數，向來有幾次取經人來，都被我喫了。凡喫的人頭，

拋落流沙，竟沉水底。這個水，鵝毛也不能浮，惟有九個取經人的骷髏，浮在水面，再不能沉。我以為異物，將索兒穿在一處，閑時拿來頑耍，這去，但恐取經人不得到此，卻不是反誤了我的前程也？」

菩薩曰：「豈有不到之理？你可將骷髏兒掛在頭項下，等候取經人，自有用處。」

怪物道：「既然如此，願領教誨。」

菩薩方與他摩頂受戒，指沙為姓，就姓了沙，起個法名，叫做個沙悟淨。當時入了沙門，送菩薩過了河，他洗心滌慮，再不傷生，專等取經人。

菩薩與他別了，同木叉徑奔東土。行了多時，又見一座高山，山上有惡氣遮漫，不能步上。正欲駕雲過山，不覺狂風起處，又閃上一個妖魔。他生得又甚兇險項。但見他：

捲臟蓮蓬吊搭嘴，耳如蒲扇顯金睛。獠牙鋒利如鋼剉，長嘴張開似火盆。金盔緊繫腮邊帶，勒甲絲絛蟒退鱗。手執釘把龍探爪，腰挎彎弓月半輪。糾糾威風欺太歲，昂昂志氣壓天神。

他撞上來，不分好歹，望菩薩，舉釘把就築。被木叉行者擋住，大喝一聲道：「那潑怪，休得無禮！看棒！」妖魔道：「這和尚不知死活！看鈀！」兩個在山底下，一沖一撞，賭鬥輸贏。真個好殺：

　　妖魔兇猛，惠岸威能。鐵棒分心搗，釘鈀劈面迎。播土揚塵天地暗，飛砂走石鬼神驚。九齒鈀，光耀耀，雙環響喨；一條棒，黑悠悠，兩手飛騰。這個是天王太子，那個是元帥精靈。一個在普陀為護法，一個在山洞作妖精。這場相遇爭高下，不知那個虧輸那個贏。

　　他兩個正殺到好處，觀世音在半空中，拋下蓮花，隔開鈀杖。怪物見了心驚，便問：「你是哪裏和尚，敢弄甚麼『眼前花』哄我？」

　　木叉道：「我把你這個肉眼凡胎的潑物！我是南海菩薩的徒弟。這是我師父拋來的蓮花，你也不認得哩！」

　　那怪道：「南海菩薩，可是掃三災救八難的觀世音麼？」

　　木叉道：「不是他是誰？」

怪物撇了釘鈀，納頭下禮道：「老兄，菩薩在哪裏？累煩你引見一引見。」

木叉仰面指道：「哪不是？」

怪物朝上磕頭，厲聲高叫道：「菩薩，恕罪！恕罪！」

觀音按下雲頭，前來問道：「你是那裏成精的野豕，何方作怪的老彘，敢在此間擋我？」

那怪道：「我不是野豕，亦不是老彘，我本是天河裏天蓬元帥。只因帶酒戲弄嫦娥，玉帝把我打了二千鎚，貶下塵凡；一靈真性，竟來奪舍投胎，不期錯了道路，投在個母豬胎裏，變得這般模樣。是我咬殺母豬，打死群彘，在此處佔了山場，喫人度日。不期撞著菩薩，萬望拔救，拔救。」

菩薩道：「此山叫做甚麼山？」

怪物道：「叫做福陵山。山中有一洞，叫做雲棧洞。洞裏原有個卵二姐。他見我有些武藝，把我做個家長，又喚做『倒蹅門』。不上一年，他死了，將一洞的家當，盡歸我受用。在此日久年深，沒有個贍身的勾當，只是依本等喫人度日，萬望

菩薩恕罪。」

菩薩道：「古人云：『若要有前程，莫做沒前程。』你既上界違法，今又不改兇心，傷生造孽，卻不是二罪俱罰？」

那怪道：「前程！前程！若依你，教我喝風！常言道：『依著官法打殺，依著佛法餓殺。』去也！去也！還不如捉個行人，肥膩膩的喫他家娘！管甚麼二罪，三罪，千罪，萬罪！」

菩薩道：「『人有善願，天必從之。』汝若肯皈依正果，自有養身之處。世有五穀，盡能濟饑，為何喫人度日？」

怪物聞言，似夢方覺，向菩薩道：「我欲從正，奈何『獲罪於天，無所禱也』！」

菩薩道：「我領了佛旨，上東土尋取經人。你可跟他做個徒弟，往西天走一遭來，將功折罪，管教你脫離災瘴。」

那怪滿口道：「願隨！願隨！」

菩薩纔與他摩頂受戒，指身為姓，就姓了豬，替他起個法名，就叫做豬悟能。遂此領命歸真，持齋把素，斷絕了五葷三

厭，專候那取經人。

菩薩卻與木叉，辭了悟能，半興雲霧前來。正走處，只見空中有一條玉龍叫喚。菩薩近前問曰：「你是何龍，在此受罪？」那龍道：「我是西海龍王敖閏之子。因縱火燒了殿上明珠，我父王表奏天庭，告了忤逆。玉帝把我吊在空中。打了三百，不日遭誅。望菩薩搭救，搭救。」

觀音聞言。即與木叉撞上南天門裏。早有邱、張二天師接著，問道：「何往？」菩薩道：「貧僧要見玉帝一面。」二天師即忙上奏。玉帝遂下殿迎接。

菩薩上前禮畢道：「貧僧領佛旨上東土尋取經人，路遇孽龍懸吊，特來啟奏，饒他性命，賜與貧僧，教他與取經人做個腳力。」

玉帝聞言，即傳旨赦宥，差天將解放，送與菩薩。菩薩謝恩而出。這小龍叩頭謝活命之恩，聽從菩薩使喚。菩薩把他送在深澗之中，只等取經人來，變做白馬，上西方立功。小龍領命潛身不題。

菩薩帶引木叉行者過了此山，又奔東土。行不多時，忽見

金光萬道，瑞氣千條。

木叉道：「師父，那放光之處，乃是五行山了：見有如來的『壓帖』在那裏。」

菩薩道：「此卻是那攪亂蟠桃會大鬧天宮的齊天大聖，今乃壓在此也。」

木叉道：「正是，正是。」

師徒俱上山來，觀看帖子，乃是「唵、嘛、呢、叭、咪、吽」六字真言。菩薩看罷，嘆惜不已，作詩一首。詩曰：

堪嘆妖猴不奉公，當年狂妄逞英雄。

欺心攪亂蟠桃會，大膽私行兜率宮。

十萬軍中無敵手，九重天上有威風。

自遭我佛如來困，何日舒伸再顯功！

師徒們正說話處，早驚動了那大聖。大聖在山根下，高叫

道：「是那個在山上吟詩，揭我的短哩？」

　　菩薩聞言，徑下山來尋著。只見那石崖之下，有土地、山神、監押大聖的天將，都來拜接了菩薩，引至那大聖面前。看時，他原來壓於石匣之中，口能言，身不能動。

　　菩薩道：「姓孫的，你認得我麼？」

　　大聖睜開火眼金睛，點著頭兒高叫道：「我怎麼不認得你。你好的是那南海普陀落伽山救苦救難大慈大悲南無觀世音菩薩。承看顧！承看顧！我在此度日如年，更無一個相知的來看我一看。你從哪裏來也？」

　　菩薩道：「我奉佛旨，上東土尋取經人去，從此經過，特留殘步看你。」

　　大聖道：「如來哄了我，把我壓在此山，五百餘年了，不能展挣，萬望菩薩方便一二，救我老孫一救！」

　　菩薩道：「你這廝罪業彌深，救你出來，恐你又生禍害。反為不美。」

大聖道：「我已知悔了，但願大慈悲指條門路，情願修行。」

這纔是：

人心生一念，天地盡皆知。

善惡若無報，乾坤必有私。

那菩薩聞得此言，滿心歡喜，對大聖道：「聖經云：『出其言善，則千里之外應之；出其言不善，則千里之外違之。』你既有此心，待我到了東土大唐國尋一個取經的人來，教他救你。你可跟他做個徒弟，秉教伽持，入我佛門。再修正果，如何？」

大聖聲聲道：「願去！願去！」

菩薩道：「既有善果，我與你起個法名。」

大聖道：「我已有名了，叫做孫悟空。」

菩薩又喜道：「我前面也有二人歸降，正是『悟』字排行。

你今也是『悟』字，卻與他相合，甚好，甚好。這等也不消叮囑，我去也。」那大聖見性明心歸佛教，這菩薩留情在意訪神僧。

他與木叉離了此處，一直東來，不一日就到了長安大唐國。斂霧收雲，師徒們變作兩個疥癩游僧，入長安城裏，竟不覺天晚。行至大市街旁，見一座土地廟祠，二人徑入，唬得那土地心慌，鬼兵膽戰。知是菩薩，叩頭接入。

那土地又急跑報與城隍、社令及滿長安城各廟神祇，都知是菩薩，參見告道：「菩薩，恕眾神接遲之罪。」菩薩道：「汝等不可走漏一毫消息。我奉佛旨，特來此處尋訪取經人。借你廟宇，權住幾日，待訪著真僧即回。」眾神各歸本處，把個土地趕在城隍廟裏暫住，他師徒們隱遁真形。

畢竟不知尋出那個取經人來，且聽下回分解。

第九回　陳光蕊赴任逢災　江流僧復仇報本

　　話表陝西大國長安城，乃歷代帝王建都之地。自周、秦、漢以來，三州花似錦，八水繞城流，真個是名勝之邦。彼時是大唐太宗皇帝登基，改元貞觀，已登極十三年，歲在己巳，天下太平，八方進貢，四海稱臣。

　　忽一日，太宗登位，聚集文武眾官，朝拜禮畢，有魏徵丞相出班奏道：「方今天下太平，八方寧靜，應依古法，開立選場，招取賢士，擢用人材，以資化理。」太宗道：「賢卿所奏有理。」就傳招賢文榜，頒布天下：各府州縣，不拘軍民人等，但有讀書儒流，文義明暢，三場精通者，前赴長安應試。

　　此榜行至海州地方，有一人姓陳名萼，表字光蕊，見了此榜，即時回家，對母張氏道：「朝廷頒下黃榜，詔開南省，考取賢才，孩兒意欲前去應試。倘得一官半職，顯親揚名，封妻蔭子，光耀門閭，乃兒之志也。特此稟告母親前去。」

　　張氏道：「我兒讀書人，『幼而學，壯而行』，正該如此。但去赴舉，路上須要小心，得了官，早早回來。」

光蕊便吩咐家僮收拾行李，即拜辭母親，趲程前進。到了長安，正值大開選場，光蕊就進場。考畢，中選。及廷試三策，唐王御筆親賜狀元，跨馬遊街三日。不期遊到丞相殷開山門首，有丞相所生一女，名喚溫嬌，又名滿堂嬌，未曾婚配，正高結彩樓，拋打繡毬卜婿。

　　適值陳光蕊在樓下經過，小姐一見光蕊人材出眾，知是新科狀元，心內十分歡喜，就將繡毬拋下，恰打著光蕊的烏紗帽。猛聽得一派笙簫細樂，十數個婢妾走下樓來，把光蕊馬頭挽住，迎狀元入相府成婚。那丞相和夫人，即時出堂，喚贊人贊禮，將小姐配與光蕊。拜了天地，夫妻交拜畢，又拜了岳丈、岳母。丞相吩咐安排酒席，歡飲一宵。二人同攜素手，共入蘭房。

　　次日五更三點，太宗駕坐金鑾寶殿，文武眾臣趨朝。太宗問道：「新科狀元陳光蕊應授何官？」魏徵丞相奏道：「臣查所屬州郡，有江州缺官。乞我主授他此職。」太宗就命為江州州主，即令收拾起身，勿誤限期。光蕊謝恩出朝，回到相府，與妻商議，拜辭岳問、岳母，同妻前赴江州之任。

　　離了長安登途，正是暮春天氣，和風吹柳綠，細雨點花紅。光蕊便道回家，同妻交拜母親張氏。張氏道：「恭喜我兒，且

又娶親回來。」

光蕊道：「孩兒叨賴母親福庇，忝中狀元，欽賜遊街，經過丞相殷府門前，遇拋打繡毬適中，蒙丞相即將小姐招孩兒為婿。朝廷除孩兒為江州州主，今來接取母親，同去赴任。」

張氏大喜，收拾行程。在路數日，前至萬花店劉小二家安下，張氏身體忽然染病，與光蕊道：「我身上不安，且在店中調養兩日再去。」光蕊遵命。

至次日早晨，見店門前有一人提著個金色鯉魚叫賣，光蕊即將一貫錢買了，欲待烹與母親喫，只見鯉魚閃閃眨眼，光蕊驚異道：「聞說魚蛇眨眼，必不是等閑之物！」遂問漁人道：「這魚那裏打來的？」漁人道：「離府十五里洪江內打來的。」

光蕊就把魚送在洪江裏去放了生。回店對母親道知此事，張氏道：「放生好事，我心甚喜。」光蕊道：「此店已住三日了，欽限緊急，孩兒意欲明日起身，不知母親身體好否？」

張氏道：「我身子不快，此時路上炎熱，恐添疾病。你可這裏賃間房屋，與我暫住。付些盤纏在此，你兩口兒先上任去，候秋涼卻來接我。」光蕊與妻商議，就租了屋宇，付了盤纏與

母親，同妻拜辭前去。

　　途路艱苦，曉行夜宿，不覺已到洪江渡口。只見梢子劉洪、李彪二人，撐船到岸迎接。也是光蕊前生合當有此災難，撞著這冤家。光蕊令家僮將行李搬上船去，夫妻正齊齊上船，那劉洪睜眼看見殷小姐面如滿月，眼似秋波，櫻桃小口，綠柳蠻腰，真個有沉魚落雁之容，閉月羞花之貌，陡起狼心，遂與李彪設計，將船撐至沒人煙處，候至夜靜三更，先將家僮殺死，次將光蕊打死，把屍首都推在水裏去了。

　　小姐見他打死了丈夫，也便將身赴水，劉洪一把抱住道：「你若從我，萬事皆休！若不從時，一刀兩斷！」那小姐尋思無計，只得權時應承，順了劉洪。那賊把船渡到南岸，將船付與李彪自管，他就穿了光蕊衣冠，帶了官憑，同小姐往江州上任去了。

　　卻說劉洪殺死的家僮屍首，順水流去，惟有陳光蕊的屍首，沉在水底不動。有洪江口巡海夜叉見了，星飛報入龍宮，正值龍王升殿，夜叉報道：「今洪江口不知甚人把一個讀書士子打死，將屍撇在水底。」

　　龍王叫將屍抬來，放在面前，仔細一看道：「此人正是救

我的恩人，如何被人謀死？常言道，『恩將恩報』。我今日須索救他性命，以報日前之恩。」即寫下牒文一道，差夜叉徑往洪州城隍、土地處投下，要取秀才魂魄來，救他的性命。

城隍、土地遂喚小鬼把陳光蕊的魂魄交付與夜叉去，夜叉帶了魂魄到水晶宮，稟見了龍王。龍王問道：「你這秀才，姓甚名誰？何方人氏？因甚到此，被人打死？」

光蕊施禮道：「小生陳萼，表字光蕊，係海州弘農縣人。忝中新科狀元，叨授江州州主，同妻赴任，行至江邊上船，不料梢子劉洪貪謀我妻，將我打死拋屍，乞大王救我一救！」

龍王聞言道：「原來如此。先生，你前者所放金色鯉魚，即我也。你是救我的恩人，你今有難，我豈有不救你之理？」就把光蕊屍身安置一壁，口內含一顆「定顏珠」，休教損壞了，日後好還魂報仇。又道：「汝今真魂，權且在我水府中做個都領。」光蕊叩頭拜謝，龍王設宴相待不題。

卻說殷小姐痛恨劉賊，恨不食肉寢皮，只因身懷有孕，未知男女，萬不得已，權且勉強相從。轉盼之間，不覺已到江州。吏書門皂，俱來迎接。所屬官員，公堂設宴相敘。劉洪道：「學生到此，全賴諸公大力匡持。」屬官答道：「堂尊大魁高

才,自然視民如子,訟簡刑清。我等合屬有賴,何必過謙?」公宴已罷,眾人各散。

　　光陰迅速。一日,劉洪公事遠出,小姐在衙思念婆婆、丈夫,在花亭上感歎,忽然身體睏倦,腹內疼痛,暈悶在地,不覺生下一子。耳邊有人囑曰:「滿堂嬌,聽吾叮囑。吾乃南極星君,奉觀音菩薩法旨,特送此子與你,異日聲名遠大,非比等閑。劉賊若回,必害此子,汝可用心保護。汝夫已得龍王相救,日後夫妻相會,子母團圓,雪冤報仇有日也。謹記吾言,快醒!快醒!」言訖而去。

　　小姐醒來,句句記得,將子抱定,無計可施。忽然劉洪回來,一見此子,便要淹殺,小姐道:「今日天色已晚,容待明日拋去江中。」幸喜次早劉洪忽有緊急公事遠出。小姐暗思:「此子若待賊人回來,性命休矣!不如及早拋棄江中,聽其生死。倘或皇天見憐,有人救得,收養此子,他日還得相逢。──」

　　但恐難以識認,即咬破手指,寫下血書一紙,將父母姓名、跟腳原由,備細開載;又將此子左腳上一個小指,用口咬下,以為記驗。取貼身汗衫一件,包裹此子,乘空抱出衙門。幸喜官衙離江不遠,小姐到了江邊,大哭一場。正欲拋棄,忽見江

岸岸側飄起一片木板，小姐即朝天拜禱，將此子安在板上，用帶縛住，血書繫在胸前，推放江中，聽其所之。小姐含淚回衙不題。

卻說此子在木板上，順水流去，一直流到金山寺腳下停住。那金山寺長老叫做法明和尚，修真悟道，已得無生妙訣。正當打坐參禪，忽聞得小兒啼哭之聲，一時心動，急到江邊觀看，只見涯邊一片木板上，睡著一個嬰兒，長老慌忙救起。見了懷中血書，方知來歷。取個乳名，叫做江流，托人撫養。血書緊緊收藏。光陰似箭，日月如梭，不覺江流年長一十八歲。長老就叫他削髮修行，取法名為玄奘，摩頂受戒，堅心修道。

一日，暮春天氣，眾人同在松陰之下，講經參禪，談說奧妙。那酒肉和尚恰被玄奘難倒，和尚大怒，罵道：「你這業畜，姓名也不知，父母也不識，還在此搗甚麼鬼！」

玄奘被他罵出這般言語，入寺跪告師父，眼淚雙流道：「人生於天地之間，稟陰陽而資五行，盡由父生母養，豈有為人在世而無父母者乎？」再三哀告，求問父母姓名。

長老道：「你真個要尋父母，可隨我到方丈裏來。」

玄奘就跟到方丈，長老到重梁之上，取下一個小匣兒，打開來，取出血書一紙，汗衫一件，付與玄奘。玄奘將血書拆開讀之，纔備細曉得父母姓名，並冤仇事跡。

玄奘讀罷，不覺哭倒在地道：「父母之仇，不能報復，何以為人？十八年來，不識生身父母，至今日方知有母親。此身若非師父撈救撫養，安有今日？容弟子去尋見母親，然後頭頂香盆，重建殿宇，報答師父之深恩也！」

師父道：「你要去尋母，可帶這血書與汗衫前去，只做化緣，徑往江州私衙，纔得你母親相見。」

玄奘領了師父言語，就做化緣的和尚，徑至江州。適值劉洪有事出外，也是天教他母子相會，玄奘就直至私衙門口抄化。那殷小姐原來夜間得了一夢，夢見月缺再圓，暗想道：「我婆婆不知音信，我丈夫被這賊謀殺，我的兒子拋在江中，倘若有人收養，算來有十八歲矣，或今日天教相會，亦未可知。——」

正沉吟間，忽聽私衙前有人唸經，連叫「抄化」，小姐又乘便出來問道：「你是何處來的？」玄奘答道：「貧僧乃是金山寺法明長老的徒弟。」小姐道：「你既是金山寺長老的徒弟——」叫進衙來，將齋飯與玄奘喫。仔細看他舉止言談，好似

與丈夫一般。——小姐將從婢打發開去，問道：「你這小師父，還是自幼出家的？還是中年出家的？姓甚名誰？可有父母否？」

玄奘答道：「我也不是自幼出家，我也不是中年出家，我說起來，冤有天來大，仇有海樣深！我父被人謀死，我母親被賊人佔了。我師父法明長老教我在江州衙內尋取母親。」

小姐問道：「你母姓甚？」

玄奘道：「我母姓殷名喚溫嬌，我父姓陳名光蕊，我小名叫做江流，法名取為玄奘。」

小姐道：「溫嬌就是我。——但你今有何憑據？」

玄奘聽說是他母親，雙膝跪下，哀哀大哭：「我娘若不信，見有血書、汗衫為證！」

溫嬌取過一看，果然是真，母子相抱而哭，就叫：「我兒快去！」

玄奘道：「十八年不識生身父母，今朝纔見母親，教孩兒如何割捨？」

小姐道：「我兒，你火速抽身前去！劉賊若回，他必害你性命！我明日假裝一病，只說先年曾許捨百雙僧鞋，來你寺中還願。那時節，我有話與你說。」玄奘依言拜別。

　　卻說小姐自見兒子之後，心內一憂一喜，忽一日推病，茶飯不喫，臥於床上。劉洪歸衙，問其原故，小姐道：「我幼時曾許下一願，許捨僧鞋一百雙。昨五日之前，夢見個和尚，手執利刃，要索僧鞋，便覺身子不快。」

　　劉洪道：「這些小事，何不早說？」隨升堂吩咐王左衙、李右衙：江州城內百姓，每家要辦僧鞋一雙，限五日內完納。百姓俱依派完納訖。

　　小姐對劉洪道：「僧鞋做完，這裏有甚麼寺院，好去還願？」

　　劉洪道：「這江州有個金山寺、焦山寺，聽你在那個寺裏去。」

　　小姐道：「久聞金山寺好個寺院，我就往金山寺去。」

劉洪即喚王、李二衙辦下船隻。小姐帶了心腹人，同上了船，梢子將船撐開，就投金山寺去。

　　卻說玄奘回寺，見法明長老，把前項說了一遍，長老甚喜。次日，只見一個丫鬟先到，說夫人來寺還願，眾僧都出寺迎接。小姐徑進寺門，參了菩薩，大設齋襯，喚丫鬟將僧鞋暑襪，托於盤內。來到法堂，小姐復拈心香禮拜，就教法明長老分俵與眾僧去訖。

　　玄奘見眾僧散了，法堂上更無一人，他卻近前跪下。小姐叫他脫了鞋襪看時，那左腳上果然少了一個小指頭。當時兩個又抱住而哭，拜謝長老養育之恩。

　　法明道：「汝今母子相會，恐奸賊知之，可速速抽身回去，庶免其禍。」

　　小姐道：「我兒，我與你一隻香環，你徑到洪州西北地方，約有一千五百里之程，那裏有個萬花店，當時留下婆婆張氏在那裏，是你父親生身之母。我再寫一封書與你，徑到唐王皇城之內，金殿左邊，殷開山丞相家，是你母生身之父母。你將我的書遞與外公，叫外公奏上唐王，統領人馬，擒殺此賊，與父報仇，那時纔救得老娘的身子出來。我今不敢久停，誠恐賊漢

怪我歸遲。」便出寺登舟而去。

玄奘哭回寺中，告過師父，即時拜別，徑往洪州。來到萬花店，問那店主劉小二道：「昔年江州陳客官有一母親住在你店中，如今好麼？」

劉小二道：「他原在我店中，後來昏了眼，三四年並無店租還我，如今在南門頭一個破瓦窰裏，每日上街叫化度日。那客官一去許久，到如今杳無信息，不知為何？」

玄奘聽罷，即時問到南門頭破瓦窰，尋著婆婆。婆婆道：「你聲音好似我兒陳光蕊。」

玄奘道：「我不是陳光蕊，我是陳光蕊的兒子。溫嬌小姐是我的娘。」

婆婆道：「你爹娘怎麼不來？」

玄奘道：「我爹爹被強盜打死了，我娘被強盜霸佔為妻。」

婆婆道：「你怎麼曉得來尋我？」

玄奘道：「是我娘著我來尋婆婆。我娘有書在此，又有香環一隻。」

那婆婆接了書並香環，放聲痛哭道：「我兒為功名到此，我只道他背義忘恩，那知他被人謀死！且喜得皇天憐念，不絕我兒之後，今日還有孫子來尋我。」

玄奘問：「婆婆的眼，如何都昏了？」

婆婆道：「我因思量你父親，終日懸望，不見他來，因此上哭得兩眼都昏了。」

玄奘便跪倒向天禱告道：「念玄奘一十八歲，父母之仇不能報復。今日領母命來尋婆婆，天若憐鑒弟子誠意，保我婆婆雙眼復明！」祝罷，就將舌尖與婆婆舔眼。須臾之間，雙眼舔開，仍復如初。

婆婆覷了小和尚道：「你果是我的孫子！恰和我兒子光蕊形容無二！」婆婆又喜又悲。玄奘就領婆婆出了窯門，還到劉小二店內。將些房錢賃屋一間與婆婆棲身；又將盤纏與婆婆道：「我此去只月餘就回。」

隨即辭了婆婆，徑往京城。尋到皇城東街，殷丞相府上，與門上人道：「小僧是親戚，來探相公。」

　　門上人稟知丞相，丞相道：「我與和尚並無親眷。」

　　夫人道：「我昨夜夢見我女兒滿堂嬌來家，莫不是女婿有書信回來也。」

　　丞相便教請小和尚來到廳上。小和尚見了丞相與夫人，哭拜在地，就懷中取出一封書來，遞與丞相。丞相拆開，從頭讀罷，放聲痛哭。

　　夫人問道：「相公，有何事故？」

　　丞相道：「這和尚是我與你的外甥。女婿陳光蕊被賊謀死，滿堂嬌被賊強佔為妻。」

　　夫人聽罷，亦痛哭不止。丞相道：「夫人休得煩惱，來朝奏知主上，親自統兵，定要與女婿報仇。」

　　次日，丞相入朝，啟奏唐王曰：「今有臣婿狀元陳光蕊，帶領家小江州赴任，被梢子劉洪打死，占女為妻，假冒臣婿，

為官多年，事屬異變。乞陛下立發人馬，剿除賊寇。」

　　唐王見奏大怒，就發御林軍六萬，著殷丞相督兵前去。丞相領旨出朝，即往教場內點了兵，徑往江州進發。曉行夜宿，星落鳥飛，不覺已到江州。殷丞相兵馬，俱在北岸下了營寨。星夜令金牌下戶喚到江州同知、州判二人，丞相對他說知此事，叫他提兵相助，一同過江而去。天尚未明，就把劉洪衙門圍了。劉洪正在夢中，聽得火炮一響，金鼓齊鳴，眾兵殺進私衙，劉洪措手不及，早被擒住。丞相傳下軍令，將劉洪一干人犯，綁赴法場，令眾軍俱在城外安營去了。

　　丞相直入衙內正廳坐下，請小姐出來相見。小姐欲待要出，羞見父親，就要自縊。玄奘聞知，急急將母解救，雙膝跪下，對母道：「兒與外公，統兵至此，與父報仇。今日賊已擒捉，母親何故反要尋死？母親若死，孩兒豈能存乎？」丞相亦進衙勸解。

　　小姐道：「吾聞『婦人從一而終』。痛夫已被賊人所殺，豈可靦顏從賊？止因遺腹在身，只得忍恥偷生。今幸兒已長大，又見老父提兵報仇，為女兒者，有何面目相見！惟有一死以報丈夫耳！」

丞相道：「此非我兒以盛衰改節，皆因出乎不得已，何得為恥！」

父子相抱而哭，玄奘亦哀哀不止。丞相拭淚道：「你二人且休煩惱；我今已擒捉仇賊，且去發落去來。」即起身到法場，恰好江州同知亦差哨兵拿獲水賊李彪解到。丞相大喜，就令軍牢押過劉洪、李彪，每人痛打一百大棍，取了供狀，招了先年不合謀死陳光蕊情由，先將李彪釘在木驢上，推去市曹，剮了千刀，梟首示眾訖；把劉洪拿到洪江渡口，先年打死陳光蕊處。丞相與小姐、玄奘，三人親到江邊，望空祭奠，活剮取劉洪心肝，祭了光蕊，燒了祭文一道。

三人望江痛哭，早已驚動水府。有巡海夜叉，將祭文呈與龍王。龍王看罷，就差鱉無帥去請光蕊來到，道：「先生，恭喜！恭喜！今有先生夫人，公子同岳丈俱在江邊祭你，我今送你還魂去也。再有『如意珠』一顆，『走盤珠』二顆，絞綃十端，明珠玉帶一條奉送。你今日便可夫妻子母相會也。」光蕊再三拜謝。龍王就令夜叉將光蕊身屍送出江口還魂，夜叉領命而去。

卻說殷小姐哭奠丈夫一番，又欲將身赴水而死，慌得玄奘拚命扯住。正在倉皇之際，忽見水面上一個死屍浮來，靠近江

岸之旁。小姐忙向前認看，認得是丈夫的屍首，一發嚎啕大哭不已。眾人俱來觀看，只見光蕊舒拳伸腳，身子漸漸展動，忽地爬將起來坐下，眾人不勝驚駭。

光蕊睜開眼，早見殷小姐與丈人殷丞相同著小和尚俱在身邊啼哭。光蕊道：「你們為何在此？」

小姐道：「因汝被賊人打死，後來妾身生下此子，幸遇金山寺長老撫養長大，尋我相會。我教他去尋外公，父親得知，奏聞朝廷，統兵到此，拿住賊人。適纔生取心肝，望空祭奠我夫，不知我夫怎生又得還魂。」

光蕊道：「皆因我與你昔年在萬花店時，買放了那尾金色鯉魚，誰知那鯉魚就是此處龍王。後來逆賊把我推在水中，全虧得他救我，方纔又賜我還魂，送我寶物，俱在身上。更不想你生下這兒子，又得岳丈為我報仇。真是苦盡甘來，莫大之喜！」

眾官聞知，都來賀喜。丞相就令安排酒席，答謝所屬官員，即日軍馬回程。來到萬花店，那丞相傳令安營。光蕊便同玄奘到劉家店尋婆婆。那婆婆當夜得了一夢，夢見枯木開花，屋後喜鵲頻頻喧噪，想道：「莫不是我孫兒來也？──」說猶未了，

只見店門外，光蕊父子齊到。

　　小和尚指道：「這不是俺婆婆？」光蕊見了老母，連忙拜倒。母子抱頭痛哭一場，把上項事說了一遍。算還了小二店錢，起程回到京城。進了相府，光蕊同小姐與婆婆、玄奘都來見了夫人。夫人不勝之喜，吩咐家僮，大排筵宴慶賀。

　　丞相道：「今日此宴可取名為『團圓會』。」真正合家歡樂。次日早朝，唐王登殿，殷丞相出班，將前後事情備細啟奏，並薦光蕊才可大用。唐王准奏，即命升陳萼為學士之職，隨朝理政。玄奘立意安禪，送在洪福寺內修行。後來殷小姐畢竟從容自盡。玄奘自到金山寺中報答法明長老。不知後來事體若何，且聽下回分解。

第十回　老龍王拙計犯天條　魏丞相遺書托冥吏

且不題光蕊盡職,玄奘修行。卻說長安城外涇河岸邊,有兩個賢人:一個是漁翁,名喚張稍;一個是樵子,名喚李定。他兩個是不登科的進士,能識字的山人。一日,在長安城裏,賣了肩上柴,貨了籃中鯉,同入酒館之中,喫了半酣,各攜一瓶,順涇河岸邊,徐步而回。

張稍道:「李兄,我想那爭名的,因名喪體;奪利的,為利亡身;受爵的,抱虎而眠;承恩的,袖蛇而去。算起來,還不如我們水秀山青,逍遙自在;甘淡薄,隨緣而過。」

李定道:「張兄說得有理。但只是你那水秀,不如我的山青。」

張稍道:「你山青不如我的水秀。有一《蝶戀花》詞為證。詞曰:

煙波萬里扁舟小,靜依孤篷,西施聲音繞。

滌慮洗心名利少，閑攀蓼穗兼葭草。

數點沙鷗堪樂道，柳岸蘆灣，妻子同歡笑。

一覺安眠風浪俏，無榮無辱無煩惱。」

李定道：「你的水秀，不如我的山青。也有個《蝶戀花》詞為證。詞曰：

雲林一段松花滿，默聽鶯啼，巧舌如調管。

紅瘦綠肥春正暖，倏然夏至光陰轉。

又值秋來容易換，黃花香，堪供玩。

迅速嚴冬如指撚，逍遙四季無人管。」

漁翁道：「你山青不如我水秀，受用些好物，有一《鷓鴣天》為證：

仙鄉雲水足生涯，擺櫓橫舟便是家。

活剖鮮鱗烹綠鱉，旋蒸紫蟹煮紅蝦。

青蘆筍，水荇芽，菱角雞頭更可誇。

嬌藕老蓮芹葉嫩，慈菇茭白鳧英花。」

樵夫道：「你水秀不如我山青，受用些好物，亦有一《鷓鴣天》為證：

崔巍峻嶺接天涯，草捨茅庵是我家。

醃臘雞鵝強蟹鱉，獐狍兔鹿勝魚蝦。

香椿葉，黃楝芽，竹筍山茶更可誇。

紫李紅桃梅杏熟，甜梨酸棗木樨花。」

漁翁道：「你山青真個不如我的水秀，又有《天仙子》一首：

一葉小舟隨所寓，萬疊煙波無恐懼。

垂鈎撒網捉鮮鱗，沒醬膩，偏有味，老妻稚子團圓會。

魚多又貨長安市，換得香醪喫個醉。

蓑衣當被臥秋江，鼾鼾睡，無憂慮，不戀人間榮與貴。」

樵子道：「你水秀還不如我的山青，也有《天仙子》一首：

茆捨數椽山下蓋，松竹梅蘭真可愛。

穿林越嶺覓乾柴，沒人怪，從我賣，或少或多憑世界。

將錢沽酒隨心快，瓦缽磁甌殊自在。

醺醺醉了臥松陰，無掛礙，無利害，不管人間興與敗。」

漁翁道：「李兄，你山中不如我水上生意快活，有一《西江月》為證：

紅蓼花繁映月，黃蘆葉亂搖風。

碧天清遠楚江空，牽攪一潭星動。

入網大魚作隊，吞鉤小鱖成叢。

得來烹煮味偏濃，笑傲江湖打閧。」

樵夫道：「張兄，你水上還不如我山中的生意快活，亦有《西江月》為證：

敗葉枯籐滿路，破梢老竹盈山。

女蘿乾葛亂牽攀，折取收繩殺擔。

蟲蛀空心榆柳，風吹斷頭松楠。

採來堆積備冬寒，換酒換錢從俺。」

漁翁道：「你山中雖可比過，還不如我水秀的幽雅，有一《臨江仙》為證：

潮落旋移孤艇去，夜深罷棹歌來。

蓑衣殘月甚幽哉，宿鷗驚不起，天際彩雲開。

困臥蘆洲無個事,三竿日上還捱。

隨心盡意自安排,朝臣寒待漏,爭似我寬懷?」

樵夫道:「你水秀的幽雅,還不如我山青更幽雅,亦有《臨江仙》可證:

蒼逕秋高拽斧去,晚涼抬擔回來。

野花插鬢更奇哉,撥雲尋路出,待月叫門開。

稚子山妻欣笑接,草床木枕敲捱。

蒸梨炊黍旋鋪排,甕中新釀熟,真個壯幽懷!」

漁翁道:「這都是我兩個生意,贍身的勾當,你卻沒有我閑時節的好處,有詩為證,詩曰:

閑看天邊白鶴飛,停舟溪畔掩蒼扉。

倚篷教子搓釣線,罷棹同妻曬網圍。

性定果然知浪靜，身安自是覺風微。

綠蓑青笠隨時著，勝掛朝中紫綬衣。」

樵夫道：「你那閑時又不如我的閑時好也，亦有詩為證，詩曰：

閑觀縹緲白雲飛，獨坐茅庵掩竹扉。

無事訓兒開卷讀，有時對客把棋圍。

喜來策杖歌芳徑，興到攜琴上翠微。

草履麻絛粗布被，心寬強似著羅衣。」

張稍道：「李定，我兩個真是『微吟可相狎，不須檀板共金樽。』但散道詞章，不為稀罕，且各聯幾句，看我們漁樵攀話何如？」

李定道：「張兄言之最妙，請兄先吟。」

吳承恩

「舟停綠水煙波內，家住深山曠野中。

偏愛溪橋春水漲，最憐巖岫曉雲蒙。

龍門鮮鯉時烹煮，蟲蛀乾柴日燎烘。

釣網多般堪贍老，擔繩二事可容終。

小舟仰臥觀飛雁，草徑斜敧聽唳鴻。

口舌場中無我分，是非海內少吾蹤。

溪邊掛曬繪如錦，石上重磨斧似鋒。

秋月暉暉常獨釣，春山寂寂沒人逢。

魚多換酒同妻飲，柴剩沽壺共子叢。

自唱自斟隨放蕩，長歌長嘆任顛風。

呼兄喚弟邀船夥，挈友攜朋聚野翁。

行令猜拳頻遞盞，拆牌道字漫傳鍾。

烹蝦煮蟹朝朝樂，炒鴨爌雞日日豐。

愚婦煎茶情散淡，山妻造飯意從容。

曉來舉杖淘輕浪，日出擔柴過大衝。

雨後披蓑擒活鯉，風前弄斧伐枯松。

潛蹤避世妝癡蠢，隱姓埋名作啞聾。」

張稍道：「李兄，我纔僭先起句，今到我兄，也先起一聯，小弟亦當續之。」

「風月伴狂山野漢，江湖寄傲老餘丁。

清閑有分隨瀟灑，口舌無聞喜太平。

月夜身眠茅屋穩，天昏體蓋箬蓑輕。

忘情結識松梅友，樂意相交鷗鷺盟。

名利心頭無算計，干戈耳畔不聞聲。

隨時一酌香醪酒，度日三餐野菜羹。

兩束柴薪為活計，一竿釣線是營生。

閑呼稚子磨鋼斧，靜喚憨兒補舊繒。

春到愛觀楊柳綠，時融喜看荻蘆青。

夏天避暑修新竹，六月乘涼摘嫩菱。

霜降雞肥常日宰，重陽蟹壯及時烹。

冬來日上還沉睡，數九天高自不蒸。

八節山中隨放性，四時湖裏任陶情。

採薪自有仙家興，垂釣全無世俗形。

門外野花香艷艷，船頭綠水浪平平。

身安不說三公位，性定強如十里城。

十里城高防閫令，三公位顯聽宣聲。

樂山樂水真是罕，謝天謝地謝神明。」

他二人既各道詞章，又相聯詩句，行到那分路去處，躬身作別。張稍道：「李兄呵，途中保重！上山仔細看虎。假若有些兇險，正是』明日街頭少故人！』」

李定聞言，大怒道：「你這廝憊懶！好朋友也替得生死，你怎麼咒我？我若遇虎遭害，你必遇浪翻江！」

張稍道：「我永世也不得翻江。」

李定道：「『天有不測風雲，人有暫時禍福。』你怎麼就保得無事？」

張稍道：「李兄，你雖這等說，你還沒捉摸；不若我的生意有捉摸，定不遭此等事。」

李定道：「你那水面上營生，極凶極險，隱隱暗暗，有甚麼捉摸？」

張稍道：「你是不曉得。這長安城裏，西門街上，有一個賣卦的先生。我每日送他一尾金色鯉，他就與我袖傳一課。依方位，百下百著。今日我又去買卦，他教我在涇河灣頭東邊下網，西岸拋鉤，定獲滿載魚蝦而歸。明日上城來，賣錢沽酒，再與老兄相敘。」二人從此敘別。

這正是『路上說話，草裏有人。』原來這涇河水府有一個巡水的夜叉，聽見了百下百著之言，急轉水晶宮，慌忙報與龍王道：「禍事了！禍事了！」

龍王問：「有甚禍事？」

夜叉道：「臣巡水去到河邊，只聽得兩個漁樵攀話。相別時，言語甚是利害。那漁翁說：長安城裏，西門街上，有個賣卦先生，算得最準；他每日送他鯉魚一尾，他就袖傳一課，教他百下百著。若依此等算準，卻不將水族盡情打了？何以壯觀水府，何以躍浪翻波，輔助大王威力？」

龍王甚怒，急提了劍，就要上長安城，誅滅這賣卦的。旁

邊閃過龍子、龍孫、蝦臣、蟹士、鮂軍師、鱖少卿、鯉太宰，一齊啟奏道：「大王且息怒。常言道：『過耳之言，不可聽信。』大王此去，必有雲從，必有雨助，恐驚了長安黎庶，上天見責。大王隱顯莫測，變化無方，但只變一秀士，到長安城內，訪問一番。果有此輩，容加誅滅不遲；若無此輩，可不是妄害他人也？」

龍王依奏，遂棄寶劍，也不興雲雨，出岸上，搖身一變，變作一個白衣秀士，真個：

丰姿英偉，聳壑昂霄。步履端祥，循規蹈矩。語言遵孔孟，禮貌體周文。身穿玉色羅襴服，頭戴逍遙一字巾。

上路來拽開雲步，徑到長安城西門大街上。只見一簇人，擠擠雜雜，鬧鬧哄哄，內有高談闊論的道：「屬龍的本命，屬虎的相沖。寅辰巳亥，雖稱合局，但只怕的是日犯歲君。」龍王聞言，情知是那賣卜之處，走上前，分開眾人，望裏觀看，只見：

四壁珠璣，滿堂綺繡。寶鴨香無斷，磁瓶水恁清。兩邊羅列王維畫，座上高懸鬼谷形。端溪硯，金煙墨，相襯著霜毫大筆；火珠林，郭璞數，謹對了台政新經。六爻熟諳，八卦精通。

能知天地理，善曉鬼神情。一槃子午安排定，滿腹星辰佈列清。真個那未來事，過去事，觀如月鏡；幾家興，幾家敗，鑒若神明。知兇定吉，斷死言生。開談風雨迅，下筆鬼神驚。招牌有字書名姓，神課先生袁守誠。

此人是誰？原來是當朝欽天監台正先生袁天罡的叔父，袁守誠是也。那先生果然相貌稀奇，儀容秀麗，名揚大國，術冠長安。龍王入門來，與先生相見。禮畢，請龍王上坐，童子獻茶。

先生問曰：「公來問何事？」

龍王曰：「請卜天上陰晴事如何。」

先生即袖傳一課，斷曰：「雲迷山頂，霧罩林梢。若占雨澤，準在明朝。」

龍王曰：「明日甚時下雨？雨有多少尺寸？」

先生道：「明日辰時布雲，巳時發雷，午時下雨，未時雨足，共得水三尺三寸零四十八點」。

龍王笑曰：「此言不可作戲。如是明日有雨，依你斷的時辰、數目，我送課金五十兩奉謝。若無雨，或不按時辰、數目，我與你實說：定要打壞你的門面，扯碎你的招牌，即時趕出長安，不許在此惑眾！」

先生欣然而答：「這個一定任你。請了，請了，明朝雨後來會。」

龍王辭別，出長安，回水府。大小水神接著，問曰：「大王訪那賣卦的如何？」

龍王道：「有，有，有！但是一個掉嘴討春的先生。我問他幾時下雨，他就說明日下雨；問他甚麼時辰，甚麼雨數，他就說辰時布雲，巳時發雷，午時下雨，未時雨足，得水三尺三寸零四十八點，我與他打了個賭賽；若果如他言，送他謝金五十兩；如略差些，就打破他門面，趕他起身，不許在長安惑眾。」

眾水族笑曰：「大王是八河都總管，司雨大龍神，有雨無雨，惟大王知之，他怎敢這等胡言？那賣卦的定是輸了！定是輸了！」

此時龍子、龍孫與那魚鯽、蟹士正歡笑談此事未畢，只聽得半空中叫：「涇河龍王接旨。」眾抬頭上看，是一個金衣力士，手擎玉帝敕旨，徑投水府而來。慌得龍王整衣端肅，焚香接了旨。金衣力士回空而去。龍王謝恩，拆封看時，上寫著：

敕命八河總，驅雷掣電行；明朝施雨澤，普濟長安城。

旨意上時辰、數目，與那先生判斷者毫髮不差。唬得那龍王魂飛魄散，少頃甦醒，對眾水族曰：「塵世上有此靈人！真個是能通天徹地，卻不輸與他呵！」鰣軍師奏云：「大王放心。要贏他有何難處？臣有小計，管教滅那廝的口嘴。」龍王問計，軍師道：「行雨差了時辰，少些點數，就是那廝斷卦不准，怕不贏他？那時摔碎招牌，趕他跑路，果何難也？」龍王依他所奏，果不擔憂。

至次日，點劄風伯、雷公、雲童、電母，直至長安城九霄空上。他挨到那巳時方布雲，午時發雷，未時落雨，申時雨止，卻只得三尺零四十點；改了他一個時辰，剋了他三寸八點，雨後發放眾將班師。他又按落雲頭，還變作白衣秀士，到那西門裏大街上，撞入袁守誠卦舖，不容分說，就把他招牌、筆、硯等一齊摔碎。那先生坐在椅上，公然不動。這龍王又掄起門板便打、罵道：「這妄言禍福的妖人，擅惑眾心的潑漢！你卦又

不靈，言又狂謬！說今日下雨的時辰點數俱不相對，你還危然高坐，趁早去，饒你死罪！」守誠猶公然不懼分毫，仰面朝天冷笑道：「我不怕！我不怕！我無死罪，只怕你倒有個死罪哩！別人好瞞，只是難瞞我也。我認得你，你不是秀士，乃是涇河龍王。你違了玉帝敕旨，改了時辰，剋了點數，犯了天條。你在那『剮龍台』上，恐難免一刀，你還在此罵我？」

龍王見說，心驚膽戰，毛骨悚然，急丟了門板，整衣伏禮，向先生跪下道：「先生休怪。前言戲之耳，豈知弄假成真，果然違犯天條，奈何？望先生救我一救！不然，我死也不放你。」

守誠曰：「我救你不得，只是指條生路與你投生便了。」龍王曰：「願求指教。」先生曰：「你明日午時三刻，該赴人曹官魏徵處聽斬。你果要性命，須當急急去告當今唐太宗皇帝方好。那魏徵是唐王駕下的丞相，若是討他個人情，方保無事。」龍王聞言，拜辭含淚而去。不覺紅日西沉，太陰星上，但見：

煙凝山紫歸鴉倦，遠路行人投旅店。渡頭新雁宿眭沙，銀河現。催更籌，孤村燈火光無焰。風裊爐煙清道院，蝴蝶夢中人不見。月移花影上欄杆，星光亂。漏聲換，不覺深沉夜已半。

這涇河龍王也不回水府，只在空中，等到子時前後，收了雲頭，斂了霧角，徑來皇宮門首。此時唐王正夢出宮門之外，步月花陰，忽然龍王變作人相，上前跪拜。口叫：「陛下，救我！救我！」

太宗云：「你是何人？朕當救你。」龍王云：「陛下是真龍，臣是業龍。臣因犯了天條，該陛下賢臣人曹官魏徵處斬，故來拜求，望陛下救我一救！」太宗曰：「既是魏征處斬，朕可以救你。你放心前去。」龍王歡喜，叩謝而去。

卻說那太宗夢醒後，念念在心。早已至五鼓三點，太宗設朝，聚集兩班文武官員。但見那：

煙籠鳳闕，香藹龍樓。光搖丹扆動，雲拂翠華流。君臣相契同堯舜，禮樂威嚴近漢周。侍臣燈，宮女扇，雙雙映彩；孔雀屏，麒麟殿，處處光浮。山呼萬歲，華祝千秋。靜鞭三下響，衣冠拜冕旒。宮花燦爛天香襲，堤柳輕柔御樂謳。珍珠簾，翡翠簾，金鉤高控；龍鳳扇，山河扇，寶輦停留。文官英秀，武將抖搜。御道分高下，丹墀列品流。金章紫綬乘三象，地久天長萬萬秋。

眾官朝賀已畢，各各分班。唐王閃鳳目龍睛，一一從頭觀

看，只見那文官內是房玄齡、杜如晦、徐世勣、許敬宗、王珪等，武官內是馬三寶、段志賢、殷開山、程咬金、劉洪紀、胡敬德、秦叔寶等，一個個威儀端肅，卻不見魏徵丞相。唐王召徐世勣上殿道：「朕夜間得一怪夢，夢見一人，迎面拜謁，口稱是涇河龍王，犯了天條，該人曹官魏徵處斬，拜告寡人救他，朕已許諾。今日班前獨不見魏徵，何也？」世勣對曰：「此夢告准，須臾魏徵來朝，陛下不要放他出門。過此一日，可救夢中之龍。」唐王大喜，即傳旨，著當駕官宣魏徵入朝。

卻說魏徵丞相在府，夜觀乾象，正爇寶香，只聞得九霄鶴唳，卻是天差仙使，捧玉帝金旨一道，著他午時三刻，夢斬涇河老龍。這丞相謝了天恩，齋戒沐浴，在府中試慧劍，運元神，故此不曾入朝。一見當駕官齎旨來宣，惶懼無任，又不敢違遲君命，只得急急整衣束帶，同旨入朝，在御前叩頭請罪。唐王出旨道：「赦卿無罪。」那時諸臣尚未退朝，至此，卻命捲簾散朝，獨留魏徵，宣上金鑾，召入便殿，先議論安邦之策，定國之謀。將近巳末午初時候，卻命宮人取過大棋來，「朕與賢卿對弈一局。」眾嬪妃隨取棋枰，舖設御案。魏徵謝了恩，即與唐王對弈，一遞一著，擺開陣勢。正合《爛柯經》云：

博弈之道，貴乎嚴謹。高者在腹，下者在邊，中者在角，此棋家之常法。法曰：寧輸一子，不失一先。擊左則視右，攻

後則瞻前。有先而後，有後而先。兩生勿斷，皆活勿連。闊不可太疏，密不可太促。與其戀子以求生。不若棄之而取勝；與其無事而獨行，不若固之而自補。彼眾我寡，先謀其生；我眾彼寡，務張其勢。善勝者不爭，善陣者不戰；善戰者不敗，善敗者不亂。夫棋始以正合，終以奇勝。凡敵無事而自補者，有侵絕之意；棄小而不救者，有圖大之心；隨手而下者，無謀之人；不思而應者，取敗之道。《詩》云：「惴惴小心，如臨于谷。此之謂也。」

詩曰：

棋盤為地子為天，色按陰陽造化全；

下到百微通變處，笑誇當日爛柯仙。

君臣兩個對奕此棋，正下到午時三刻，一盤殘局未終，魏徵忽然俯伏在案邊，鼾鼾盹睡。太宗笑曰：「賢卿真是匡扶社稷之心勞，創立江山之力倦，所以不覺盹睡。」太宗任他睡著，更不呼喚。不多時，魏徵醒來，俯伏在地道：「臣該萬死！臣該萬死！卻纔暈困，不知所為，望陛下赦臣慢君之罪！」太宗道：「卿有何慢罪？且起來，拂退殘棋，與卿從新更著。」

魏徵謝了恩，卻纔撚子在手，忽聽得朝門外大呼小叫。原來是秦叔寶、徐茂功等，將著一個血淋淋的龍頭，擲在帝前，啟奏道：「陛下，海淺河枯曾有見，這般異事卻無聞。」太宗與魏徵起身道：「此物何來？」叔寶、茂功道：「千步廊南，十字街頭，雲端裏落下這顆龍頭，微臣不敢不奏。」唐王驚問魏徵：「此是何說？」魏徵轉身叩頭道：「是臣適纔一夢斬的，微臣不敢不奏。」

唐王聞言，大驚道：「賢卿盹睡之時，又不曾見動身動手，又無刀劍，如何卻斬此龍？」

魏徵奏道：「主公，臣的身在君前，夢離陛下。身在君前對殘局，合眼朦朧，夢離陛下乘瑞雲，出神抖擻。那條龍，在剮龍臺上，被天兵將綁縛其中。是臣道：『你犯天條，合當死罪。我奉天命，斬汝殘生。』龍聞哀苦，臣抖精神。龍聞哀苦，伏爪收鱗甘受死；臣抖精神，撩衣進步舉霜鋒。喀嚓一聲刀過處，龍頭因此落虛空。」

太宗聞言，心中悲喜不一。喜者：誇獎魏徵好臣，朝中有此豪傑，愁甚江山入穩？悲者：謂夢中曾許救龍，不期竟致遭誅。只得強打精神，傳旨著叔寶將龍頭懸掛市曹，曉諭長安黎庶；一壁廂賞了魏徵，眾官散訖。

當晚回官,心中只是憂悶:想那夢中之龍,哭啼啼哀告求生,豈知無常．難免此患。思念多時,漸覺神魂倦怠,身體不安。

　　當夜二更時分,只聽得宮門外有號泣之聲,太宗愈加驚恐。正朦朧睡間,又見那涇河龍王,手提著一顆血淋淋的首級,高叫:「唐太宗!還我命來!還我命來!你昨夜滿口許諾救我,怎麼天明時反宣人曹官來斬我?你出來!你出來!我與你到閻君處折辨折辨!」他扯住太宗,再三嚷鬧不放。太宗箝口難言,只掙得汗流遍體。

　　正在那難分難解之時,只見正南上香雲繚繞,彩霧飄搖,有一個女真人上前,將楊柳枝用手一擺,那沒頭的龍,悲悲啼啼,徑往西北而去。原來這是觀音菩薩,領佛旨,上東土,尋取經人,此住長安城都土地廟裏,夜聞鬼泣神號,特來喝退業龍,救脫皇帝。那龍徑到陰司地獄具告不題。

　　卻說太宗甦醒回來,只叫:「有鬼!有鬼!」慌得那三宮皇后、六院嬪妃,與近侍太監,戰兢兢,一夜無眠。不覺五更三點,那滿朝文武多官,都在朝門外候朝。等到天明,猶不見臨朝,唬得一個個驚懼躊躇。及日上三竿,方有旨意出來道:

「朕心不快，眾官免朝。」。

不覺俟五七日，眾官憂惶，都正要撞門見駕問安，只見太后有旨，召醫官入宮用藥。眾人在朝門等候討信。少時，醫官出來，眾問何疾。醫官道：「皇上脈氣不正，虛而又數，狂言見鬼；又診得十動一代，五臟元氣，恐不諱只在七日之內矣。」眾官聞言，大驚失色。

正倉皇間，又聽得太宗有旨宣徐茂功、護國公、尉遲公見駕。三公奉旨急入，到分宮樓下。拜畢，太宗正色強言道：「賢卿，寡人十九歲領兵，南征北伐，東擋西除，苦歷數載，更不曾見半點邪祟，今日卻反見鬼！」尉遲公道：「創立江山，殺人無數，何怕鬼乎？」太宗道：「卿是不信。朕這寢宮門外，入夜就拋磚弄瓦，鬼魅呼號，著然難處。白日猶可，昏夜難禁。」叔寶道：「陛下寬心，今晚臣與敬德把守宮門，看有甚麼鬼祟。」

太宗准奏，茂功謝恩而出。當日天晚，各取披掛，他兩個介胄整齊，執金瓜鉞斧，在宮門外把守。好將軍！你看他怎生打扮：

頭戴金盔光燦燦，身披鎧甲龍鱗，護心寶鏡晃祥雲，獅蠻

收緊扣,繡帶彩霞新。這一個鳳眼朝天星斗怕,那一個環睛映電月光浮。他本是英雄豪傑舊勳臣,只落得千年稱戶尉,萬古作門神。

二將軍侍立門旁一夜,天曉更不曾見一點邪祟。是夜,太宗在宮,安寢無事,曉來宣二將軍,重重賞勞道:「朕自得疾,數日不能得睡,今夜仗二將軍威勢,甚安。卿且清出安息安息,待晚間再一護衛。」二將謝恩而出。遂此二三夜把守俱安。只是御膳減損,病情覺重。太宗又不忍二將辛苦,又宣叔寶、敬德,與杜、房諸公入宮,吩咐道:「這兩口朕雖得安,卻只難為秦、胡二將軍徹夜辛苦。朕欲召巧手丹青,傳二將真容,貼於門上,免得勞他,如何?」眾臣即依旨,選兩個會寫真的,著胡、秦二公,依前披掛,照樣畫了,貼在門上。夜間也即無事。

如此二三日,又聽得後宰門乒乓乒乓,磚瓦亂響,曉來即宣眾臣曰:「連日前門幸喜無事,今夜後門又響,卻不又驚殺寡人也!」茂功進前奏道:「前門不安,是敬德、叔寶護衛;後門不安,該著魏徵護衛。」太宗准奏,又宣魏徵今夜把守後門。徵領旨,當夜結束整齊,提著那誅龍的寶劍,侍立在後宰門前,真個的好英雄也!他怎生打扮:

熟絹青巾抹額，錦飽玉帶垂腰。兜風鶴袖采霜飄，壓賽疊荼神貌。腳踏烏靴坐折，手持利刃兇驍。圓睜兩眼四邊瞧，哪個邪神敢到？

一夜通明，也無鬼魅。雖是前後門無事，只是身體漸重。一日，太后又傳旨，召眾巨商議殯殮後事。太宗又宣徐茂功，吩咐國家大事，叮囑倣劉蜀主托孤之意。言畢，沐浴更衣，待時而已。旁閃魏徵，手扯龍衣，奏道：「陛下寬心，臣有一事，管保陛下長生。」

太宗道：「病勢已入膏肓，命將危矣，如何保得？」徵云：「臣有書一封，進與陛下，捎去到陰司，付酆都判官崔珏。」太宗道：「崔珏是誰？」徵云：「崔珏乃是太上元皇帝駕前之臣，先受茲洲令，後升禮部侍郎。在日與臣八拜為交，相知甚厚。他如今已死，現在陰司做掌生死文簿的酆都判官，夢中常與臣相會。此去若將此書付與他，他念微臣薄分，必然放陛下回來。管教魂魄還陽世，定取龍顏轉帝都。」

太宗聞言，接在手中，籠入袖裏，遂瞑目而亡。那三宮六院、皇后嬪妃、侍長儲君及兩班文武，俱舉哀戴孝；又在白虎殿上，停著梓棺不題。

畢竟不知太宗如何還魂，且聽下回分解。

第十一回　遊地府太宗還魂　進瓜果劉全續配

詩曰：

百歲光陰似水流，一生事業等浮漚。

昨朝面上桃花色，今日頭邊雪片浮。

白蟻陳殘方是幻，子規聲切早回頭。

古來陰騭能延壽，善不求憐天自周。

卻說太宗渺渺茫茫，魂靈徑出五鳳樓前，只見那御林軍馬，請大駕出朝採獵。太宗欣然從之，縹緲而去。行了多時，人馬俱無，獨自一個，散步荒郊草野之間。正驚惶難尋道路，只見那一邊，有一人高聲大叫道：「大唐皇帝，往這裏來！往這裏來！」太宗聞言，抬頭觀看，只見那人：

頭頂烏紗，腰圍犀角。頭頂烏紗飄軟帶，腰圍犀角顯金廂。手擎牙笏凝祥靄，身著羅袍隱瑞光。腳踏一雙粉底靴，登雲促

霧；懷揣一本生死簿，注定存亡。鬢髮蓬鬆飄耳上，鬍鬚飛舞繞腮旁。昔日曾為唐國相，如今掌案侍閻王。

太宗行到那邊，只見他跪拜路旁，口稱：「陛下，赦臣失誤遠迎之罪！」太宗問曰：「你是何人？因甚事前來接拜？」那人道：「微臣半月前，在森羅殿上，見涇河鬼龍告陛下許救反誅之，故第一殿秦廣大王即差鬼使催請陛下，要三曹對案。臣已知之，故來此間候接。不期今日來遲，望乞恕罪，恕罪。」太宗道：「你姓甚名誰？是何官職？」

那人道：「微臣存日，在陽曹侍先君駕前，為茲州令，後拜禮部侍郎，姓崔，名珏。今在陰司，得受酆都掌案判官。」太宗大喜，即近前，御手忙攙道：「先生遠勞。朕駕前魏徵，有書一封，正寄與先生，卻好相遇。」判官謝恩，問：「書在何處？」太宗即向袖中取出遞與。崔珏拜接了，拆封而看。其書曰：

辱愛弟魏徵，頓首書拜

大都案契兄崔老先生台下：

憶昔交遊，音容如在。倏爾數載，不聞清教。常只是遇節

令，設蔬品奉祭，未卜享否？又承不棄，夢中臨示，始知我兄長大人高遷。奈何陰陽兩隔，天各一方，不能面覿。今因我太宗文皇帝倏然而故，料是對案三曹，必與兄長相會，萬祈俯念生日交情，方便一二，放我陛下回陽，殊為愛也。容再修謝。不盡。

那判官看了書，滿心歡喜道：「魏人曹前日夢斬老龍一事，臣已早知，甚是誇獎不盡。又蒙他早晚看顧臣的子孫，今日既有書來，陛下寬心，微臣管送陛下還陽，重登玉闕。」太宗稱謝了。

二人正說間，只見那邊有一對青衣童子，執幢幡寶蓋，高叫道：「閻王有請，有請。」太宗遂與崔判官共二童子舉步前進。忽見一座城，城門上掛著一面大牌，上寫著「幽冥地府鬼門關」七個大金字。

那青衣將幢幡搖動，引太宗徑入城中，順街而走。只見那街旁邊有先主李淵、先兄建成、故弟元吉，上前道：「世民來了！世民來了！」那建成、元吉就來揪打索命。太宗躲閃不及，被他扯住。幸有崔判官喚一青面獠牙鬼使，喝退了建成、元吉、太宗方得脫身而去。行不數里，見一座碧瓦樓台，真個壯麗！但見：

飄飄萬疊彩霞堆，隱隱千條紅霧現。

耿耿簷飛怪獸頭，輝輝瓦疊鴛鴦片。

門鑽幾路赤金釘，檻設一橫白玉段。

窗牖近光放曉煙，簾櫳晃亮穿紅電。

樓台高聳接青霄，廊廡平排連寶院。

獸鼎香雲襲御衣，絳紗燈火明宮扇。

左邊猛烈擺牛頭，右下峰嶸羅馬面。

接亡送鬼轉金牌，引魄招魂垂素練。

喚作陰司總會門，下方閻老森羅殿。

太宗正在外面觀看，只見那壁廂環珮叮噹，仙香奇異，外有兩對提燭，後面卻是十代閻王，降階而至。那十王是：秦廣王、楚江王、宋帝王、仵官王、閻羅王、平等王、泰山王、都

市王、卞城王、轉輪王。出在森羅寶殿，控背躬身，迎迓太宗。太宗謙下，不敢前行。

十王道：「陛下是陽間人王，我等是陰間鬼王，分所當然，何須過讓？」太宗道：「朕得罪麾下，豈敢論陰陽人鬼之道？」遜之不已。太宗前行，逕入森羅殿上，與十王禮畢，分賓主坐定。

約有片時，秦廣王拱手而進言曰：「涇河鬼龍告陛下許救而反殺之，何也？」太宗道：「朕曾夜夢老龍求救，實是允他無事；不期他犯罪當刑，該我那人曹官魏徵處斬。朕宣魏徵在殿著棋，不知他一夢而斬。這是那人曹官出沒神機，又是那龍王犯罪當死，豈是朕之過也？」

十王聞言，伏禮道：「自那龍未生之前，南斗星死簿上已註定該遭殺於人曹之手，我等早已知之。但只是他在此折辯，定要陛下來此，三曹對案，是我等將他送入輪藏，轉生去了。今又有勞陛下降臨，望乞恕我催促之罪。」

言畢，命掌生死簿判官急取簿子來，看陛下陽壽天祿該有幾何。崔判官急轉司房，將天下萬國國王天祿總簿，先逐一檢閱。只見南贍部洲大唐太宗皇帝註定貞觀一十三年。崔判官喫

了一驚，急取濃墨大筆，將「一」字上添了「兩畫」，卻將簿子呈上。

十王從頭一看，見太宗名下注定三十三年，閻王驚問：「陛下登基多少年了？」太宗道：「朕即位，今一十三年了。」閻王道：「陛下寬心勿慮，還有二十年陽壽。此一來已是對案明白，請返本還陽。」

太宗聞言，躬身稱謝。十閻王差崔判官、朱太尉二人，送太宗還魂。太宗出森羅殿，又起手問十王道：「朕宮中老少安否如何？」十王道：「俱安，但恐御妹，壽似不永。」太宗又再拜啟謝：「朕回陽世，無物可酬謝，惟答瓜果而已。」十王喜曰：「我處頗有東瓜，西瓜，只少南瓜。」太宗道：「朕回去即送來，即送來。」從此遂相揖而別。

那太尉執一首引魂旛，在前引路；崔判官隨後保著太宗，逕出幽司。太宗舉目而看：不是舊路，問判官曰：「此路差矣？」判官道：「不差。陰司裏是這般，有去路，無來路。如今送陛下自『轉輪藏』出身：一則請陛下遊觀地府，一則教陛下轉托超生。」太宗只得隨他兩個，引路前來。

徑行數里，忽見一座高山，陰雲垂地，黑霧迷空。太宗道：

「崔先生，那廂是甚麼山？」判官道：「乃幽冥背陰山。」太宗驚懼道：「朕如何去得？」判官道：「陛下寬心，有臣等引領。」太宗戰戰兢兢，相隨二人，上得山巖，抬頭觀看，只見：

形多凹凸，勢更崎嶇。峻如蜀嶺，高似廬巖。非陽世之名山，實陰司之險地。荊棘叢叢藏鬼怪，石崖磷磷隱邪魔。耳畔不聞獸鳥噪，眼前惟見鬼妖行。明風颯颯，黑霧漫漫。陰風颯颯，是神兵口內哨來煙；黑霧漫漫，是鬼祟暗中噴出氣。一望高低無景色，相看左右盡猖亡。那裏山也有，峰也有，嶺也有，洞也有，澗也有，只是山不生草，峰不插天，嶺不行客，洞不納雲，澗不流水。岸前皆魍魎，嶺下盡神魔。洞中收野鬼，洞底隱邪魂。山前山後，牛頭馬面亂喧呼；半掩半藏，餓鬼窮魂時對泣。催命的判官，急急忙忙傳信票；追魂的太尉，吆吆喝喝趕公文。急腳子，旋風滾滾；勾司人，黑霧紛紛。

太宗全靠著那判官保護，過了陰山。前進。又歷了許多衙門，一處處俱是悲聲振耳，惡怪驚心。太宗又道：「此是何處？」判官道：「此是陰山背後『一十八層地獄』。」太宗道：「是那十八層？」

判官道：「你聽我說：吊筋獄、幽枉獄、火坑獄，寂寂寥寥，煩煩惱惱，盡皆是生前作下千般業，死後通來受罪名。酆

都獄、拔舌獄、剝皮獄，哭哭啼啼，淒淒慘慘，只因不忠不孝傷天理，佛口蛇心墮此門。磨捱獄、碓搗獄、車崩獄，皮開肉綻，抹嘴咨牙，乃是瞞心昧己不公道，巧語花言暗損人。寒冰獄、脫殼獄、抽腸獄，垢面蓬頭，愁眉皺眼，都是大斗小秤欺癡蠢，致使災屯累自身。油鍋獄、黑暗獄、刀山獄，戰戰兢兢，悲悲切切，皆因強暴欺良善，藏頭縮頸苦伶仃。血池獄、阿鼻獄、秤桿獄，脫皮露骨，折臂斷筋，也只為謀財害命，宰畜屠生，墮落千年難解釋，沉淪永世不翻身。一個個緊縛牢拴，繩纏索綁，差些赤髮鬼，黑臉鬼，長槍短劍；牛頭鬼，馬面鬼，鐵簡銅錘；只打得皺眉苦面血淋淋，叫地叫天無救應。正是人生卻莫把心欺，神鬼昭彰放過誰？善惡到頭終有報，只爭來早與來遲。」

太宗聽說，心中驚慘。進前又走不多時，見一夥鬼卒，各執幢幡，路旁跪下道：「橋樑使者來接。」判官喝令起去，上前引著太宗，從金橋而過。太宗又見那一邊有一座銀橋，橋上行幾個忠孝賢良之輩，公平正大之人，亦有幢幡接引；那壁廂又有一橋，寒風滾滾，血浪滔滔，號泣之聲不絕。

太宗問道：「那座橋是何名色？」判官道：「陛下，那叫做奈河橋。若到陽間，切須傳記。那橋下都是些：

奔流浩浩之水，險峻窄窄之路。儼如疋練搭長江，卻似火坑浮上界。陰氣逼人寒透骨，腥風撲鼻味鑽心。波翻浪滾，往來並沒渡人船；赤腳蓬頭，出入盡皆作業鬼。橋長數里，闊只三岔。高有百尺，深卻千重。上無扶手欄杆，下有搶人惡怪。枷扭纏身，打上奈河險路。你看那橋邊神將甚兇頑，河內孽魂真苦惱。丫杈樹上，掛的是青紅黃紫色絲衣；壁斗崖前，蹲的是毀罵公婆淫潑婦。銅蛇鐵狗任爭餐，永墮奈河無出路。」

詩曰：

時聞鬼哭與神號，血水渾波萬丈高。

無數牛頭並馬面，猙獰把守奈河橋。

正說間，那幾個橋樑使者早已回去了。太宗心又驚惶，點頭暗嘆，默默悲傷，相隨著判官、太尉，早過了奈河惡水，血盆苦界，前又到枉死城，只聽哄哄人嚷，分明說：「李世民來了！李世民來了！」

太宗聽叫，心驚膽戰。見一夥拖腰折臂，有足無頭的鬼魅，上前攔住，都叫道：「還我命來！還我命來！」慌得那太宗藏藏躲躲，只叫：「崔先生救我！崔先生救我！」判官道：「陛

下,那些人都是那六十四處煙塵,七十二處草寇,眾王子、眾頭目的鬼魂,盡是枉死的冤業,無收無管,不得超生,又無錢鈔盤纏,都是孤寒餓鬼。陛下得些錢鈔與他,我纔救得哩。」

太宗道:「寡人空身到此,卻那裏得有錢鈔?」判官道:「陛下,陽間有一人,金銀若干,在我這陰司裏寄放。陛下可出名立一約,小判可作保,且借他一庫,給散這些餓鬼,方得過去。」太宗問曰:「此人是誰?」判官道:「他是河南開封府人氏,姓相,名良。他有十三庫金銀在此。陛下若借用過他的,到陽間還他便了。」

太宗甚喜,情願出名借用,遂上了文書與判官,借他金銀一庫,著太尉盡行給散。判官復吩咐道:「這些金銀,汝等可均分用度,放你大唐爺爺過去。他的陽壽還早哩。我領了十王鈞語,送他還魂,教他到陽間做一個『水陸大會』,度汝等超生,再休生事。」眾鬼聞言,得了金銀,俱唯唯而退。判官令太尉搖動引魂幡,領太宗出離了枉死城中,奔上平陽大路,飄飄蕩蕩而走。

前進多時,卻來到「六道輪迴」之所,又見那騰雲的,身披霞帔;受籙的,腰掛金魚;僧尼道俗,走獸飛禽,魑魅魍魎,滔滔都奔走那輪迴之下,各進其道。唐王問曰:「此意何如?」

判官道：「陛下明心見性，是必記了，傳與陽間人知。這喚做『六道輪迴』：那行善的，升化仙道；盡忠的，超生貴道；行孝的，再生福道；公平的，還生人道；積德的，轉生富道；惡毒的，沉淪鬼道。」唐王聽說，點頭歎曰：「善哉真善哉！作善果無災！善心常切切，善道大開開。莫教興惡念，是必少刁乖。休言不報應，神鬼有安排。」

判官送唐王直至那「超生貴道門」，拜呼唐王道：「陛下呵，此間乃出頭之處，小判告回，著朱太尉再送一程。」唐王謝道：「有勞先生遠跋。」判官道：「陛下到陽間，千萬做個『水陸大會』，超度那無主的冤魂，切勿忘了。若是陰司裏無報怨之聲，陽世間方得享太平之慶。凡百不善之處，僅可一一改過。普諭世人為善，管教你後代綿長，江山永固。」

唐王一一准奏，辭了崔判官，隨著朱太尉，同入門來。那太尉見門裏有一匹海騮馬，鞍韉齊備，急請唐王上馬，太尉左右扶持。馬行如箭，早到了渭水河邊，只見那水面上有一對金色鯉魚在河裏翻波跳鬥。唐王見了心喜，兜馬貪看不捨。太尉道：「陛下，趲動些，趁早趕時辰進城去也。」那唐王只管貪看，不肯前行，被太尉攝著腳，高呼道：「還不走，等甚！」撲的一聲，望那渭河推下馬去，卻就脫了陰司，逕回陽世。

卻說那唐朝駕下有徐茂功、秦叔寶、胡敬德、段志賢、殷開山、程咬金、高士廉、虞世南、房玄齡、杜如晦、蕭禹、傅弈、張道源、張土衡、王珪等兩班文武，俱保著那東宮太子，與皇后、嬪妃、宮娥、侍長都在那白虎殿上舉哀。一壁廂議傳哀詔，要曉諭天下，欲扶太子登基。

　　時有魏徵在旁道：「列位且住，不可！不可！假若驚動州縣，恐生不測。且再按候一日，我主必還魂也。」下邊閃上許敬宗道：「魏丞相言之甚謬。自古云：『潑水難收，人逝不返。』你怎麼還說這等虛言，惑亂人心？是何道理！」魏徵道：「不瞞許先生說，下官自幼得授仙術，推算最明，管取陛下不死。」

　　正講處，只聽得棺中連聲大叫道：「淹殺我耶！淹殺我耶！」唬得個文官武將心慌，皇后嬪妃膽戰。一個個：

　　面如秋後黃桑葉，腰似春前嫩柳條。儲君腳軟，難扶喪杖盡哀儀；侍長魂飛，怎戴梁冠遵孝禮？嬪妃打跌，綵女歌斜。嬪妃打跌，卻如狂風吹倒敗芙蓉；綵女歌斜，好似驟雨沖歪嬌菡萏。眾臣驚懼，骨軟筋麻。戰戰兢兢，癡癡啞啞。把一座白虎殿，卻像斷梁橋；鬧喪台，就如倒塌寺。

此時眾宮人走得精光,那個敢近靈扶柩。多虧了正直的徐茂功,理烈的魏丞相,有膽量的秦瓊,忒猛撞的敬德,上前來扶著棺材,叫道:「陛下有甚麼放不下心處,說與我等,不要弄鬼,驚駭了眷族。」魏徵道:「不是弄鬼,此乃陛下還魂也。快取器械來!」打開棺蓋,果見太宗坐在裏面,還叫:「淹死我了!是誰救撈?」

　　茂功等上前扶起道:「陛下甦醒莫怕。臣等都在此護駕哩。」唐王方纔開眼道:「朕適纔好苦!躲過明司惡鬼難,又遭水面喪身災!」眾臣道:「陛下寬心勿懼,有甚水災來?」唐王道:「朕騎著馬,正行至渭水河邊,見雙頭魚戲,被朱太尉欺心,將朕推下馬來,跌落河中,幾乎淹死。」

　　魏徵道:「陛下鬼氣尚未解。」急著太醫院進安神定魄湯藥,又安排粥膳。連服一二次,方纔反本還原,知得人事。一計唐王死去,已三晝夜,復回陽間為君。

　　有詩為證:

　　萬古江山幾變更,歷來數代敗和成。

周奏漢晉多奇事，誰似唐王死復生？

當日天色已晚，眾臣請王歸寢，各各散訖。次早，脫卻孝衣，換了綵服，一個個紅袍烏帽，一個個紫綬金章，在那朝門外等候宣召。

卻說太宗自服了安神定魄之劑，連進了數次粥湯，被眾臣扶入寢室，一夜穩睡，保養精神，直至天明萬起，抖擻威儀。你看他怎生打扮：

戴一頂沖天冠，穿一領赭黃袍。繫一條藍田碧玉帶，踏一對創業無憂履。貌堂堂，賽過當朝；威烈烈，重興今日。好一個清平有道的大唐王，起死回生的李陛下！

唐王上金鑾寶殿，聚集兩班文武，山呼已畢，依品分班，只聽得傳旨道：「有事出班來奏，無事退朝。」那東廂閃過徐茂功、魏徵、王珪、杜如晦、房玄齡、袁天罡、李淳風、許敬宗等；西廂閃過殷開山、劉洪基、虞世南、段志賢、程咬金、秦叔寶、胡敬德、薛仁貴等；一齊上前，在白玉階前，俯伏啟奏道：「陛下前朝一夢，如何許久方覺？」

太宗道：「日前接得魏徵書，朕覺神魂出殿，只見羽林軍

請朕出獵。正行時，人馬無蹤，又見那先君父王與先兄弟爭嚷。正難解處，見一人烏帽皂袍，乃是判官崔玨，喝退先兄弟。朕將魏徵書傳遞與他。正看時，又見青衣者，執幢幡，引朕入內，到森羅殿上，與十代閻王敘坐。他說那涇河龍誣告我許救轉殺之事，是朕將前言陳具一遍。他說已三曹對過案了，急命取生死文簿，檢看我的陽壽。時有崔判官傳上簿子。閻王看了，道寡人有三十三年天祿，纔過得一十三年，還該我二十年陽壽，即著朱太尉、崔判官送朕回來。朕與十王作別，允了送他瓜果謝恩。自出了森羅殿，見那陰司裏，不忠不孝，非禮非義，作踐五穀，明欺暗騙，大斗小秤，姦盜詐偽，淫邪欺罔之徒，受那些磨燒舂剉之苦，煎熬吊剝之刑，有千千萬萬，看之不足。又過著枉死城中，有無數的冤魂，盡都是六十四處煙塵的草寇，七十二處叛賊的魂靈，擋住了朕之走路。幸虧崔判官作保，借得河南相老兒的金銀一庫，買轉鬼魂，方得前行。崔判官教朕回陽世，千萬作一場『水陸大會』，超度那無主的孤魂，將此言叮嚀分別。出了那『六道輪迴』之鄉，有朱太尉請朕上馬。飛也相似，行到渭水河邊，我看見那水面上有雙頭魚戲。正歡喜處，他將我攛著腳，推下水中，朕方得還魂也。」

眾臣聞此言，無不稱賀，遂此編行傳報，天下各府縣官員上表稱慶不題。

卻說太宗又傳旨赦天下罪人，又查獄中重犯。時有審官將刑部絞斬罪人，查有四百餘名呈上。太宗放赦回家，拜辭父母兄弟，託產與親戚子侄，明年今日赴曹，仍領應得之罪。眾犯謝恩而退。又出恤孤榜文，又查宮中老幼綵女三千人，出旨配軍。自此，內外俱善。

有詩為證：

大國唐王恩德洪，道過堯舜萬民豐。

死囚四百皆離獄，怨女三千放出宮。

天下多官稱上壽，朝中眾宰賀元龍。

善心一念天應佑，福蔭應傳十七宗。

太宗既放宮女，出死囚已畢；又出御制榜文，遍傳天下。榜曰：

乾坤浩大，日月照鑒分明；

宇宙寬洪，天地不容奸黨。

使心用術，果報只在今生；

善布淺求，獲福休言後世。

千般巧計，不如本分為人；

萬種強徒，怎似隨緣節儉？

心行慈善，何須努力看經？

意欲損人，空讀如來一藏！

自此時，蓋天下無一人不行善者。一壁廂又出招賢榜，招人進瓜果到陰司裏去；一壁廂將寶藏庫金銀一庫，差鄂國公胡敬德上河南開封府，訪相良還債。

榜張數日，有一赴命進瓜果的賢者，本是均州人，姓劉，名全，家有萬貫之資。只因妻李翠蓮在門首拔金釵齋僧，劉全罵了他幾句，說他不遵婦道，擅出閨門。李氏忍氣不過，自縊而死，撇下一雙兒女年幼，晝夜悲啼。劉全又不忍見，無奈，遂捨了性命，棄了家緣，撇了兒女，情願以死進瓜，將皇榜揭

了，來見唐王。王傳旨意，教他去金亭館裏，頭頂一對南瓜，袖帶黃錢，口噙藥物。

那劉全果服毒而死，一點靈魂，頂著瓜果，早到鬼門關上。把門的鬼使喝道：「你是甚人，敢來此處？」劉全道：「我奉大唐太宗皇帝欽差，特進瓜果與十代閻王受用的。」哪鬼使欣然接引。

劉全徑至森羅寶殿，見了閻王，將瓜果進上道：「奉唐王旨意，遠進瓜果，以謝十王寬宥之恩。」閻王大喜道：「好一個有信有德的太宗皇帝！」遂此收了瓜果，便問那進瓜的人姓名，那方人氏。劉全道：「小人是均州城民籍。姓劉，名全，因妻李氏縊死，撇下兒女，無人看管，小人情願捨家棄子，捐軀報國，特與我王進貢瓜果，謝眾大王厚恩。」

十王聞言，即命查勘劉全妻李氏。那鬼使速取來，在森羅殿下，與劉全夫妻相會。訴罷前言，回謝十王恩宥。那閻王卻檢生死簿看時，他夫妻們都有登仙之壽，急差鬼使送回。鬼使啟上道：「李翠蓮歸陰日久，屍首無存，魂將何附？」閻王道：「唐御妹李玉英，今該促死，你可借他屍首，教他還魂去也。」那鬼使領命，即領劉全夫妻二人，同出陰司而去。

畢竟不知夫妻二人如何還魂，且聽下回分解。

第十二回　唐王秉誠修大會　觀音顯聖化金蟬

　　卻說鬼使同劉全夫妻二人出了陰司，那陰風遶遶，逕到了長安大國，將劉全的魂靈，推入金亭館裏，將翠蓮的靈魂，帶進皇宮內院。只見那玉英公主，正在花陰下，徐步綠苔而行，被鬼使撲個滿懷，推倒在地，活捉了他魂，卻將翠蓮的魂靈，推入玉英身內。鬼使回轉陰司不題。

　　卻說宮院中的大小侍婢，見玉英跌死，急走金鑾殿，報與三宮皇后道：「公主娘娘跌死也！」皇后大驚，隨報太宗。太宗聞言，點頭嘆曰：「此事信有之也。朕曾問十代閻君：『老幼安乎？』他道：『俱安，但恐御妹壽促。』果中其言。」

　　合宮人都來悲切，盡到花陰下看時，只見那宮主微微有氣。唐王道：「莫哭！莫哭！休驚了他。」遂上前將御手扶起頭來，叫道：「御妹甦醒，甦醒。」那公主忽的翻身，叫：「丈夫慢行，等我一等！」太宗道：「御妹，是我等在此。」公主抬頭睜眼看道：「你是誰人，敢來扯我！」太宗道：「是你皇兄、皇嫂。」

公主道：「我那裏得個甚麼皇兄、皇嫂！我娘家姓李，我的乳名喚做李翠蓮，我丈夫姓劉，名全。兩口兒都是均州人氏。因為我三個月前，拔金釵，在門首齋僧，我丈夫怪我擅出內門，不遵婦道，罵了我幾句，是我氣塞胸堂，將白綾帶懸樑縊死。撇下一雙兒女，晝夜悲啼。今因我丈夫被唐王欽差赴陰司進瓜果，閻王憐憫，放我夫妻回來。他在前走。因我來遲，趕不上他，我絆了一跌。你等無禮！不知姓名，怎敢扯我？」

太宗聞言，與眾宮人道：「想是御妹跌昏了，胡說哩。」傳旨教太醫院進湯藥，將玉英扶入宮中。

唐王當殿，忽有當駕官奏道：「萬歲，今有進瓜果人劉全還魂，在朝門外等旨。」唐王大驚，急傳旨，將劉全召進，俯伏丹墀。太宗問道：「進瓜果之事何如？」劉全道：「臣頂瓜果，逕至鬼門關，引上森羅殿，見了那十代閻君，將瓜果奉上，備言我王慇懃致謝之意。閻君甚喜，多多拜上我王，道：『真是個有信有德的太宗皇帝！』」唐王道：「你在陰司見些甚麼來？」

劉全道：「臣不曾遠行，沒見甚的，只聞得閻王問臣鄉貫、姓名。臣將棄家捨子，因妻縊死，願來進瓜之事，說了一遍。他急差鬼使，引過我妻，就在森羅殿下相會；一壁廂又檢看死

生文簿，說我夫妻都有登仙之壽，便差鬼使送回。臣在前走，我妻後行，幸得還魂。但不知妻投何所。」

唐王驚問道：「那閻王可曾說你妻甚麼？」劉全道：「閻王不曾說甚麼，只聽得鬼使說：『李翠蓮歸陰日久，屍首無存。』閻王道；『唐御妹李玉英今該促死，教翠蓮即借玉英屍還魂去罷。』臣不知唐御妹是甚地方，家居何處，我還未曾得去尋哩。」

唐王聞奏，滿心歡喜，當對多官道：「朕別閻君，曾問宮中之事。他言老幼俱安，但恐御妹壽促。卻纔御妹玉英，花陰下跌死，朕急扶看，須臾甦醒，口叫：『丈夫慢行，等我一等！』朕只道是他跌昏了胡言。又問他詳細，他說的話，與劉全一般。」

魏徵奏道：「御妹偶爾壽促，少甦醒即說此話，此是劉全妻借屍還魂之事。此事也有。可請公主出來，看他有甚話說。」唐王道：「朕纔命太醫院去進藥，不知何如。」使教妃嬪入宮去請。

那公主在裏面亂嚷道：「我喫甚麼藥！這裏那是我家！我家是清涼瓦屋，不像這個害黃病的房子，花狸狐哨的門扇！放

我出去！放我出去！」正嚷處，只見四五個女官，兩三個太監，扶著他，直至殿上。唐王道：「你可認得你丈夫麼？」玉英道：「說那裏話，我兩個從小兒的結髮夫妻，與他生男育女，怎的不認得？」

唐王叫內官攙他下去。那公主下了寶殿，直至白玉階前，見了劉全，一把扯住，道：「丈夫，你往那裏去，就不等我一等！我跌了一跌，被那些沒道理的人圍住我嚷，這是怎的說！」那劉全聽他說的話是妻之言，觀其人非妻之面，不敢相認。

唐王道：「這正是山崩地裂有人見，捉生替死卻難逢！」好一個有道的君王：即將御妹的妝奩、衣物、首飾，盡賞賜了劉全，就如陪嫁一般；又賜與他永免差徭的御旨，著他帶領御妹回去。他夫妻兩個，便在階前謝了恩，歡歡喜喜還鄉。有詩為證：

人生人死是前緣，短短長長各有年。

劉全進瓜回陽世，借屍還魂李翠蓮。

他兩個辭了君王，逕來均州城裏，見舊家業兒女俱好，兩口兒宣揚善果不題。

卻說那尉遲公將金銀一庫，上河南開封府訪看相良。原來賣水為活，同妻張氏在門首販賣烏盆瓦器營生，但賺得些錢兒，只以盤纏為足，其多少齋僧佈施，賣金銀紙錠，記庫焚燒，故有此善果臻身。陽世間是一條好善的窮漢，那世裏卻是個積玉堆金的長者。尉遲公將金銀送上他們，唬得那相公、相婆魂飛魄散；又兼有本府官員，茅舍外車馬駢集，那老兩口子如癡如啞，跪在地下，只是磕頭禮拜。

　　尉遲公道：「老人家請起。我雖是個欽差官，卻齎著我王的金銀送來還你。」他戰兢兢的答道：「小的沒有甚麼金銀放債，如何敢受這不明之財？」

　　尉遲公道：「我也訪得你是個窮漢；只是你齋僧佈施，盡其所用，就買辦金銀紙錠，燒記陰司，陰司裏有你積下的錢鈔。是我太宗皇帝死去三日，還魂復生，曾在那冥司裏借了你一庫金銀，今此照數送還與你。你可一一收下，等我好去回旨。」

　　那相良兩口兒只是朝天禮拜，那裏敢受，道：「小的若受了這些金銀，就死得快了。雖然是燒紙記庫，此乃冥冥之事。況萬歲爺爺那世裏借了金銀，有何憑據？我決不敢受。」尉遲公道：「陛下說，借你的東西，有崔判官作保可證。你收下

罷。」相良道：「就死也是不敢受的。」

尉遲公見他苦苦推辭，只得具本差人啟奏。太宗見了本，知相良不受金銀，道：「此誠為善良長者！」即傳旨教胡敬德將金銀與他修理寺院，起蓋生祠，請僧作善，就當還他一般。

旨意到日，敬德望闕謝恩，宣旨，眾皆知之。遂將金銀買到城裏軍民無礙的地基一段，周圍有五十畝寬闊。在上興工，起蓋寺院，名「敕建相國寺」。左有相公相婆的生祠。鐫碑刻石，上寫著「尉遲公監造」。即今大相國寺是也。

工完回奏，太宗甚喜。卻又聚集多官，出榜招僧，修建「水陸大會」，超度冥府孤魂。榜行天下，著各處官員推選有道的高僧，上長安做會。那消個月之期，天下多僧俱到。唐王傳旨，著太史丞傅奕選舉高僧，修建佛事。傅奕聞旨，即上疏，止浮圖，以言無佛。表曰：

西域之法，無君臣父子，以三塗六道，蒙誘愚蠢；追既往之罪，窺將來之福；口誦梵言，以圖偷免。且生死壽夭，本諸自然；刑德福威，係之人主。今聞俗徒，矯托皆云由佛，自五帝、三王，未有佛法；君明臣忠，年祚長久。至漢明帝始立胡神，然惟西域桑門，自傳其教。實乃夷犯中國，不足為信。

太宗聞言,遂將此表擲付群臣議之。時有宰相蕭瑀,出班俯囟奏曰:「佛法興自屢朝,弘善遏惡,冥助國家,理無廢棄。佛,聖人也。非聖者無法,請真嚴刑。」

傅奕與蕭瑀論辨,言:「禮本於事親事君,而佛背親出家,以匹夫抗天子,以繼體悖所親;蕭瑀不生於空桑,乃遵無父之教,正所謂非孝者無親。」蕭瑀但合掌曰:「地獄之設,正為是人。」

太宗召太僕卿張道源,中書令張土衡,問:「佛事營福,其應何如?」二臣對曰:「佛在清淨仁恕,果正佛空。周武帝以三教分次:大慧禪師有贊幽遠,歷眾供養,而無不顯;五祖投胎,達摩現像。自古以來,皆云三教至尊,而不可毀,不可廢。伏乞陛下聖鑒明裁。」

太宗甚喜,道:「卿之言合理。再有所陳者,罪之。」遂著魏徵與蕭瑀、張道源,邀請諸佛,選舉一名有大德行者作壇主,設建道場。眾皆頓首謝恩而退。自此時出了法律:但有毀經謗佛者,斷其臂。

次日,三位朝臣,聚眾僧,在那山川壇裏,逐一從頭查選。

內中選得一名有德行的高僧。你道是誰人？

靈通本諱號金蟬，只為無心聽佛講。

轉托塵凡苦受磨，降生世俗遭羅網。

投胎落地就逢凶，未出之前臨惡黨。

父是海州陳狀元，外公總管當朝長。

出身命犯落江星，順水隨波逐浪決。

海島金山有大緣，遷安和尚將他養。

年方十八認親娘，特赴京都求外祖。

總管開山調大軍，洪州剿寇誅兇黨。

狀元光蕊脫天羅，子父相逢堪賀獎。

復謁當今受主恩，凌煙閣上賢名響。

恩富不受願為僧，洪福沙門將道訪。

小字江流古佛兒，法名喚做陳玄奘。

當日對眾舉出玄奘法師。這個人自幼為僧，出娘胎，就持齋受戒。他外公見是當朝一路總管段開山。他父親陳光蕊，中狀元，官拜文淵殿大學士。一心不愛榮華，只喜修持寂滅。查得他根源又好，德行又高，千經萬典，無所不通，佛號仙音，無般不會。

當時三位引至御前，揚塵舞蹈。拜罷，奏曰：「臣瑀等，蒙聖旨，選得高僧一名陳玄奘。」太宗聞其名，沉思良久道：「可是學士陳光蕊之兒玄奘否？」江流兒叩頭曰：「臣正是。」太宗喜道：「果然舉之不錯。誠為有德行有禪心的和尚。朕賜你左僧綱，右僧綱，天下大闡都僧綱之職。」

玄奘頓首謝恩，受了大闡官爵。又賜五綵織金袈裟一件，毗盧帽一頂。教他用心，再拜明僧，排次闍黎班首，書辦旨意，前赴化生寺，擇定吉日良時，開演經法。

玄奘再拜領旨而出，遂到化生寺裏，聚集多僧，打造禪榻，裝修功德，整理音樂。選得大小明僧共計一千二百名，分派上

中下三堂。諸所佛前,物件皆齊,頭頭有次。選到本年九月初三日,黃道良辰,開啟做七七四十九日「水陸大會」。即具表申奏,太宗及文武國戚皇親,俱至期赴會,拈香聽講。有詩為證。詩曰:

龍集貞觀正十三,王宣大眾把經談。

道場開演無量法,雲霧光乘大願龕。

御敕垂恩修上刹,金蟬脫殼化西涵。

普施善果超沉沒,秉教宣揚前後三。

貞觀十三年,歲次己巳,九月甲戌,初三日,癸卯良辰。陳玄大闡法師,聚集一千二百名高僧,都在長安城化生寺開演諸品妙經。那皇帝早朝已畢,帥文武多官,乘鳳輦龍車,出離金鑾寶殿,逕上寺來拈香。怎見那鑾駕?真個是:

一天瑞氣,萬道祥光。仁風輕淡蕩,化日麗非常。千官環佩分前後,五衛旌旗列兩旁。執金瓜,擎斧鉞,雙雙對對;絳紗燭,御爐香,靄靄堂堂。龍飛鳳舞,鶚薦鷹揚。聖明天子正,忠義大臣良。介福千年過舜禹,昇平萬代賽堯湯。又見那曲柄

傘，滾龍袍，輝光相射；玉連環，彩鳳扇，瑞靄飄揚。珠冠玉帶，紫綬金章。護駕軍千隊，扶輿將兩行。這皇帝沐浴虔誠尊敬佛，皈依善果喜拈香。

唐王大駕，早到寺前，吩咐住了音樂響器。下了車輦，引著多官，拜佛拈香。三匝已畢，抬頭觀看，果然好座道場！

但見：

幢旛飄舞，寶蓋飛輝。幢旛飄舞，凝空道道綵霞搖；寶蓋飛輝，映日翩翩紅電徹。世尊金象貌臻臻，羅漢玉容威烈烈。瓶插仙花，爐焚檀降。瓶插仙花，錦樹輝耀漫寶剎；爐焚檀降，香雲靄靄透清霄。時新果品砌朱盤，奇樣糖酥難綵案。高僧羅列誦真經，願拔孤魂離苦難。

太宗文武俱各拈香，拜了佛祖金身，參了羅漢。又見那大闡都綱陳玄奘法師引眾僧羅拜唐王。禮畢，分班各安禪位。法師獻上濟孤榜文與太宗看。榜曰：

至德渺茫，禪宗寂滅。清淨靈通，周流三界。千變萬化，統攝陰陽。體用真常，無窮極矣。觀彼孤魂，深宜哀愍。此奉太宗聖命：選集諸僧，參禪講法，大開方便門庭，廣運慈悲舟

楫，普濟苦海群生，脫免沉疴六趣。引歸真路，普玩鴻濛；動止無為，混成純素。仗此良因，邀賞清都絳闕；乘吾勝會，脫離地獄凡籠，早登極樂任逍遙，來往西方隨自在。

詩曰：

一爐永壽香，幾卷超生籙。

無邊妙法宣，無際天恩沐。

冤孽盡消除，孤魂皆出獄。

願保我邦家，清平萬年福。

太宗看了，滿心歡喜，對眾僧道：「汝等秉立丹衷，切休怠慢佛事。待後功成完備，各各福有所歸，朕當重賞，決不空勞。」那一千二百僧，一齊頓首稱謝。當日三齋已畢，唐王駕回。待七日正會，復請拈香。時天色將晚，各官俱退。怎見得好晚？你看那：

萬里長空淡落暉，歸鴉數點下棲遲。

滿城燈火人煙靜，正是禪僧入定時。

一宿晚景題過，次早，法師又昇坐，聚眾誦經不題。

卻說南海普陀山觀世音菩薩，自領了如來佛旨，在長安城訪察取經的善人，日久未逢真實有德行者。忽聞得太宗宣揚善果，選舉高僧，開建大會，又見得法師壇主，乃是江流兒和尚，正是極樂中降來的佛子，又是他原引送投胎的長老，菩薩十分歡喜，就將佛賜的寶貝，捧上長街，與木叉貨賣。

你道他是何寶貝？有一件錫襴異寶袈裟、九環錫杖。還有那金、緊、禁三個箍兒，密密藏收，以俟後用，只將袈裟、錫杖出賣。

長安城裏，有那選不中的愚僧，倒有幾貫村鈔。見菩薩變化個疥癩形容，身穿破衲，赤腳光頭，將袈裟棒定，艷艷生光，他上前問道：「那癩和尚，你的袈裟要賣多少價錢？」菩薩道：「袈裟價值五千兩，錫杖價值二千兩。」那愚僧笑道：「這兩個癩和尚是瘋子！是傻子！這兩件粗物，就賣得七千兩銀子，只是除非穿上身長生不老！就得成佛作祖，也值不得這許多！拿了去！賣不成！」

那菩薩更不爭吵,與木叉往前又走。行得多時,來到東華門前,正撞著宰相蕭瑀散朝而回,眾頭踏喝開街道。那菩薩公然不避,當街上拿著袈裟,徑迎著宰相。宰相勒馬觀看,看見袈裟艷艷生光,著手下人問那賣袈裟的要價幾何。

　　菩薩道:「袈裟要五千兩,錫杖要二千兩。」蕭瑀道:「有何好處,值這般高價?」菩薩道:「袈裟有好處,有不好處;有要錢處,有不要錢處。」

　　蕭瑀道:「何為好?何為不好?」菩薩道:「看了我袈裟,不入沉淪,不墮地獄,不遭惡毒之難,不遇虎狼之災,便是好處;若貪淫樂禍的愚僧,不齋不戒的和尚,毀經謗佛的凡夫,難見我袈裟之面,這便是不好處。」

　　又問道:「何為要錢不要錢?」菩薩道:「不遵佛法,不敬三寶,強買袈裟,錫杖,定要賣他七千兩,這便是要錢;若敬重三寶,見善隨喜,皈依我佛,承受得起,我將袈裟,錫杖,情願送他,與我結個善緣,這便是不要錢。」

　　蕭瑀聞言,倍添春色,知他是個好人,即便下馬,與菩薩以禮相見,口稱:「大法長老,恕我蕭瑀之罪。我大唐皇帝十分好善,滿朝的文武,無不奉行,即今起建『水陸大會』,這

袈裟正好與大都闡陳玄奘法師穿用。我和你入朝見駕去來。」

　　菩薩欣然從之，拽轉步，徑進東華門裏。黃門官轉奏，蒙旨宣至寶殿。見蕭瑀引著兩個疥癩僧人，立於階下，唐王問曰：「蕭瑀來奏何事？」蕭瑀俯伏階前道：「臣出了東華門前，偶遇二僧，乃賣袈裟與錫杖者。臣思法師玄奘可著此服，故領僧人啟見。」

　　太宗大喜，便問：「那袈裟價值幾何？」菩薩與木叉侍階下，更不行禮，因問袈裟之價，答道：「袈裟五千兩，錫杖二千兩、」太宗道：「那袈裟有何好處，就值許多？」

　　菩薩道：

「這袈裟，龍披一縷，免大鵬吞噬之災；鶴掛一絲，得超凡入聖之妙。但坐處，有萬神朝禮；凡舉動，有七佛隨身。

這袈裟是冰蠶造練抽絲，巧匠翻騰為線。仙娥織就，神女機成，方方簇幅繡花縫，片片相幫堆錦箔。玲瓏散碎鬥妝花，色亮飄光噴寶艷。穿上滿身紅霧遶，脫來一段綵雲飛。三天門外透元光，五嶽山前生寶氣。重重嵌就西番蓮，灼灼懸珠星斗象。四角上有夜明珠，攢頂間一顆祖母綠。雖無全照原本體，

也有生光八寶攢。

這袈裟，閑時折疊，遇聖纔穿。閑時折疊，千層包裹透虹霓；遇聖纔穿，驚動諸天神鬼怕。上邊有如意珠，摩尼珠，辟塵珠，定風珠；又有那紅瑪瑙，紫珊瑚，夜明珠，舍利子。偷月沁白，與日爭紅。條條仙氣盈空，朵朵祥光捧聖。條條仙氣盈空，照徹了天關；朵朵祥光捧聖，影遍了世界。照山川，驚虎豹；影海島，動魚龍。沿邊兩道銷金鎖，叩領連環白玉珠。

詩曰：

三寶巍巍道可尊，四生六道盡評論。

明心解養人天法，見性能傳智慧燈。

護體莊嚴金世界，身心清淨玉壺冰。

自從佛製袈裟後，萬劫誰能敢斷僧？」

唐王在那寶殿上聞言，十分歡喜，又問：「那和尚，九環杖，有甚好處？」菩薩道：「我這錫杖，是那：

銅鑲鐵造九連環，九節仙籐永駐顏。

入手厭看青骨瘦，下山輕帶白雲還。

摩河五祖游天闕，羅蔔尋娘破地關。

不染紅塵些子穢，喜伴神僧上玉山。」

　　唐王聞言，即命展開袈裟，從頭細看，果然是件好物，道：「大法長老，實不瞞你，朕今大開善教，廣種福田，見在那化生寺聚集多僧，敷演經法。內中有一個大有德行者，法名玄奘。朕買你這兩件寶物，賜他受用。你端的要價幾何？」菩薩聞言，與木叉合掌皈依，道聲佛號，躬身上啟道：「既有德行，貧僧情願送他，決不要錢。」說罷，抽身便走。

　　唐王急著蕭瑀扯住，欠身立於殿上，問曰：「你原說袈裟五千兩，錫杖二千兩，你見朕要買，就不要錢，敢是說朕心倚恃君位，強要你的物件？——更無此理。朕照你原價奉償，卻不可推避。」

　　菩薩起手道：「貧增有願在前，原說果有敬重三寶，見善隨喜，皈依我佛，不要錢，願送與他。今見陛下明德止善，敬

我佛門，況又高僧有德有行，宣揚大法，理當奉上，決不要錢。貧僧願留下此物告回。」

唐王見他這等懇懇，甚喜。隨命光祿寺，大排素宴酬謝。菩薩又堅辭不受，暢然而去，依舊望土地廟中，隱避不題。

卻說太宗設午朝，著魏徵齎旨，宣玄奘入朝。那法師正聚眾登壇，諷經誦偈，一聞有旨，隨下壇整衣，與魏徵同往見駕。太宗道：「求證善事，有勞法師，無物酬謝。早間蕭瑀迎著二僧，願送錦襴異寶袈裟一件，九環錫杖一條。今將召法師領去受用。」玄奘叩頭謝恩。太宗道：「法師如不棄，可穿上與朕看看。」

長老遂將袈裟抖開，披在身上，手持錫杖，侍立階前。君臣個個欣然。誠為如來佛子！你看他：

凜凜威顏多雅秀，佛衣可體如裁就。

暉光艷艷滿乾坤，結綵紛紛凝宇宙。

朗朗明珠上下排，層層金線穿前後。

兜羅四面錦沿邊，萬樣稀奇鋪綺繡。

八寶妝花縛鈕絲，金盃束領攀絨扣。

佛天大小列高低，星象尊卑分左右。

玄奘法師大有緣，現前此物堪承受。

渾如極樂活阿羅，賽過西方真覺秀。

錫杖叮噹鬥九環，毗盧帽映多豐厚。

誠為佛子不虛傳，勝似菩提無詐謬！

當時文武階前喝采，太宗喜之不勝。即著法師穿了袈裟，持了寶杖；又賜兩隊儀從，著多官進出朝門，教他上大街行道，往寺裏去，就如中狀元誇官的一般。這裏玄奘再拜謝恩，在那大街上，烈烈轟轟，搖搖擺擺。你看那長安城裏，行商坐賈，公子王孫，墨客文人，大男小女，無不爭看誇獎，俱道：「好個法師！真是個活羅漢下降，活菩薩臨凡！」

玄奘直至寺裏，僧人下榻來迎。一見他披此袈裟，執此錫

杖,都道是地藏王來了,各各歸依,侍於左右。玄奘上殿,炷香禮佛,又對眾感述聖恩。已畢,各歸禪座,又不覺紅輪西墜。正是那:

日落煙迷草樹,帝都鐘鼓初鳴。

叮叮三響斷人行,前後街前寂靜。

上剎輝煌燈火,孤村冷落無聲。

禪僧入定理殘經,正好鍊魔養性。

光陰撚指,卻當七日正會。玄奘又具表,請唐王拈香。此時善聲遍滿天下。太宗即排駕,率文武多官、后妃國戚,早赴寺裏。那一城人,無論大小尊卑,俱詣寺聽講。

當有菩薩與木叉道:「今日是水陸正會,以一七繼七七,可矣了。我和你雜在眾人叢中,一則看他那會何如,二則著金蟬子可有福穿我的寶貝,三則也聽他講的是那一門經法。」兩人隨投寺裏。正是:

有緣得遇舊相識,般若還歸本道場。

入到寺裏觀看，真個是天朝大國，果勝娑婆；賽過祇園舍衛，也不亞上剎招提。那一派仙音響喨，佛號諠譁，這菩薩直至多寶台邊，果然是明智金蟬之相。

詩曰：

萬象澄明絕點埃，大典玄奘坐高台。

超生孤魂暗中到，聽法高流市上來。

施物應機心路遠，出生隨意藏門開。

對著講出無量法，老幼人人放喜懷。

又詩曰：

因遊法界講堂中，逢見相知不俗同。

盡說目前千萬事，又談生劫許多功。

法雲密曳舒群岳，教網張羅滿太空。

檢點人生歸善念，紛紛天雨落花紅。

那法師在台上，念一會《受生度亡經》，談一會《安邦天寶篆》，又宣一會《勸修功卷》。這菩薩近前來，拍著寶台，厲聲高叫道：「那和尚，你只會談「小乘教法」，可會談『大乘』麼？」

玄奘聞言，心中大喜，翻身跳下台來，對菩薩起手道：「老師父，弟子失瞻多罪。見前的蓋眾僧人，都講的是「小乘教法」，卻不知『大乘教法』如何？」菩薩道：「你這小乘教法，度不得亡者超升，只可渾俗和光而已；我有大乘佛法三藏，能超亡者昇天，能度難人脫苦，能修無量壽身，能作無來無去。」

正講處，有那司香巡堂官急奏唐王道：「法師正講談妙法，被兩個疥癩遊僧，扯下來亂說胡話。」王令擒來，只見許多人將二僧推擁進後法堂。見了太宗，那僧人手也不起，拜也不拜，仰面道：「陛下問我何事？」

唐王卻認得他，道：「你是前日送袈裟的和尚？」菩薩道：「正是。」太宗道：「你既來此處聽講，只該喫些齋便了，為

何與我法師亂講，擾亂經堂，誤我佛事？」菩薩道：「你那法師講的是小乘教法，度不得亡者升天。我有大乘佛法三藏，可以度亡脫苦，壽身無壞。」

太宗正色喜問道：「你那大乘佛法，在於何處？」菩薩道：「在大西天天竺國大雷音寺，我佛如來處，能解百冤之結，能消無妄之災。」太宗道：「你可記得麼？」菩薩道：「我記得。』太宗大喜道：「教法師引去，請上台開講。」

那菩薩帶了木叉，飛上高台，遂踏祥雲，直至九霄，現出救苦原身，托了淨瓶楊柳。左邊是木叉惠岸，執著棍，抖擻精神。喜的個唐王朝天禮拜，眾文武跪地焚香。滿寺中僧尼道俗，士人工賈，無一人不拜禱，道：「好菩薩！好菩薩！」有詩為證，但見那：

瑞靄散繽紛，祥光護法身。九霄華漢裏，現出女真人。那菩薩，頭上戴一頂：金葉紐，翠花鋪，放金光，生銳氣的垂珠纓絡；身上穿一領：淡淡色，淺淺妝，盤金龍，飛彩鳳的結素藍袍；胸前掛一面：對月明，舞清風，雜寶珠，攢翠玉的砌香環珮；腰間繫一條：冰蠶絲，織金邊，登綵雲，促瑤海的錦繡絨裙；面前又領一個飛東洋，遊普世，感恩行孝，黃毛紅嘴白鸚哥；手內托著一個施恩濟世的寶瓶，瓶內插著一枝灑青霄，

撒大惡，掃開殘霧垂楊柳。玉環穿繡扣，金蓮足下深。三天許出入，這纔是救苦救難觀世音。

喜的個唐太宗，忘了江山，愛的那文武官，失卻朝禮。蓋眾多人，都念：「南無觀世音菩薩。」太宗即傳旨，教巧手丹青，描下菩薩真像。旨意一聲，選出個圖神寫聖遠見高明的吳道子。──此人即後圖功臣於凌煙閣者。──當時展開妙筆，圖寫真形。那菩薩祥雲漸遠，霎時間不見了金光，只見那半空中，滴溜溜落下一張簡帖，上有幾句頌子，寫得明白。

頌曰：

禮上大唐君，西方有妙文。程途十萬八千里，大乘進慇懃。此經回上國，能超鬼出群。若有肯去者，求正果金身。

太宗見了頌子，即命眾僧：「且收勝會，待我差人取得《大乘經》來，再秉丹誠，重修善果。」眾官無不遵依。當時在寺中問曰：「誰肯領朕旨意，上西天拜佛求經？」

問不了，旁邊閃過法師，帝前施禮道：「貧僧不才，願效犬馬之勞，與陛下求取真經，祈保我王江山永固。」唐王大喜，上前將御手扶起，道：「法師果能盡此忠賢，不怕程途遙遠，

跋涉山川，朕情願與你拜為兄弟。」玄奘頓首謝恩。

　　唐王果是十分賢德，就去那寺裏佛前，與玄奘拜了四拜，口稱「御弟聖僧」。玄奘感謝不盡道：「陛下，貧僧有何德何能，敢蒙天恩眷顧如此？我這一去，定要捐軀努力，直至西天；如不到西天，不得真經，即死也不敢回國，永墮沉淪地獄。」隨在佛前拈香，以此為誓。唐王甚喜，即命回鑾，待選良利日辰，發牒出行，遂此駕回各散。玄奘亦回洪福寺裏。

　　那本寺多僧與幾個徒弟，早聞取經之事，都來相見，因問：「發誓願上西天，實否？」玄奘道：「是實。」他徒弟道：「師父呵，嘗聞人言，西天路遠，更多虎豹妖魔；只怕有去無回，難保身命。」

　　玄奘道：「我已發了弘誓大願，不取真經，永墮沉淪地獄。大抵是受王恩寵，不得不盡忠以報國耳。我此去真是渺渺茫茫，吉兇難定。」又道：「徒弟們，我去之後，或三二年，或五七年，但看那山門裏松枝頭向東，我即回來，不然，斷不回矣。」眾徒將此言切切而記。

　　次早，太宗設朝，聚集文武，寫了取經文牒，用了通行寶印。有欽天監奏曰：「今日是人專吉星，堪宜出行遠路。」唐

王大喜。又見黃門官奏道：「御弟法師朝門外候旨。」隨即宣上寶殿，道：「御弟，今日是出行吉日。這是通關文牒。朕又有一個紫金缽盂，送你途中化齋而用。再選兩個長行的從者，又欽賜你馬一匹，送為遠行腳力。你可就此行程。」

玄奘大喜，即便謝了恩，領了物事，更無留滯之意。唐王排駕，與多官同送至關外，只見那洪福寺僧與諸徒將玄奘的冬夏衣服，俱送在關外相等。唐王見了，先教收拾行囊、馬匹，然後著官人執壺酌酒。

太宗舉爵，又問曰：「御弟雅號甚稱？」玄奘道：「貧僧出家人，未敢稱號。」太宗道：「當時菩薩說，西天有經三藏。御弟可指經取號，號作『三藏』，何如？」玄奘又謝恩，接了御酒，道：「陛下，酒乃僧家頭一戒，貧僧自為人，不會飲酒。」太宗道：「今日之行，比他事不同。此乃素酒，只飲此一杯，以盡朕奉餞之意。」

三藏不敢不受。接了酒，方待要飲，只見太宗低頭，將御指拾一撮塵土，彈入酒中。三藏不解其意。太宗笑道：「御弟呵，這一去，到西天，幾時可回？」三藏道：「只在三年，徑回上國。」太宗道：「日久年深，山遙路遠，御弟可進此酒；寧戀本鄉一捻土，莫愛他鄉萬兩金。」三藏方悟捻土之意，復

謝恩飲盡，辭謝而去。唐王駕回。

畢竟不知此去何如，且聽下回分解。

第十三回　陷虎穴金星解厄　雙叉嶺伯欽留僧

詩曰：

大有唐王降敕封，欽差玄奘問禪宗。

堅心磨琢尋龍穴，著意修持上鷲峰。

邊界遠遊多少國，雲山前度萬千重。

自今別駕投西去，秉教迦持悟大空。

卻說三藏自貞觀十三年九月望前三日，蒙唐王與多官送出長安關外。一二日馬不停蹄，早至法門寺。本寺住持上房長老，帶領眾僧有五百餘人，兩邊羅列，接至裏面，相見獻茶。茶罷進齋。齋後不覺天晚，正是那：

影動星河近，月明無點塵。

雁聲鳴遠漢，砧韻響西鄰。

歸鳥棲枯樹，禪僧講梵音。

蒲團一榻上，坐到夜將分。

眾僧們燈下議論佛門定旨，上西天取經的原由。有的說水遠山高，有的說路多虎豹，有的說峻嶺陡崖難度，有的說毒魔惡怪難降。三藏箝口不言，但以手指自心，點頭幾度。眾僧們莫解其意，合掌請問道：「法師指心點頭者，何也？」

三藏答曰：「心生，種種魔生；心滅，種種魔滅。我弟子曾在化生寺對佛說下洪誓大願，不由我不盡此心。這一去，定要到西天，見佛求經，使我們法輪回轉，願聖主皇圖永固。」眾僧聞得此言，人人稱羨，個個宣揚，都叫一聲「忠心赤膽大闡法師」，誇讚不盡，請師入榻安寐。

早又是竹敲殘月落，雞唱曉雲生。那眾僧起來，收拾茶水早齋。玄奘遂穿了袈裟，上正殿，佛前禮拜，道：「弟子陳玄奘，前往西天取經，但肉眼愚迷，不識活佛真形。今願立誓：路中逢廟燒香，遇佛拜佛，遇塔掃塔。但願我佛慈悲，早現丈六金身，賜真經，留傳東土。」祝罷，回方丈進齋。齋畢，那二從者整頓了鞍馬，促趲行程。

三藏出了山門，辭別眾僧。眾僧不忍分別，直送有十里之遙，噙淚而返，三藏遂直西前進。正是那季秋天氣，但見：

數村木落蘆花碎，幾樹楓楊紅葉墜。路途煙雨故人稀，黃菊麗，山骨細，水寒荷破人憔悴。白蘋紅蓼霜天雪，落霞孤鶩長空墜。依稀黯淡野雲飛，玄鳥去，賓鴻至，嘹嘹嚦嚦聲宵碎。

師徒們行了數日，到了鞏州城。早有鞏州合屬官吏人等，迎接入城中。安歇一夜，次早出城前去。一路飢餐渴飲，夜住曉行，兩三日，又至河州衛。此乃是大唐的山河邊界。早有鎮邊的總兵與本處僧道，聞得是欽差御弟法師，上西方見佛，無不恭敬；接至裏面供給了，著僧綱請往福原寺安歇。本寺僧人，一一參見，安排晚齋。齋畢，吩咐二從者飽喂馬匹，天不明就行。及雞方鳴，隨喚從者，卻又驚動寺僧，整治茶湯齋供。齋罷，出離邊界。

這長老心忙，太起早了。原來此時秋深時節，雞鳴得早，只好有四更天氣。一行三人，連馬四口，迎著清霜，看著明月，行有數十里遠近，見一山嶺，只得撥草尋路，說不盡崎嶇難走，又恐怕錯了路徑。正疑思之間，忽然失足，三人連馬都跌落坑坎之中。三藏心慌，從者膽戰。卻纔悚懼，又聞得裏面哮吼高

呼，叫：「拿將來！拿將來！」只見狂風滾滾，擁出五六十個妖邪，將三藏、從者揪了上去。

這法師戰戰兢兢的，偷眼觀看，上面坐的那魔王，十分兇惡，真個是：

雄威身凜凜，猛氣貌堂堂。

電目飛光艷，雷聲振四方。

鋸牙舒口外，鑿齒露腮旁。

錦繡圍身體，文斑裹脊梁。

鋼鬚稀見肉，鉤爪利如霜。

東海黃公懼，南山白額王。

唬得個三藏魂飛魄散，二從者骨軟筋麻。魔王喝令綁了，眾妖一齊將三人用繩索綁縛。正要安排吞食，只聽得外面諠譁，有人來報：「熊山君與特處士二位來也。」三藏聞言，抬頭觀看，前走的是一條黑漢，你道他是怎生模樣：

雄豪多膽量，輕健夯身軀。

涉水惟兇力，跑林逞怒威。

向來符吉夢，今獨露英姿。

綠樹能攀折，知寒善諭時。

准靈惟顯處，故此號山君。

又見那後邊來的是一條胖漢，你道怎生模樣：

嵯峨雙角冠，端肅聳肩背。

性服青衣穩，蹄步多遲滯。

宗名父作牯，原號母稱牸。

能為田者功，因名特處士。

這兩個搖搖擺擺，走入裏面，慌得那魔王奔出迎接。熊山

君道：「寅將軍，一向得意，可賀！可賀！」特處士道：「寅將軍丰姿勝常，真可喜！真可喜！」魔王道：「二公連日如何？」山君道：「惟守素耳。」處士道：「惟隨時耳。」三個敘罷，各坐談笑。

只見那從者綁得痛切悲啼，那黑漢道：「此三者何來？」魔王道：「自送上門來者。」處士笑云：「可能待客否？」魔王道：「奉承！奉承！」山君道：「不可盡用，食其二，留其一可也。」魔王領諾，即呼左右，將二從者剖腹剜心，剁碎其屍，將首級與心肝奉獻二客，將四肢自食，其餘骨肉，分給各妖。只聽得啕啗之聲，真似虎啖羊羔，霎時食盡。把一個長老，幾乎唬死。這纔是初出長安第一場苦難。

正愴慌之間，漸漸的東方發白，那二怪至天曉方散，俱道：「今日厚擾，容日竭誠奉酬。」方一擁而退。不一時，紅日高昇。三藏昏昏沉沉，也辨不得東西南北。正在那不得命處，忽然見一老叟，手持拄杖而來。走上前，用手一拂，繩索皆斷，對面吹了一口氣，三藏方甦，跪拜於地道：「多謝老公公！搭救貧僧性命！」

老叟答禮道：「你起來。你可曾疏失了甚麼東西？」三藏道：「貧僧的從人，已是被怪食了；只不知行李馬匹在於何

處?」老叟用杖指定道:「那廂不是一匹馬、兩個包袱?」三藏回頭看時,果是他的物件,並不曾失落,心纔略放下些。問老叟曰:「老公公,此處是甚所在?公公何由在此?」老叟道:「此是雙叉嶺,乃虎狼巢穴處。你為何墮此?」

三藏道:「貧僧雞鳴時,出河州衛界,不料起得早了,冒霜撥露,忽失落此地。見一魔王,兇頑太甚,將貧僧與二從者綁了。又見一條黑漢,稱是熊山君;一條胖漢,稱是特處士;走進來,稱那魔王是寅將軍。他三個把我二從者喫了,天光纔散。不想我是那裏有這大緣大分,感得老公公來此救我?」

老叟道:「處士者是個野牛精,山君者是個熊羆精,寅將軍者是個老虎精。左右妖邪,盡都是山精樹鬼,怪獸蒼狼。只因你的本性元明,所以喫不得你。你跟我來,引你上路。」三藏不勝感激,將包袱捎在馬上,牽著韁繩,相隨老叟逕出了坑坎之中,走上大路。卻將馬拴在道旁草頭上,轉身拜謝那公公,那公公遂化作一陣清風,跨一隻硃頂白鶴,騰空而去。只見風飄飄遺下一張簡帖,書上四句頌子,頌子云:

「吾乃西天太白星,特來搭救汝生靈。

前行自有神徒助,莫為艱難報怨經。」

三藏看了，對天禮拜道：「多謝金星，度脫此難。」拜畢，牽了馬匹，獨自個孤孤淒淒，往前苦進。這嶺上，真個是：

寒颯颯雨林風，響潺潺澗下水。

香馥馥野花開，密叢叢亂石磊。

鬧嚷嚷鹿與猿，一隊隊獐和麂。

喧雜雜鳥聲多，靜悄悄人事靡。

那長老，戰兢兢心不寧；這馬兒，力怯怯蹄難舉。三藏捨身拚命，上了那峻嶺之間。行經半日，更不見個人煙村舍。一則腹中饑了，二則路又不平，正在危急之際，只見前面有兩隻猛虎咆哮，後邊有幾條長蛇盤繞。左有毒蟲，右有怪獸。三藏孤身無策，只得放下身心，聽天所命。又無奈那馬腰軟蹄彎，即便跪下，伏倒在地，打又打不起，牽又牽不動。苦得個法師襯身無地，真個有萬分淒楚，已自分必死，莫可奈何。

卻說他雖有災迍，卻有救應。正在那不得命處，忽然見毒蟲奔走，妖獸飛逃；猛虎潛蹤，長蛇隱跡。三藏抬頭看時，只

見一人，手執鋼叉，腰懸弓箭，自那山坡前轉出，果然是一條好漢。你看他：

　　頭上戴一頂，艾葉花斑豹皮帽；身上穿一領，羊絨織錦臣羅衣；腰間束一條獅蠻帶；腳下躧一對麂皮靴。環眼圓睛如弔客，圈鬚亂擾似河奎。懸一囊毒藥弓矢，拿一桿點鋼大叉。雷聲震破山蟲膽，勇猛驚殘野雉魂。

　　三藏見他來得漸近，跪在路旁，合掌高叫道：「大王救命！大王救命！」那條漢到跟前，放下鋼叉，用手攙起道：「長老休怕。我不是歹人，我是這山中的獵戶，姓劉名伯欽，綽號鎮山太保。我纔自來，要尋兩隻山蟲食用，不期遇著你，多有沖撞。」三藏道：「貧僧是大唐駕下欽差往西天拜佛求經的和尚。適間來到此處，遇著些狼虎蛇蟲，四邊圍繞，不能前進。忽見太保來，眾獸皆走，救了貧僧性命，多謝！多謝！」

　　伯欽道：「我在這裏住人，專倚打些狼虎為生，捉些蛇蟲過活，故此眾獸怕我走了。你既是唐朝來的，與我都是鄉里。此間還是大唐的地界，我也是唐朝的百姓，我和你同食皇王的水土，誠然是一國之人。你休怕，跟我來，到我舍下歇馬，明朝我送你上路。」三藏聞言，滿心歡喜，謝了伯欽，牽馬隨行。

過了山坡，又聽得呼呼風響。伯欽道：「長老休走，坐在此間。風響處，是個山貓來了。等我拿他家去管待你。」三藏見說，又膽戰心驚，不敢舉步。那太保執了鋼叉，拽開步，迎將上去。只見一隻斑斕虎，對面撞見，他看見伯欽，急回頭就步。這太保霹靂一聲，咄道：「那業畜！那裏走！」那虎見趕得急，轉身掄爪撲來。這太保三股叉舉手迎敵，唬得個三藏軟癱在草地。這和尚自出娘肚皮，那曾見這樣兇險的勾當？太保與那虎在那山坡下，人虎相持，果是一場好鬥。但見：

怒氣紛紛，狂風滾滾。

怒氣紛紛，太保衝冠多膂力；

狂風滾滾，斑彪逞勢噴紅塵。

那一個張牙舞爪，這一個轉步回身。

三股叉擎天晃日，千花尾擾霧飛雲。

這一個當胸亂刺，那一個劈面來吞。

閃過的再生人道，撞著的定見閻君。

只聽得那斑彪哮吼，太保聲哏。

斑彪哮吼，振裂山川驚鳥獸；

太保聲哏，喝開天府現星辰。

那一個金睛怒出，這一個壯膽生嗔。

可愛鎮山劉太保，堪誇據地獸之君。

人虎貪生爭勝負，些兒有慢喪三魂。

　　他兩個鬥了有一個時辰，只見那虎爪慢腰鬆，被太保舉叉平胸刺倒。可憐呵，鋼叉尖穿透心肝，霎時間血流滿地。揪著耳朵，拖上路來。好男子！氣不連喘，面不改色，對三藏道：「造化！造化！這隻山貓，夠長老食用幾日。」三藏誇讚不盡，道：「太保真山神也！」伯欽道：「有何本事，敢勞過獎？這個是長老的洪福。去來！趕早兒剝了皮，煮些肉，管待你也。」

　　他一隻手執著叉，一隻手拖著虎，在前引路。三藏牽著馬，隨後而行，迤邐行過山坡，忽見一座山莊。那門前真個是：

参天古樹,漫路荒籐。萬壑風塵冷,千崖氣象奇。一徑野花香襲體,數竿幽竹綠依依。草門樓,籬笆院,堪描堪畫;石板橋,白土壁,真樂真稀。秋容蕭索,爽氣孤高。道旁黃葉落,嶺上白雲飄。疏林內山禽聒聒,莊門外細犬嘹嘹。

伯欽到了門首,將死虎擲下,叫:「小的們何在?」只見走出三四個家僮,都是怪形惡相之類,上前拖拖拉拉,把隻虎扛將進去。伯欽吩咐教:「趕早剝了皮,安排將來待客。」復回頭迎接三藏進內。彼此相見,三藏又拜謝伯欽厚恩憐憫救命。伯欽道:「同鄉之人,何勞致謝。」

坐定茶罷,有一老嫗,領著一個媳婦,對三藏進禮。伯欽道:「此是家母、山妻。」三藏道:「請令堂上坐,貧僧奉拜。」老嫗道:「長老遠客,各請自珍,不勞拜罷。」伯欽道:「母親呵,他是唐王駕下,差往西天見佛求經者。適間在嶺頭上遇著孩兒,孩兒念一國之人,請他來家歇馬,明日送他上路。」

老嫗聞言,十分歡喜道:「好!好!好!就是請他,不得這般,恰好明日你父親周忌,就浼長老做些好事,念卷經文,到後日送他去罷。」這劉伯欽,雖是一個殺虎手,鎮山的太保,

他卻有些孝順之心。聞得母言，就要安排香紙，留住三藏。

說話間，不覺的天色將晚。小的們排開桌凳，拿幾盤爛熟虎肉，熱騰騰的放在上面。伯欽請三藏權用，再另辦飯。三藏合掌當胸道：「善哉！貧僧不瞞太保說，自出娘胎，就做和尚，更不曉得喫葷。」

伯欽聞得此說，沉吟了半晌道：「長老，寒家歷代以來，不曉得喫素。就是有些竹筍，採些木耳，尋些乾菜，做些豆腐，也都是獐鹿虎豹的油煎，卻無甚素處。有兩眼鍋灶，也都是油膩透了，這等奈何？反是我請長老的不是。」

三藏道：「太保不必多心，請自受用。我貧僧就是三五日不喫飯，也可忍餓，只是不敢破了齋戒。」伯欽道：「倘或餓死，卻如之何？」三藏道：「感得太保天恩，搭救出虎狼叢裏，就是餓死，也強如喂虎。」

伯欽的母親聞說，叫道：「孩兒不要與長老閒講，我自有素物，可以管待。」伯欽道：「素物何來？」母親道：「你莫管我，我自有素的。」叫媳婦：將小鍋取下，著火燒了油膩，刷了又刷，洗了又洗，卻仍安在灶上。先燒半鍋滾水，別用；卻又將些山地榆葉子，著水煎作茶湯；然後將些黃粱粟米，煮

起飯來；又把些乾菜煮熟；盛了兩碗，拿出來舖在桌上。

老母對著三藏道：「長老請齋，這是老身與兒婦，親自動手整理的些極潔極淨的茶飯。」三藏下來謝了，方纔上坐。那伯欽另設一處，舖排些沒鹽沒醬的老虎肉、香獐肉、蟒蛇肉、狐狸肉、兔肉，點剁鹿肉乾巴，滿盤滿碗的，陪著三藏喫齋。

方坐下，心欲舉箸，只見三藏合掌誦經，唬得個伯欽不敢動著，急起身立在旁邊。三藏念不數句，卻教「請齋。」伯欽道：「你是個念短頭經的和尚？」三藏道：「此非是經，乃是一卷揭齋之咒。」伯欽道：「你們出家人，偏有許多計較，喫飯便也念誦念誦。」

喫了齋飯，收了盤碗，漸漸天晚，伯欽引著三藏出中宅，到後邊走走，穿過夾道，有一座草亭。推開門，入到裏面，只見那四壁上掛幾張強弓硬弩，插幾壺箭；過樑上搭兩塊血腥的虎皮；牆根頭插著許多槍刀叉棒；正中間設兩張坐器。伯欽請三藏坐坐。三藏見這般兇險腌臢，不敢久坐，遂出了草亭。

又往後再行，是一座大園子，卻看不盡那叢叢菊蕊堆黃，樹樹楓楊掛赤；又見呼的一聲，跑出十來隻肥鹿，一大陣黃獐，見了人，呢呢癡癡，更不恐懼。三藏道：「這獐鹿想是太保養

家了的？」伯欽道：「似你那長安城中人家，有錢的集財寶，有莊的集聚稻糧；似我們這打獵的，只得聚養些野獸，備天陰耳。」他兩個說話閑行，不覺黃昏，復轉前宅安歇。

次早，那合家老小都起來，就整素齋，管待長老，請開啟唸經。這長老淨了手，同太保家堂前拈了香，拜了家堂。三藏方敲響木魚，先念了淨口業的真言，又念了淨身心的神咒，然後開《度亡經》一卷。誦畢，伯欽又請寫薦亡疏一道，再開念《金剛經》、《觀音經》。一一朗音高誦。誦畢，喫了午齋，又念《法華經》、《彌陀經》。各誦幾卷，又念一卷《孔雀經》，及談苾蒭洗業的故事。早又天晚。獻過了種種香火，化了眾神紙馬，燒了薦亡文疏，佛事已畢，又各安寢。

卻說那伯欽的父親之靈，超薦得脫沉淪，鬼魂兒早來到東家宅內，托一夢與合宅長幼道：「我在陰司裏苦難難脫，日久不得超生。今幸得聖僧，念了經卷，消了我的罪業，閻王差人送我上中華富地，長者人家托生去了。你們可好生謝送長老，不要怠慢、不要怠慢。我去也。」這纔是：

萬法莊嚴端有意，薦亡離苦出沉淪。

那合家兒夢醒，又早太陽東上，伯欽的娘子道：「太保，

我今夜夢見公公來家,說他在陰司苦難難脫,日久不得超生。今幸得聖僧念了經卷,消了他的罪業,閻王差人送他上中華富地,長者人家托生去,教我們好生謝那長老,不得怠慢他。說罷,逕出門,徉徜去了。我們叫他不應,留他不住,醒來卻是一夢。」伯欽道:「我也是那等一夢,與你一般。我們起去對母親說去。」

他兩口子正欲去說,只見老母叫道:「伯欽孩兒,你來,我與你說話。」二人至前,老母坐在床上道:「兒呵,我今夜得了個喜夢,夢見你父親來家,說,多虧了長老超度,已消了罪業,上中華富地,長者家去托生。」夫妻們俱呵呵大笑道:「我與媳婦皆有此夢,正來告稟,不期母親呼喚,也是此夢。」遂叫一家大小起來,安排謝意,替他收拾馬匹,都至前拜謝道:「多謝長老超薦我亡父脫難超生,報答不盡!」

三藏道:「貧僧有何能處,敢勞致謝!」伯欽把三口兒的夢話,對三藏陳訴一遍,三藏也喜。早供給了素齋,又具白銀一兩為謝。三藏分文不受。一家兒又懇懇拜央,三藏畢竟分文未受。但道:「是你肯發慈悲送我一程,足感至愛。」伯欽與母妻無奈,急做了些粗麵燒餅乾糧,叫伯欽遠送。三藏歡喜收納。太保領了母命,又喚兩三個家僮,各帶捕獵的器械,同上大路,看不盡那山中野景,嶺上風光。行經半日,只見對面處,

有一座大山，真個是高接青霄，崔巍險峻。

三藏不一時，到了邊前。那太保登此山如行平地。正走到半山之中，伯欽回身，立於路下道：「長老，你自前進，我卻告回。」三藏聞言，滾鞍下馬道：「千萬敢勞太保再送一程！」伯欽道：「長老不知，此山喚做兩界山。東半邊屬我大唐所管，西半邊乃是韃靼的地界。那廂狼虎，不伏我降，我卻也不能過界，你自去罷。」三藏心驚，輪開手，牽衣執袂，滴淚難分。

正在那叮嚀拜別之際，只聽得山腳下叫喊如雷道：「我師父來也！我師父來也！」唬得個三藏癡呆，伯欽打掙。畢竟不知是甚人叫喊，且聽下回分解。

第十四回　心猿歸正　六賊無蹤

詩曰：

佛即心兮心即佛，心佛從來皆要物。

若知無物又無心，便是真如法身佛。

法身佛，沒模樣，一顆圓光涵萬象。

無體之體即真體，無相之相即實相。

非色非空非不空，不來不向不回向。

無異無同無有無，難捨難取難聽望。

內外靈光到處同，一佛國在一沙中。

一粒沙含大千界，一個身心萬法同。

知之須會無心訣，不染不滯為淨業。

善惡千端無所為，便是南無釋迦葉。

卻說那劉伯欽與唐三藏驚驚慌慌，又聞得叫聲「師父來也」。眾家僮道：「這叫的必是那山腳下石匣中老猿。」太保道：「是他！是他！」三藏問：「是甚麼老猿？」太保道：「這山舊名五行山，因我大唐王征西定國，改名兩界山。先年間曾聞得老人家說：『王莽篡漢之時，天降此山，下壓著一個神猴，不怕寒暑，不喫飲食，自有土神監押，教他饑餐鐵丸，渴飲銅汁。自昔到今，凍餓不死。』這叫必定是他。長老莫怕，我們下山去看來。」

三藏只得依從，牽馬下山。行不數里，只見那石匣之間，果有一猴，露著頭，伸著手，亂招手道：「師父，你怎麼此時纔來？來得好！來得好！救我出來，我保你上西天去也！」這長老近前細看，你道他是怎生模樣：

尖嘴縮腮，金睛火眼。頭上堆苔蘚，耳中生薛蘿。鬢邊少髮多青草，頷下無鬚有綠莎。眉間土，鼻凹泥，十分狼狽；指頭粗，手掌厚，塵垢餘多。還喜得眼睛轉動，喉舌聲和。語言雖利便，身體莫能挪。正是五百年前孫大聖，今朝難滿脫天羅。

這太保誠然膽大，走上前來，與他拔去了鬢邊草，頷下莎，問道：「你有甚麼說話？」那猴道：「我沒話說，教那個師父上來，我問他一問。」三藏道：「你問我甚麼？」那猴道：「你可是東土大王差往西天取經去的麼？」三藏道：「我正是，你問怎麼？」

　　那猴道：「我是五百年前大鬧天宮的齊天大聖；只因犯了誑上之罪，被佛祖壓於此處。前者有個觀音菩薩，領佛旨意，上東土尋取經人。我教他救我一救，他勸我再莫行兇，歸依佛法，盡慇懃保護取經人，往西方拜佛，功成後自有好處。故此晝夜提心，晨昏吊膽，只等師父來救我脫身。我願保你取經，與你做個徒弟。」

　　三藏聞言，滿心歡喜道：「你雖有此善心，又蒙菩薩教誨，願入沙門，只是我又沒斧鑿，如何救得你出？」那猴道：「不用斧鑿，你但肯救我，我自出來也。」三藏道：「我自救你，你怎得出來？」那猴道：「這山頂上有我佛如來的金字壓帖。你只上出去將帖兒揭起，我就出來了。」三藏依言，回頭央浼劉伯欽道：「太保呵，我與你上出走一遭。」伯欽道：「不知真假何如！」那猴高叫道：「是真！決不敢虛謬！」

伯欽只得呼喚家僮，牽了馬匹。他卻扶著三藏，復上高山，攀籐附葛，只行到那極巔之處，果然見金光萬道，瑞氣千條，有塊四方大石，石上貼著一封皮，卻是「唵、嘛、呢、叭、咪、吽」六個金字。

　　三藏近前跪下，朝石頭，看著金字，拜了幾拜，望西禱祝道：「弟子陳玄奘，特奉旨意求經，果有徒弟之分，揭得金字，救出神猴，同證靈山；若無徒弟之分，此輩是個兇頑怪物，哄賺弟子，不成吉慶，便揭不得起。」祝罷，又拜。拜畢，上前將六個金字，輕輕揭下。只聞得一陣香風，劈手把「壓帖兒」颳在空中，叫道：「吾乃監押大聖者。今日他的難滿，吾等回見如來，繳此封皮去也。」

　　嚇得個三藏與伯欽一行人，望空禮拜。徑下高山，又至石匣邊，對那猴道：「揭了壓帖矣，你出來麼。」那猴歡喜，叫道：「師父，你請走開些，我好出來，莫驚了你。」伯欽聽說，領著三藏，一行人向東即走。走了五七里遠近，又聽得那猴高叫道：「再走！再走！」三藏又行了許遠，下了山，只聞得一聲響亮，真個是地裂山崩，眾人盡皆悚懼。

　　只見那猴早到了三藏的馬前，赤淋淋跪下，道聲：「師父，我出來也！」對三藏拜了四拜，急起身，與伯欽唱個大喏道：

「有勞大哥送我師父，又承大哥替我臉上薅草。」謝畢，就去收拾行李，扣背馬匹。那馬見了他，腰軟蹄矬，戰兢兢的立站不住。蓋因那猴原是弼馬溫，在天上看養龍馬的，有些法則，故此凡馬見他害怕。

三藏見他意思，實有好心，真個像沙門中的人物，便叫：「徒弟呵，你姓甚麼？」猴王道：「我姓孫。」三藏道：「我與你起個法名，卻好呼喚。」猴王道：「不勞師父盛意，我原有個法名，叫做孫悟空。」三藏歡喜道：「也正合我們的宗派。你這個模樣，就像那小頭陀一般，我再與你起個混名，稱為行者，好麼？」悟空道：「好！好！好！」自此時又稱為孫行者。

那伯欽見孫行者一心收拾要行，卻轉身對三藏唱個喏道：「長老，你幸此間收得個好徒，甚喜！甚喜！此人果然去得。我卻告回。」三藏躬身作禮相謝道：「多有拖步，感激不勝。回府多多致意令堂老夫人，令荊夫人，貧僧在府多擾，容回時踵謝。」伯欽回禮，遂此兩下分別。

卻說那孫行者請三藏上馬，他在前邊，背著行李，赤條條，拐步而行。不多時，過了兩界山，忽然見一隻猛虎，咆哮剪尾而來，三藏在馬上驚心。行者在路旁歡喜道：「師父莫怕他，他是送衣服與我的。」放下行李，耳朵裏拔出一個針兒，迎著

風，晃一晃，原來是個碗來粗細一條鐵棒。他拿在手中，笑道：「這寶貝，五百餘年不曾用著他，今日拿出來挣件衣服兒穿穿。」

你看他拽開步，迎著猛虎，道聲「業畜！那裏去！」那只虎蹲著身，伏在塵埃，動也不敢動動。卻被他照頭一棒，就打的腦漿迸萬點桃紅，牙齒噴幾點玉塊，唬得那陳玄奘滾鞍落馬，咬指道聲：「天哪！天哪！劉太保前日打的斑斕虎，還與他鬥了半日；今日孫悟空不用爭持，把這虎一棒打得稀爛，正是『強中更有強中手』！」

行者拖將虎來道：「師父略坐一坐，等我脫下他的衣服來，穿了走路。」三藏道：「他那裏有甚衣服？」行者道：「師父莫管我，我自有處置。」好猴王，把毫毛拔下一根，吹口仙氣，叫「變！」變作一把牛耳尖刀，從那虎腹上挑開皮，往下一剝，剝下個囫圇皮來；剁去了爪甲，割下頭來，割個四四方方一塊虎皮，提起來，量了一量，道：「闊了些兒。一幅可作兩幅。」拿過刀來，又裁為兩幅。收起一幅，把一幅圍在腰間，路旁揪了一條葛籐，緊緊束定，遮了下體道：「師父，且去！且去！到了人家，借些針線，再縫不遲。」他把條鐵棒，捻一捻，依舊像個針兒，收在耳裏，背著行李，請師父上馬。

兩個前進，長老在馬上問道：「悟空，你纔打虎的鐵棒，如何不見？」行者笑道：「師父，你不曉得。我這棍，本是東洋大海龍宮裏得來的，喚做『天河鎮底神珍鐵』，又喚做『如意金箍棒』。當年大反天宮，甚是虧他。隨身變化，要大就大，要小就小。剛纔變做一個繡花針兒模樣，收在耳內矣。但用時，方可取出。」

　　三藏聞言暗喜。又問道：「方纔那只虎見了你，怎麼就不動動？讓你自在打他，何說？」悟空道：「不瞞師父說，莫道是隻虎，就是一條龍，見了我也不敢無禮。我老孫，頗有降龍伏虎的手段，翻江攪海的神通；見貌辨色，聆音察理；大之則量於宇宙，小之則攝於毫毛！變化無端，隱顯莫測。剝這個虎皮，何為稀罕？見到那疑難處，看展本事麼！」三藏聞得此言，愈加放懷無慮，策馬前行。

　　師徒兩個走著路，說著話，不覺得太陽西墜，但見：

　　焰焰斜輝返照，天涯海角歸雲。千出鳥雀噪聲頻，覓宿投林成陣。野獸雙雙對對，回窩族族群群。一勾新月破黃昏，萬點明星光暈。

　　行者道：「師父走動些，天色晚了。那壁廂樹木森森，想

必是人家莊院，我們趕早投宿去來。」三藏果策馬而行，逕奔人家，到了莊院前下馬。行者撇了行李，走上前，叫聲：「開門！開門！」那裏面有一老者，扶筇而出；忽喇的開了門，看見行者這般惡相，腰繫著一塊虎皮，好似個雷公模樣，唬得腳軟身麻，口出讒語道：「鬼來了！鬼來了！」

三藏近前攙住，叫道：「老施主，休怕。他是我貧僧的徒弟，不是鬼怪。」老者抬頭，見了三藏的面貌清奇，方纔立定。問道：「你是那寺裏來的和尚，帶這惡人上我門來？」三藏道：「我貧僧是唐朝來的，往西天拜佛求經。適路過此間，天晚，特造檀府借宿一宵，明早不犯天光就行。萬望方便一二。」老者道：「你雖是個唐人，那個惡的，卻非唐人。」

悟空厲聲高呼道：「你這個老兒全沒眼色！唐人是我師父，我是他徒弟！我也不是甚『糖人，蜜人』，我是齊天大聖。你們這裏人家，也有認得我的，我也曾見你來。」那老者道：「你在那裏見我？」悟空道：「你小時不曾在我面前扒柴？不曾在我臉上挑菜？」老者道：「這廝胡說！你在那裏住？我在那裏住？我來你面前扒柴、挑菜！」悟空道：「我兒子便胡說！你是認不得我了，我本是這兩界山石匣中的大聖。你再認認看。」

老者方纔省悟道：「你倒有些像他；但你是怎麼得出來的？」悟空將菩薩勸善、令我等待唐僧揭貼脫身之事，對那老者細說了一遍。老者卻纔下拜，將唐僧請到裏面，即喚老妻與兒女都來相見，具言前事，個個欣喜。又命看茶。茶罷，問悟空道：「大聖呵，你也有年紀了？」悟空道：「你今年幾歲了？」老者道：「我癡長一百三十歲了。」

行者道：「還是我重子重孫哩！我那生身的年紀，我不記得是幾時；但只在這山腳下，已五百餘年了。」老者道：「是有，是有。我曾記得祖公公說，此山乃從天降下，就壓了一個神猴。只到如今，你纔脫體。我那小時見你，是你頭上有草，臉上有泥，還不怕你；如今臉上無了泥，頭上無了草，卻像瘦了些，腰間又苫了一塊大虎皮，與鬼怪能差多少？」

一家兒聽得這般話說，都呵呵大笑。這老兒頗賢，即令安排齋飯。飯後，悟空道：「你家姓甚？」老者道：「舍下姓陳。」三藏聞言，即下來起手道：「老施主，與貧僧是華宗。」行者道：「師父，你是唐姓，怎的和他是華宗？」三藏道：「我俗家也姓陳，乃是唐朝海州弘農郡聚賢莊人氏。我的法名叫做陳玄奘。只因我大唐太宗皇帝賜我做御弟三藏，指唐為姓，故名唐僧也。」那老者見說同姓，又十分歡喜。

行者道：「老陳，左右打攪你家。我有五百多年不洗澡了，你可去燒些湯來，與我師徒們洗浴洗浴，一發臨行謝你。」那老兒即令燒湯拿盆，掌上燈火。師徒浴罷，坐在燈前，行者道：「老陳，還有一事累你，有針線借我用用。」那老兒道：「有，有，有。」即教媽媽取針線來，遞與行者。

行者又有眼色；見師父洗浴，脫下一件白布短小直裰未穿。他即扯過來披在身上，卻將那虎皮脫下，聯接一處，打一個馬面樣的摺子，圍在腰間，勒了籐條，走到師父面前道：「老孫今日這等打扮，比昨日如何？」三藏道：「好！好！好！這等樣，纔像個行者。」三藏道：「徒弟，你不嫌殘舊，那件直裰兒，你就穿了罷。」悟空唱個喏道：「承賜！承賜！」他又去尋些草料餵了馬。此時各各事畢，師徒與那老兒，亦各歸寢。

次早，悟空起來，請師父走路。三藏著衣，教行者收拾鋪蓋行李。正欲告辭，只見那老兒，早具臉湯，又具齋飯。齋罷，方纔起身。三藏上馬，行者引路。不覺饑餐渴飲，晚宿曉行，又值初冬時候，但見那：

霜凋紅葉千林瘦，嶺上幾株松柏秀。未開梅蕊散香幽，暖短晝，小春候。菊殘荷盡山茶茂，寒橋古樹爭枝鬥。曲澗涓涓泉水溜。淡雲欲雪滿天浮。朔風驟，牽衣袖，向晚寒威人怎受？

師徒們正走多時，忽見路旁唿哨一聲，闖出六個人來，各執長槍短劍，利刃強弓，大吒一聲道：「那和尚！那裏走！趕早留下馬匹，放下行李，饒你性命過去！」唬得那三藏魂飛魄散，跌下馬來，不能言語。行者用手扶起道：「師父放心，沒些兒事。這都是送衣服、送盤纏與我們的。」三藏道：「悟空，你想有些耳閉？他說教我們留馬匹、行李，你倒問他要甚麼衣服、盤纏？」行者道：「你管守著衣服、行李、馬匹，待老孫與他爭持一場，看是何如。」三藏道：「好手不敵雙拳，雙拳不如四手。他那裏六條大漢，你這般小小的一個人兒，怎麼敢與他爭持？」

　　行者的膽量原大，那容分說，走上前來，叉手當胸，對那六個人施禮道：「列位有甚麼緣故，阻我貧僧的去路？」那人道：「我等是剪徑的大王，行好心的山主。大名久播，你量不知。早早的留下東西，放你過去；若道半個『不』字，教你碎屍粉骨！」行者道：「我也是祖傳的大王，積年的山主，卻不曾聞得列位有甚大名。」

　　那人道：「你是不知，我說與你聽：一個喚做眼看喜，一個喚做耳聽怒，一個喚做鼻嗅愛，一個喚作舌嘗思，一個喚作意見慾，一個喚作身本憂。」悟空笑道：「原來是六個毛賊！

你卻不認得我這出家人是你的主人公，你倒來擋路。把那打劫的珍寶拿出來，我與你作七分兒均分，饒了你罷！」

那賊聞言，喜的喜，怒的怒，愛的愛，思的思，慾的慾，憂的憂。一齊上前亂嚷道：「這和尚無禮！你的東西全然沒有，轉來和我等要分東西！」他輪槍舞劍，一擁前來，照行者劈頭亂砍，乒乒乓乓，砍有七八十下。悟空停立中間，只當不知。那賊道：「好和尚！真個的頭硬！」行者笑道：「將就看得過罷了！你們也打得手困了，卻該老孫取出個針兒來耍耍。」那賊道：「這和尚是一個行針灸的郎中變的。我們又無病症，說甚麼動針的話！」

行者伸手去耳朵裏拔出一根繡花針兒，迎風一晃，卻是一條鐵棒，足有碗來粗細。拿在手中道：「不要走！也讓老孫打一棍兒試試手！」唬得這六個賊四散逃走，被他拽開步，團團趕上，一個個盡皆打死。剝了他的衣服，奪了他的盤纏，笑吟吟走將來道：「師父請行，那賊已被老孫剿了。」

三藏道：「你十分撞禍！他雖是剪徑的強徒，就是拿到官司，也不該死罪；你縱有手段，只可退他去便了，怎麼就都打死？這卻是無故傷人的性命，如何做得和尚？出家人，『掃地恐傷螻蟻命，愛惜飛蛾紗罩燈。』你怎麼不分皂白，一頓打死？

全無一點慈悲好善之心！早還是山野中無人查考；若到城市，倘有人一時沖撞了你，你也行兇，執著棍子，亂打傷人，我可做得白客，怎能脫身？」

悟空道：「師父，我若不打死他，他卻要打死你哩。」三藏道：「我這出家人，寧死決不敢行兇。我就死，也只是一身，你卻殺了他六人，如何理說？此事若告到官，就是你老子做官，也說不過去。」行者道：「不瞞師父說，我老孫五百年前，據花果山稱王為怪的時節，也不知打死多少人；假似你說這般話，我就做不到齊天大聖了。」三藏道：「只因你沒收沒管，暴橫人間，欺天誑上，纔受這五百年前之難。今既入了沙門，若是還像當時行兇，一味傷生，去不得西天，做不得和尚！忒惡！忒惡！」

原來這猴子一生受不得人氣。他見三藏只管緒緒叨叨，按不住心頭火發道：「你既是這等，說我做不得和尚，上不得西天，不必恁般絮咭惡我，我回去便了！」那三藏卻不曾答應，他就使一個性子，將身一縱，說一聲：「老孫去也！」

三藏急抬頭，早已不見，只聞得呼的一聲，回東而去。撇得那長老孤孤零零，點頭自歎，悲怨不已，道：「這廝！這等不受教誨！我但說他幾句，他怎麼就無形無影的逕回去了？罷！

罷！罷！也是我命裏不該招徒弟，進人口！如今欲尋他無處尋，欲叫他叫不應，去來！去來！」正是捨身拚命歸西去，莫倚旁人自主張。

那長老只得收拾行李，捎在馬上，也不騎馬，一隻手拄著錫杖，一隻手揪著韁繩，淒淒涼涼，往西前進。行不多時，只見山路前面，有一個年高的老母，捧一件錦衣，錦衣上有一頂花帽。三藏見他來得至近，慌忙牽馬，立於右側讓行。

那老母問道：「你是那裏來的長老，孤孤悽悽獨行於此？」三藏道：「弟子乃東土大唐奉聖旨往西天拜活佛求真經者。」老母道：「西方佛乃大雷音寺天竺國界，此去有十萬八千里路。你這等單人獨馬，又無個伴侶，又無個徒弟，你如何去得！」三藏道：「弟子日前收得一個徒弟，他性潑兇頑，是我說了他幾句，他不受教，遂渺然而去也。」

老母道：「我有這一領錦衣直裰，一頂嵌金花帽，原是我兒子用的。他只做了三日和尚，不幸命短身亡。我纔去他寺裏，哭了一場，辭了他師父，將這兩件衣帽拿來，做個憶念。長老啊，你既有徒弟，我把這衣帽送了你罷。」三藏道：「承老母盛賜，但只是我徒弟已走了，不敢領受。」老母道：「他那廂去了？」三藏道：「我聽得呼的一聲，他回東去了。」

老母道：「東邊不遠，就是我家，想必往我家去了。我那裏還有一篇咒兒，喚做《定心真言》，又名做《緊箍兒咒》。你可暗暗的念熟，牢記心頭，再莫洩漏一人知道。我去趕上他，叫他還來跟你，你卻將此衣帽與他穿戴。他若不服你使喚，你就默念此咒，他再不敢行兇，也再不敢去了。」

三藏聞言，低頭拜謝。那老母化一道金光，回東而去。三藏情知是觀音菩薩授此真言，急忙撮土焚香，望東懇懇禮拜。拜罷，收了衣帽，藏在包袱中間。卻坐於路旁，誦習那《定心真言》。來回念了幾遍，念得爛熟，牢記心胸不題。

卻說那悟空別了師父，一觔斗雲，逕轉東洋大海。按住雲頭，分開水道，逕至水晶宮前。早驚動龍王出來迎接。接至宮裏坐下，禮畢，龍王道：「近聞得大聖難滿，失賀！想必是重整仙山，復歸古洞矣。」悟空道：「我也有此心性，只是又做了和尚了。」龍王道：「做甚和尚？」行者道：「我虧了南海菩薩勸善，教我正果，隨東土唐僧，上西方拜佛，皈依沙門，又喚為行者了。」

龍王道：「這等真是可賀！可賀！這纔叫做改邪歸正，懲創善心。既如此，怎麼不西去，復東回何也？」行者笑道：

「那是唐僧不識人性。有幾個毛賊剪徑，是我將他打死，唐僧就絮絮叨叨，說了我若干的不是，你想老孫，可是受得悶氣的？是我撇了他，欲回本山，故此先來望你一望，求鍾茶喫。」龍王道：「承降！承降！」當時龍子、龍孫即捧香茶來獻。

茶畢，行者回頭一看，見後壁上掛著一幅「圯橋進履」的畫兒。行者道：「這是甚麼景緻？」龍王道：「大聖在先，此事在後，故你不認得。這叫做『圯橋三進履』。」行者道：「怎的是『三進履』？」

龍王道：「此仙乃是黃石公，此子乃是漢世張良。石公坐在圯橋上，忽然失履於橋下，遂喚張良取來。此子即忙取來，跪獻於前。如此三度，張良略無一毫倨傲怠慢之心，石公遂愛他勤謹，夜授天書，著他扶漢。後果然運籌帷幄之中，決勝千里之外。太平後，棄職歸山，從赤松子游，悟成仙道。大聖，你若不保唐僧，不盡勤勞，不受教誨，到底是個妖仙，休想得成正果。」

悟空聞言，沉吟半晌不語。龍王道：「大聖自當裁處，不可圖自在，誤了前程。」悟空道：「莫多話，老孫還去保他便了。」龍王欣喜道：「既如此，不敢久留，請大聖早發慈悲，莫要疏久了你師父。」

行者見他催促請行，急聳身，出離海藏，駕著雲，別了龍王。正走，卻遇著南海菩薩。菩薩道：「孫悟空，你怎麼不受教誨，不保唐僧，來此處何幹？」慌得個行者在雲端裏施禮道：「向蒙菩薩善言，果有唐朝僧到，揭了壓帖，救了我命，跟他做了徒弟。他卻怪我兇頑，我纔閃了他一閃，如今就去保他也。」菩薩道：「趕早去，莫錯過了念頭。」言畢，各回。

這行者，須臾間看見唐僧在路旁悶坐。他上前道：「師父！怎麼不走路？還在此做甚？」三藏抬頭道：「你往那裏去來？教我行又不敢行，動又不敢動，只管在此等你。」行者道：「我往東洋大海老龍王家討茶喫喫。」三藏道：「徒弟呵，出家人不要說謊。你離了我，沒多一個時辰，就說到龍王家喫茶？」行者笑道：「不瞞師父說，我會駕觔斗雲，一個觔斗，有十萬八千里路，故此得即去即來。」

三藏道：「我略略的言語重了些兒，你就怪我，使個性子丟了我去。像你這有本事的，討得茶喫；像我這去不得的，只管在此忍餓。你也過意不去呀！」行者道：「師父，你若餓了，我便去與你化些齋喫。」三藏道：「不用化齋。我那包袱裏，還有些乾糧，是劉太保母親送的，你去拿缽盂尋些水來，等我喫些兒走路罷。」

行者去解開包袱，在那包裹中間見有幾個粗麵燒餅，拿出來遞與師父。又見那光艷艷的一領錦布直裰，一頂嵌金花帽，行者道：「這衣帽是東土帶來的？」三藏就順口兒答應道：「是我小時穿戴的。這帽子若戴了，不用教經，就會唸經；這衣服若穿了，不用演禮，就會行禮。」行者道：「好師父，把與我穿戴了罷。」三藏道：「只怕長短不一，你若穿得，就穿了罷。」

　　行者遂脫下舊白布直裰，將錦布直裰穿上，也就是比量著身體裁的一般，把帽兒戴上。三藏見他戴上帽子，就不喫乾糧，卻默默的念那《緊箍咒》一遍。行者叫道：「頭痛！頭痛！」那師父不住的又念了幾遍，把個行者痛得打滾，抓破了嵌金的花帽。三藏又恐怕扯斷金箍，住了口不念。不念時，他就不痛了。伸手去頭上摸摸，似一條金線兒模樣，緊緊的勒在上面，取不下，揪不斷，已此生了根了。

　　他就耳裏取出針兒來，插入箍裏，往外亂捎。三藏又恐怕他捎斷了，口中又念起來，他依舊生痛，痛得豎蜻蜓，翻觔斗，耳紅面赤，眼脹身麻。那師父見他這等，又不忍不捨，復住了口，他的頭又不痛了。

行者道：「我這頭，原來是師父咒我的。」三藏道：「我念得是《緊箍經》，何曾咒你？」行者道：「你再唸唸看。」三藏真個又念，行者真個又痛，只教：「莫念！莫念！念動我就痛了！這是怎麼說？」三藏道：「你今番可聽我教誨了？」行者道：「聽教了！」——「你再可無禮了？」行者道：「不敢了！」

　　他口裏雖然答應，心上還懷不善，把那針兒晃一晃，碗來粗細，望唐僧就欲下手，慌得長老口中又念了兩三遍，這猴子跌倒在地，丟了鐵棒，不能舉手，只教：「師父！我曉得了！再莫念！再莫念！」三藏道：「你怎麼欺心，就敢打我？」行者道：「我不曾敢打。我問師父，你這法兒是誰教你的？」三藏道：「是適間一個老母傳授我的。」

　　行者大怒道：「不消講了！這個老母，坐定是那個觀世音！他怎麼那等害我！等我上南海打他去！」三藏道：「此法既是他授與我，他必然先曉得了。你若尋他，他念起來，你卻不是死了？」行者見說得有理，真個不敢動身，只得回心，跪下哀告道：「師父！這是他奈何我的法兒，教我隨你西去。我也不去惹他，你也莫當常言，只管念誦。我願保你，再無退悔之意了。」三藏道：「既如此，伏侍我上馬去也。」

那行者纔死心塌地，抖擻精神，束一束錦布直裰，扣背馬匹，收拾行李，奔西而進。畢竟這一去，後面又有甚話說，且聽下回分解。

第十五回　蛇盤山諸神暗佑　鷹愁澗意馬收韁

卻說行者伏侍唐僧西進，行經數日，正是那臘月寒天，朔風凜凜，滑凍凌凌，去的是些懸崖峭壁崎嶇路，疊嶺層巒險峻山。三藏在馬上，遙聞忽喇喇水聲聒耳，回頭叫：「悟空，是那裏水響？」行者道：「我記得此處叫做蛇盤山鷹愁澗，想必是澗裏水響。」說不了，馬到澗邊，三藏勒韁觀看，但見：

涓涓寒脈穿雲過，湛湛清波映日紅。

聲搖夜雨聞幽谷，彩發朝霞眩太空。

千仞浪飛噴碎玉，一泓水響吼清風。

流歸萬頃煙波去，鷗鷺相忘沒釣逢。

師徒兩個正然看處，只見那澗當中響一聲，鑽出一條龍來，推波掀浪，攛出崖山，就搶長老。慌得個行者丟了行李，把師父抱下馬來，回頭便走。那條龍就趕不上，把他的白馬連鞍轡一口吞下肚去，依然伏水潛蹤。行者把師父送在那高阜上坐了，

卻來牽馬挑擔，止存得一擔行李，不見了馬匹。他將行李擔送到師父面前道：「師父，那孽龍也不見蹤影，只是驚走我的馬了。」三藏道：「徒弟呵，卻怎生尋得馬著麼？」行者道：「放心，放心，等我去看來。」

他打個唿哨，跳在空中，火眼金睛，用手搭涼篷，四下裏觀看，更不見馬的蹤跡。按落雲頭，報道：「師父，我們的馬斷乎是那龍喫了，四下裏再看不見。」三藏道：「徒弟呀，那廝能有多大口，卻將那匹大馬連鞍轡都喫了？想是驚張溜韁，走在那山凹之中。你再仔細看看。」行者道：「你也不知我的本事。我這雙眼，白日裏常看一千里路的吉凶。像那千里之內，蜻蜓兒展翅，我也看見，何期那匹大馬，我就不見！」三藏道：「既是他喫了，我如何前進！可憐呵！這萬水千山，怎生走得！」說著話，淚如雨落。

行者見他哭將起來，他那裏忍得住暴燥，發聲喊道：「師父莫要這等膿包形麼！你坐著！坐著！等老孫去尋著那廝，教他還我馬匹便了。」三藏卻攙扯住道：「徒弟啊，你那裏去尋他？只怕他暗地裏攛將出來，卻不又連我都害了？那時節人馬兩亡，怎生是好！」行者聞得這話，越加嗔怒，就叫喊如雷道：「你忒不濟！不濟！又要馬騎，又不放我去，似這般看著行李，坐到老罷！」

哏哏的吆喝,正難息怒,只聽得空中有人言語,叫道:「孫大聖莫惱,唐御弟休哭。我等是觀音菩薩差來的一路神祇,特來暗中保取經者。」那長老聞言,慌忙禮拜。行者道:「你等是那幾個?可報名來,我好點卯。」眾神道:「我等是六丁六甲、五方揭諦、四值功曹、一十八位護教伽藍,各各輪流值日聽候。」行者道:「今日先從誰起?」眾揭諦道:「丁甲、功曹、伽藍輪次。我五方揭諦,惟金頭揭諦晝夜不離左右。」

　　行者道:「既如此,不當值者且退,留下六丁神將與日值功曹和眾揭諦保守著我師父。等老孫尋那澗中的孽龍,教他還我馬來。」眾神遵令。三藏纔放下心,坐在石崖之上,吩咐行者仔細,行者道:「只管寬心。」好猴王,束一束錦布直裰,撩起虎皮裙子,揝著金箍鐵棒,抖擻精神,逕臨澗壑,半雲半霧的,在那水面上,高叫道:「潑泥鰍,還我馬來!還我馬來!」

　　卻說那龍喫了三藏的白馬,伏在那澗底中間,潛靈養性。只聽得有人叫罵索馬,他按不住心中火發,急縱身躍浪翻波,跳將上來道:「是那個敢在這裏海口傷吾?」行者見了他,大吒一聲「休走!還我馬來!」輪著棍,劈頭就打。那條龍張牙舞爪來抓。他兩個在澗邊前這一場賭鬥,果是驍雄,但見那:

龍舒利爪，猴舉金箍。那個鬚垂白玉線，這個服幌赤金燈。那個鬚下明珠噴綵霧，這個手中鐵棒舞狂風。那個是迷爺娘的業子，這個是欺天將的妖精。他兩個都因有難遭磨折，今要成功各顯能。

　　來來往往，戰罷多時，盤旋良久，那條龍力軟筋麻，不能抵敵，打一個轉身，又攛於水內，深潛澗底，再不出頭。被猴王罵詈不絕，他也只推耳聾。

　　行者沒及奈何，只得回見三藏道：「師父，這個怪被老孫罵將出來，他與我賭鬥多時，怯戰而走，只躲在水中間，再不出來了。」三藏道：「不知端的可是他喫了我馬？」行者道：「你看你說的話！不是他喫了，他還肯出來招聲，與老孫犯對？」三藏道：「你前日打虎時，曾說有降龍伏虎的手段，今日如何便不能降他？」原來那猴子喫不得人急他，見三藏搶白了他這一句，他就發起神威道：「不要說！不要說！等我與他再見個上下！」

　　這猴王拽開步，跳到澗邊，使出那翻江攪海的神通，把一條鷹愁陡澗徹底澄清的水，攪得似那九曲黃河泛漲的波。那孽龍在於深澗中，坐臥寧，心中思想道：「這纔是福無雙降，禍

不單行。我纔脫了天條死難，不上一年，在此隨緣度日，又撞著這般個潑魔，他來害我！」你看他越思越惱，受不得屈氣，咬著牙，跳將出去，罵道：「你是那裏來的潑魔，這等欺我！」

　　行者道：「你莫管我那裏不那裏，你只還了馬，我就饒你性命！」那龍道：「你的馬是我吞下肚去，如何吐得出來！不還你，便待怎的！」行者道：「不還馬時看棍！只打殺你，償了我馬的性命便罷！」他兩個又在那山崖下苦鬥。鬥不數合，小龍委實難搪，將身一幌，變作一條水蛇兒，鑽入草科中去了。

　　猴王拿著棍，趕上前來，撥草尋蛇，那裏得些影響？急得他三尸神咋，七竅煙生，唸了一聲「唵」字咒語，即喚出當坊土地、本處山神，一齊來跪下道：「山神、土地來見。」行者道：「伸過孤拐來，各打五棍見面，與老孫散散心！」二神叩頭哀告道：「望大聖方便，容小神訴告。」行者道：「你說甚麼？」二神道：「大聖一向久困，小神不知幾時出來，所以不曾接得，萬望恕罪。」

　　行者道：「既如此，我且不打你。我問你：鷹愁澗裏，是那方來的怪龍？他怎麼搶了我師父的白馬喫了？」二神道：「大聖自來不曾有師父，原來是個不伏天不伏地混元上真，如何得有甚麼師父的馬來？」行者道：「你等是也不知。我只為

那誑上的勾當,整受了這五百年的苦難。今蒙觀音菩薩勸善,著唐朝駕下真僧救出我來,教我跟他做徒弟,往西天去拜佛求經。因路過此處,失了我師父的白馬。」

二神道:「原來是如此。這澗中自來無邪,只是深陡寬闊,水光徹底澄清,鴉鵲不敢飛過,因水清照見自己的形影,便認做同群之鳥,往往身擲於水內,故名「鷹愁陡澗」。只是向年間,觀音菩薩因為尋訪取經人去,救了一條玉龍,送他在此,教他等候那取經人,不許為非作歹,他只是饑了時,上岸來撲些鳥鵲喫,或是捉些獐鹿食用。不知他怎麼無知,今日衝撞了大聖。」

行者道:「先一次,他還與老孫侮手,盤旋了幾合;後一次,是老孫叫罵,他再不出。因此使了一個翻江攪海的法兒,攪混了他澗水,他就攛將上來,還要爭持。不知老孫的棍重,他遮架不住,就變做一條水蛇,鑽在草裏。我趕來尋他,卻無蹤跡。」土地道:「大聖不知。這條澗千萬個孔竅相通,故此這波瀾深遠。想是此間也有一孔,他鑽將下去。也不須大聖發怒,在此找尋;要擒此物,只消請將觀世音來,自然伏了。」

行者見說,喚山神、土地,同來見了三藏,具言前事。三藏道:「若要去請菩薩,幾時纔得回來?我貧僧饑寒怎忍!」

說不了，只聽得暗空中有金頭揭諦叫道：「大聖，你不須動身，小神去請菩薩來也。」行者大喜，道聲：「有累，有累！快行，快行！」那揭諦急縱雲頭，逕上南海。行者吩咐山神、土地守護師父，日值功曹去尋齋供，他又去澗邊巡遶不題。

卻說金頭揭諦一駕雲，早到了南海，按祥光，直至落伽山紫竹林中，托那金甲諸天與木叉惠岸轉達，得見菩薩。菩薩道：「汝來何幹？」揭諦道：「唐僧在蛇盤山鷹愁陡澗失了馬，急得孫大聖進退兩難。及問本處土神，說是菩薩送在那裏的孽龍吞了，那大聖著小神來告請菩薩降這孽龍，還他馬匹。」

菩薩聞言道：「這廝本是西海敖閏之子。他為縱火燒了殿上明珠，他父告他忤逆，天庭上犯了死罪，是我親見玉帝，討他下來，教他與唐僧做個腳力。他怎麼反喫了唐僧的馬？這等說，等我去來。」那菩薩降蓮台，徑離仙洞，與揭諦駕著祥光，過了南海而來。有詩為證，詩曰：

佛說蜜多三藏經，菩薩揚善滿長城。

摩訶妙語通天地，般若真言救鬼靈。

致使金蟬重脫殼，故令玄奘再修行。

只因路阻鷹愁澗，龍子歸真化馬形。

那菩薩與揭諦，不多時到了蛇盤山。卻在那半空裏留住祥雲，低頭觀看。只見孫行者正在澗邊叫罵。菩薩著揭諦喚他來。那揭諦按落雲頭，不經由三藏，直至澗邊，對行者道：「菩薩來也。」行者聞得，急縱雲跳到空中，對他大叫道：「你這個七佛之師，慈悲的教主！你怎麼生方法兒害我！」菩薩道：「我把你這個大膽的馬流，村愚的赤尻！我倒再三盡意，度得個取經人來，叮嚀教他救你性命，你怎麼不來謝我活命之恩，反來與我嚷鬧？」

行者道：「你弄得我好哩！你既放我出來，讓我逍遙自在耍子便了；你前日在海上迎著我，傷了我幾句，教我來盡心竭力，伏侍唐僧便罷了；你怎麼送他一頂花帽，哄我戴在頭上受苦？把這個箍子長在老孫頭上，又教他念一卷甚麼『緊箍兒咒』，著那老和尚念了又念，教我這頭上疼了又疼，這不是你害我也？」

菩薩笑道：「你這猴子！你不遵教令，不受正果，若不如此拘係你，你又誑上欺天，知甚好歹！再似從前撞出禍來，有誰收管？──須是得這個魔頭，你纔肯入我瑜伽之門路哩！」

行者道：「這樁事，作做是我的魔頭罷；你怎麼又把那有罪的孽龍，送在此處成精，教他喫了我師父的馬匹？此又是縱放歹人為惡，太不善也！」

　　菩薩道：「那條龍，是我親奏玉帝，討他在此，專為求經人做個腳力。你想那東土來的凡馬，怎歷得這萬水千山？怎到得那靈山佛地？須是得這個龍馬，方纔去得。」行者道：「像他這般懼怕老孫，潛躲不出，如之奈何？」菩薩叫揭諦道：「你去澗邊叫一聲『敖閏龍王玉龍三太子，你出來，有南海菩薩在此。』他就出來了。」

　　那揭諦果去澗邊叫了兩遍。那小龍翻波跳浪，跳出水來，變作一個人像，踏了雲頭，到空中對菩薩禮拜道：「向蒙菩薩解脫活命之恩，在此久等，更不聞取經人的音信。」菩薩指著行者道：「這不是取經人的大徒弟？」小龍見了道：「菩薩，這是我的對頭。我昨日腹中饑餒，果然喫了他的馬匹。他倚著有些力量，將我鬥得力怯而回，又罵得我閉門不敢出來，他更不曾提著一個「取經」的字樣。」

　　行者道：「你又不曾問我姓甚名誰，我怎麼就說？」小龍道：「我不曾問你是那裏來的潑魔？你嚷道：『管甚麼那裏不那裏，只還我馬來！』何曾說出半個「唐」字！」菩薩道：

「那猴頭，專倚自強，那肯稱讚別人？今番前去，還有歸順的哩，若問時，先提起「取經」的字來，卻也不用勞心，自然拱伏。」

行者歡喜領教。菩薩上前，把那小龍的項下明珠摘了，將楊柳枝蘸出甘露，往他身上拂了一拂，吹口仙氣，喝聲叫「變！」那龍即變做他原來的馬匹毛片。又將言語吩咐道：「你須用心了還業障，功成後，超越凡龍，還你個金身正果。」那小龍口銜著橫骨，心心領諾。

菩薩教悟空領他去見三藏，「我回海上去也。」行者扯住菩薩不放道：「我不去了！我不去了！西方路這等崎嶇，保這個凡僧，幾時得到？似這等多磨多折，老孫的性命也難全，如何成得甚麼功果！我不去了！我不去了！」菩薩道：「你當年未成人道，且肯盡心修悟；你今日脫了天災，怎麼倒生懶惰？我門中以寂滅成真，須是要信心正果。假若到了那傷身苦磨之處，我許你叫天天應，叫地地靈。十分再到那難脫之際，我也親來救你。你過來，我再贈你一般本事。」

菩薩將楊柳葉兒摘下三個，放在行者的腦後，喝聲「變」！即變做三根救命的毫毛，教他：「若到那無濟無主的時節，可以隨機應變，救得你急苦之災。」行者聞了這許多好言，纔謝

了大慈大悲的菩薩。那菩薩香風繞繞，彩霧飄飄，徑轉普陀而去。

這行者纔按落雲頭，揪著那龍馬的頂鬃，來見三藏道：「師父，馬有了也。」三藏一見大喜道：「徒弟，這馬怎麼比前反肥盛了些？在何處尋著的？」行者道：「師父，你還做夢哩！卻纔是金頭揭諦請了菩薩來，把那澗裏龍化作我們的白馬。其毛片相同，只是少了鞍轡，著老孫揪將來也。」三藏大驚道：「菩薩何在？待我去拜謝他。」行者道：「菩薩此時已到南海，不耐煩矣。」三藏就撮土焚香，望南禮拜。拜罷，起身即與行者收拾前進。

行者喝退了山神、土地，吩咐了揭諦、功曹，卻請師父上馬。三藏道：「那無鞍轡的馬，怎生騎得？且待尋船渡過澗去，再作區處。」行者道：「這個師父好不知時務！這個曠野山中，船從何來？這匹馬，他在此久住，必知水勢，就騎著他做個船兒過去罷。」三藏無奈，只得依言，跨了划馬。

行者挑著行囊，到了澗邊。只見那上流頭，有一個漁翁，撐著一個枯木的筏子，順流而下。行者見了，用手招呼道：「那老漁，你來，你來。我是東土取經去的，我師父到此難過，你來渡他一渡。」漁翁聞言，即忙撐攏。行者請師父下了馬，

扶持左右。三藏上了筏子，揪上馬匹，安了行李。那老漁撐開筏子，如風似箭，不覺的過了鷹愁陡澗，上了西岸。

　　三藏教行者解開包袱，取出大唐的幾文錢鈔，送與老漁。老漁把筏子一篙撐開道：「不要錢，不要錢。」向中流渺渺茫茫而去。三藏甚不過意，只管合掌稱謝。行者道：「師父休致意了。你不認得他？他是此澗裏的水神。不曾來接得我老孫，老孫還要打他哩。只如今免打就勾了他的，怎敢要錢！」那師父也似信不信，只得又跨著划馬，隨著行者，逕投大路，奔西而去。這正是：

　　廣大真如登彼岸，誠心了性上靈山。

　　同師前進，不覺的紅日沉西，天光漸晚，但見：

　　淡雲撩亂，山月昏蒙。滿天霜色生寒，四面風聲透體。孤鳥去時蒼渚闊，落霞明處遠山低。疏林千樹吼，空嶺獨猿啼。長途不見行人跡，萬里歸舟入夜時。

　　三藏在馬上遙觀，忽見路旁一座莊院。三藏道：「悟空，前面人家，可以借宿，明早再行。」行者抬頭看見道：「師父，不是人家莊院。」三藏道：「如何不是？」行者道：「人家莊

院，卻沒飛魚穩獸之脊，這斷是個廟宇庵院。」

師徒們說著話，早已到了門首。三藏下了馬，只見那門上有三個大字，乃「里社祠」，遂入門裏。那裏邊有一個老者：頂掛著數珠兒，合掌來迎，叫聲：「師父請坐。」三藏慌忙答禮，上殿去參拜了聖像。那老者即呼童子獻茶。茶罷，三藏問老者道：「此廟何為『里社』？」

老者道：「敝處乃西番哈咇國界。這廟後有一莊人家，共發虔心，立此廟宇。里者，乃一鄉里地；社者，乃一社上神。每遇春耕、夏耘、秋收、冬藏之日，各辦三牲花果，來此祭社，以保四時清吉，五穀豐登，六畜茂盛故也。」三藏聞言，點頭誇讚：「正是『離家三里遠，別是一鄉風。』我那裏人家，更無此善。」

老者卻問：「師父仙鄉是何處？」三藏道：「貧僧是東土大唐國，奉旨意，上西天拜佛求經的。路過寶坊，天色將晚，特投聖祠，告宿一宵，天光即行。」那老者十分歡喜，道了幾聲「失迎」，又叫童子辦飯。三藏喫畢謝了。

行者的眼乖，見他房簷下，有一條搭衣的繩子，走將去，一把扯斷，將馬腳繫住。那老者笑道：「這馬是那裏偷來的？」

行者怒道：「你那老頭子，說話不知高低！我們是拜佛的聖僧，又會偷馬？」老兒笑道：「不是偷的，如何沒有鞍轡韁繩，卻來扯斷我曬衣的索子？」

　　三藏陪禮道：「這個頑皮，只是性燥。你要拴馬，好生問老人家討條繩子，如何就扯斷他的衣索？——老先，休怪，休怪。我這馬，實不瞞你說，不是偷的：昨日東來，至鷹愁陡澗，原有騎的一匹白馬，鞍轡俱全。不期那澗裏有條孽龍，在彼成精，他把我的馬，連鞍轡一口吞之。幸虧我徒弟有些本事，又感得觀音菩薩來澗邊擒住那龍，教他就變做我原騎的白馬，毛片俱同，馱我上西天拜佛。今此過澗，未經一日，卻到了老先的聖祠，還不曾置得鞍轡哩。」

　　那老者道：「師父休怪，我老漢作笑耍子，誰知你高徒認真。我小時也有幾個村錢，也好騎匹駿馬，只因累歲迍邅，遭喪失火，到此沒了下梢，故充為廟祝，侍奉香火。幸虧這後莊施主家募化度日。我那裏倒還有一副鞍轡，是我平日心愛之物，就是這等貧窮，也不曾捨得賣了。纔聽老師父之言，菩薩尚且救護神龍，教他化馬馱你，我老漢卻不能少有周濟，明日將那鞍轡取來，願送老師父，扣背前去，乞為笑納。」三藏聞言，稱謝不盡。早又見童子拿出晚齋。齋罷，掌上燈，安了鋪，各各寢歇。

至次早,行者起來道:「師父,那廟祝老兒,昨晚許我們鞍轡,問他要,不要饒他。」說未了,只見那老兒,果擎著一副鞍轡、襯屜韁籠之類,凡馬上一切用的,無不全備,放在廊下道:「師父,鞍轡奉上。」三藏見了,歡喜領受,教行者拿了,背上馬看,可相稱否。行者走上前,一件件的取起看了,果然是些好物。有詩為證,詩曰:

雕鞍彩晃束銀星,寶凳光飛金線明。

襯屜幾層絨苫疊,牽韁三股紫絲繩。

轡頭皮剖團花粲,雲扇描金舞獸形。

環嚼叩成磨煉鐵,兩垂蘸水結毛纓。

行者心中暗喜,將鞍轡背在馬上,就似量著做的一般。三藏拜謝那老,那老慌忙攙起道:「惶恐!惶恐!何勞致謝?」那老者也不再留,請三藏上馬。那長老出得門來,攀鞍上馬。行者擔著行李。那老兒復袖中取出一條鞭兒來,卻是皮丁兒寸剖的香籐柄子,虎筋絲穿結的梢兒,在路旁拱手奉上道:「聖僧,我還有一條挽手兒,一發送了你罷。」那三藏在馬上接了

道：「多承佈施！多承佈施！」

　　正打問訊，卻早不見了那老兒，及回看那裏社祠，是一片光地。只聽得半空中有人言語道：「聖僧，多簡慢你。我是落伽山山神土地，蒙菩薩差送鞍轡與汝等的。汝等可努力西行，卻莫一時怠慢。」慌得個三藏滾鞍下馬，望空禮拜道：「弟子肉眼凡胎，不識尊神尊面，望乞恕罪。煩轉達菩薩，深蒙恩佑。」

　　你看他只管朝天磕頭，也不計其數，路旁邊活活的笑倒個孫大聖，孜孜的喜壞個美猴王，上前來扯住唐僧道：「師父，你起來罷，他已去得遠了，聽不見你禱祝，看不見你磕頭。只管拜怎的？」長老道：「徒弟呀，我這等磕頭，你也就不拜他一拜，且立在旁邊，只管哂笑，是何道理？」

　　行者道：「你那裏知道，像他這個藏頭露尾的，本該打他一頓，只為看菩薩面上，饒他打盡毂了，他還敢受我老孫之拜？老孫自小兒做好漢，不曉得拜人，就是見了玉皇大帝、太上老君，我也只是唱個喏便罷了。」三藏道：「不當人子！莫說這空頭話！快起來，莫誤了走路。」那師父纔起來收拾投西而去。

　　此去行有兩個月太平之路，相遇的都是些羅羅、回回，狼

蟲虎豹。光陰迅速,又值早春時候,但見山林錦翠色,草木發青芽;梅英落盡,柳眼初開。師徒們行玩春光,又見太陽西墜。三藏勒馬遙觀,山凹裏,有樓台影影,殿閣沉沉。三藏道:「悟空,你看那裏是甚麼去處?」行者抬頭看了道:「不是殿宇,定是寺院。我們趕起些,那裏借宿去。」三藏欣然從之,放開龍馬,逕奔前來。畢竟不知此去是甚麼去處,且聽下回分解。

第十六回　觀音院僧謀寶貝　黑風山怪竊袈裟

卻說他師徒兩個，策馬前來，直至山門首觀看，果然是一座寺院。但見那：

層層殿閣，選迭廊房，三山門外，巍巍萬道彩雲遮；五福堂前，艷艷千條紅霧遶。兩路松篁，一林檜柏。兩路松篁，無年無紀自清幽；一林檜柏，有色有顏隨傲麗。又見那鐘鼓樓高，浮屠塔峻。安禪僧定性，啼樹鳥音關。寂寞無塵真寂寞，清虛有道果清虛。

詩曰：

上剎祇園隱翠窩，招提勝景賽娑婆。

果然淨土人間少，天下名山僧佔多。

長老下了馬，行者歇了擔，正欲進門，只見那門裏走出一眾僧來。你看他怎生模樣：

頭戴左笄帽，身穿無垢衣。

銅環雙墜耳，絹帶束腰圍。

草履行來穩，木魚手內提。

口中常作念，般若總皈依。

三藏見了，侍立門旁，道個問訊，那和尚連忙答禮。笑道：「失瞻，」問：「是那裏來的？請入方丈獻茶。」三藏道：「我弟子乃東土欽差，上雷音寺拜佛求經。至此處天色將晚，欲借上剎一宵。」那和尚道：「請進裏坐，請進裏坐。」三藏方喚行者牽馬進來。

那和尚忽見行者相貌，有些害怕，便問：「那牽馬的是個甚麼東西？」三藏道：「悄言！悄言！他的性急，若聽見你說是甚麼東西，他就惱了。——他是我的徒弟。」那和尚打了個寒噤，咬著指頭道：「這般一個醜頭怪腦，好招他做徒弟！」三藏道：「你看不出來哩，醜自醜，甚是有用。」

那和尚只得同三藏與行者進了山門。山門裏，又見那正殿上書四個大字，是「觀音禪院」。三藏又大喜道：「弟子屢感

菩薩聖恩，未及叩謝；今遇禪院，就如見菩薩一般，甚好拜謝。」那和尚聞言，即命道人開了殿門，請三藏朝拜。那行者拴了馬，丟了行李，同三藏上殿。三藏展背舒身，鋪胸納地，望金象叩頭。那和尚便去打鼓，行者就去撞鐘。三藏俯伏台前，傾心禱祝。

祝拜已畢，那和尚住了鼓，行者還只管撞鐘不歇，或緊或慢，撞了許久。那道人道：「拜已畢了，還撞鐘怎麼？」行者方丟了鐘杵，笑道：「你那裏曉得！我這是『做一日和尚撞一日鐘』的。」此時卻驚動那寺裏大小僧人、上下房長老，聽得鐘聲亂響，一齊擁出道：「那個野人在這裏亂敲鐘鼓？」行者跳將出來，咄的一聲道：「是你孫外公撞了耍子的！」

那些和尚一見了，唬得跌跌滾滾，都爬在地下道：「雷公爺爺！」行者道：「雷公是我的重孫兒哩！起來，起來，不要怕，我們是東土大唐來的老爺。」眾僧方纔禮拜；見了三藏，都纔放心不怕。內有本寺院主請道：「老爺們到後方丈中奉茶。」遂而解韁牽馬，抬了行李，轉過正殿，逕入後房，序了坐次。

那院主獻了茶，又安排齋供。天光尚早，三藏稱謝未畢，只見那後面有兩個小童，攙著一個老僧出來。看他怎生打扮：

頭上戴一頂毗盧方帽，貓睛石的寶頂光輝；身上穿一領錦絨褊衫，翡翠毛的金邊晃亮。一對僧鞋攢八寶，一根拄杖嵌雲星。滿面皺痕，好似驪山老母；一雙昏眼，卻如東海龍君。口不關風因齒落，腰駝背屈為筋攣。

眾僧道：「師祖來了。」三藏躬身施禮迎接道：「老院主，弟子拜揖。」那老僧還了禮，又各敘坐。老僧道：「適間小的們說，東土唐朝來的老爺，我纔出來奉見。」三藏道：「輕造寶山，不知好歹，恕罪恕罪！」老僧道：「不敢！不敢！」因問：「老爺，東土到此，有多少路程？」三藏道：「出長安邊界，有五千餘里；過兩界山，收了一個小徒，一路來，行過西番哈咇國，經兩個月，又有五六千里，纔到了貴處。」老僧道：「也有萬里之遙了。我弟子虛度一生，山門也不曾出去，誠所謂『坐井觀天』，樗朽之輩。」

三藏又問：「老院主高壽幾何？」老僧道：「癡長二百七十歲了。」行者聽見道：「這還是我萬代孫兒哩！」三藏瞅了他一眼道：「謹言！莫要不識高低，沖撞人。」那和尚便問：「老爺，你有多少年紀了？」行者道：「不敢說。」那老僧也只當一句瘋話，便不介意，也不再回，只叫獻茶。

有一個小幸童，拿出一個羊脂玉的盤兒，有三個法藍鑲金的茶鍾；又一童，提一把白銅壺兒，斟了三杯香茶。真個是色欺榴蕊艷，味勝桂花香。三藏見了，誇愛不盡道：「好物件！好物件！真是美食美器！」那老僧道：「污眼！污眼！老爺乃天朝上國，廣覽奇珍，似這般器具，何足過獎？老爺自上邦來，可有甚麼寶貝，借與弟子一觀？」

三藏道：「可憐！我那東土，無甚寶貝；就有時，路程遙遠，也不能帶得。」行者在旁道：「師父，我前日在包袱裏，曾見那領袈裟，不是件寶貝？拿與他看看如何？」眾僧聽說袈裟，一個個冷笑。行者道：「你笑怎的？」院主道：「老爺纔說袈裟是件寶貝，言實可笑。若說袈裟，似我等輩者，不止二三十件；若論我師祖，在此處做了二百五六十年和尚，足有七八百件！」叫：「拿出來看看。」

那老和尚，也是他一時賣弄，便叫道人開庫房，頭陀抬櫃子，就抬出十二櫃，放在天井中，開了鎖，兩邊設下衣架，四圍牽了繩子，將袈裟一件件抖開掛起，請三藏觀看。果然是滿堂綺繡，四壁綾羅！行者一一觀之，都是些穿花納錦，刺繡銷金之物，笑道：「好，好，好，收起！收起！把我們的也取出來看看。」

三藏把行者扯住，悄悄的道：「徒弟，莫要與人鬥富。你我是單身在外，只恐有錯。」行者道：「看看袈裟，有何差錯！」三藏道：「你不曾理會得，古人有云：『珍奇玩好之物，不可使見貪婪奸偽之人。』倘若一經入目，必動其心；既動其心，必生其計。汝是個畏禍的，索之而必應其求，可也；不然，則殞身滅命，皆起於此，事不小矣。」行者道：「放心！放心！都在老孫身上！」

　　你看他不由分說，急急的走了去，把個包袱解開，早有霞光迸迸；尚有兩層油紙裹定，去了紙，取出袈裟，抖開時，紅光滿室，彩氣盈庭。眾僧見了，無一個不心歡口讚。真個好袈裟！上頭有：

　　千般巧妙明珠墜，萬樣稀奇佛寶攢。上下龍鬚鋪綵綺，兜羅四面錦沿邊。體掛魍魎從此滅，身披魑魅入黃泉。托化天仙親手製，不是真僧不敢穿。

　　那老和尚見了這般寶貝，果然動了奸心，走上前，對三藏跪下，眼中垂淚道：「我弟子真是沒緣！」三藏攙起道：「老院師有何話說？」他道：「老爺這件寶貝，方纔展開，天色晚了，奈何眼目昏花，不能看得明白，豈不是無緣！」三藏教：「掌上燈來，讓你再看。」那老僧道：「爺爺的寶貝，已是光

亮；再點了燈，一發晃眼，莫想看得仔細。」行者道：「你要怎的看纔好？」老僧道：「老爺若是寬恩放心，教弟子拿到後房，細細的看一夜，明早送還老爺西去，不知尊意何如？」

三藏聽說，喫了一驚，埋怨行者道：「都是你！都是你！」行者笑道：「怕他怎的？等我包起來，教他拿了去看。但有疏虞，盡是老孫包管。」那三藏阻擋不住，他把袈裟遞與老僧道：「憑你看去，只是明早照舊還我，不得損污些須。」老僧喜喜歡歡，著幸童將袈裟拿進去，卻吩咐眾僧，將前面禪堂掃淨，取兩張籐床，安設鋪蓋，請二位老爺安歇；一壁廂又教安排明早齋送行，遂而各散。師徒們關了禪堂，睡下不題。

卻說那和尚把袈裟騙到手，拿在後房燈下，對袈裟號咷痛哭，慌得那本寺僧，不敢先睡。小幸童也不知為何，卻去報與眾僧道：「公公哭到二更時候，還不歇聲。」有兩個徒孫，是他心愛之人，上前問道：「師公，你哭怎的？」老僧道：「我哭無緣，看不得唐僧寶貝！」小和尚道：「公公年紀高大，發過了他的袈裟，放在你面前，你只消解開看便罷了，何須痛哭？」

老僧道：「看的不長久。我今年二百七十歲，空掙了幾百件袈裟，怎麼得有他這一件？怎麼得做個唐僧？」小和尚道：

「師公差了。唐僧乃是離鄉背井的一個行腳僧。你這等年高，享用也彀了，倒要像他做行腳僧，何也？」老僧道：「我雖是坐家自在，樂乎晚景，卻不得他這袈裟穿穿。若教我穿得一日兒，就死也閉眼，——也是我來陽世間為僧一場！」

眾僧道：「好沒正經！你要穿他的，有何難處？我們明日留他住一日，你就穿他一日，留他住十日，你就穿他十日，便罷了。何苦這般痛哭？」老僧道：「縱然留他住了半載，也只穿得半載，到底也不得氣長。他要去時，只得與他去，怎生留得長遠？」

正說話處，有一個小和尚，名喚廣智，出頭道：「公公，要得長遠，也容易。」老僧聞言，就歡喜起來道：「我兒，你有甚麼高見？」廣智道：「那唐僧兩個是走路的人，辛苦之甚，如今已睡著了。我們想幾個有力量的，拿了槍刀，打開禪堂，將他殺了，把屍首埋在後園，只我一家知道，卻又謀了他的白馬、行囊，卻把那袈裟留下，以為傳家之寶，豈非子孫長久之計耶？」

老和尚見說，滿心歡喜，卻纔揩了眼淚道：「好！好！好！此計絕妙！」即便收拾槍刀。內中又有一個小和尚，名喚廣謀，就是那廣智的師弟，上前來道：「此計不妙。若要殺他，須要

看看動靜。那個白臉的似易，那個毛臉的似難。萬一殺他不得，卻不反招己禍？我有一個不動刀槍之法，不知你尊意如何？」

老僧道：「我兒，你有何法？」

廣謀道：「依小孫之見，如今喚聚東山大小房頭，每人要乾柴一束，捨了那三間禪堂，放起火來，教他欲走無門，連馬一火焚之。就是山前山後人家看見，只說是他自不小心，走了火，將我禪堂都燒了。那兩個和尚，卻不都燒死？又好掩人耳目。袈裟豈不是我們傳家之寶？」

那些和尚聞言，無不歡喜，都道：「強！強！強！此計更妙！更妙！」遂教各房頭搬柴來。唉！這一計，正是弄得個高壽老僧該命盡，觀音禪院化為塵！原來他那寺裏，有七八十個房頭，大小有二百餘眾。當夜一擁搬柴，把個禪堂，前前後後，四面圍繞不通，安排放火不題。

卻說三藏師徒，安歇已定。那行者卻是個靈猴，雖然睡下，只是存神煉氣，朦朧著醒眼。忽聽得外面不住的人走，柤柤的柴響風生。他心疑惑道：「此時夜靜，如何有人行得腳步之聲？莫敢是賊盜，謀害我們的？——」他就一骨魯跳起，欲要開門出看，又恐驚醒師父。你看他弄個精神，搖身一變，變做一個蜜蜂兒，真個是：

口甜尾毒，腰細身輕。穿花度柳飛如箭，粘絮尋香似落星。小小微軀能負重，囂囂薄翅會乘風。卻自櫞稜下，鑽出看分明。

　　只見那眾僧們，搬柴運草，已圍住禪堂放火哩。行者暗笑道：「果依我師父之言，他要害我們性命，謀我的袈裟，故起這等毒心。我待要拿棍打他呵，可憐又不禁打，一頓棍都打死了，師父又怪我行兇。——罷，罷，罷！與他個『順手牽羊，將計就計』，教他住不成罷！」

　　好行者，一觔斗跳上南天門裏，唬得個龐、劉、苟、畢躬身，馬、趙、溫、關控背，俱道：「不好了！不好了！那鬧天宮的主子又來了！」行者搖著手道：「列位免禮，休驚，我來尋廣目天王的。」說不了，卻遇天王早到，迎著行者道：「久闊，久闊。前聞得觀音菩薩來見玉帝，借了四值功曹、六丁六甲並揭諦等，保護唐僧往西天取經去，說你與他做了徒弟，今日怎麼得閑到此？」

　　行者道：「且休敘闊。唐僧路遇歹人，放火燒他，事在萬分緊急，特來尋你借『辟火罩兒』，救他一救。快些拿來使使，即刻返上。」天王道：「你差了；既是歹人放火，只該借水救他，如何要辟火罩？」行者道：「你那裏曉得就裏。借水救之，

卻燒不起來，倒相應了他；只是借此罩，護住了唐僧無傷，其餘管他，盡他燒去。快些！快些！此時恐已無及。莫誤了我下邊幹事！」

那天王笑道：「這猴子還是這等起不善之心，只顧了自家，就不管別人。」行者道：「快著！快著！莫要調嘴，害了大事！」那天王不敢不借，遂將罩兒遞與行者。

行者拿了，按著雲頭，徑到禪堂房脊上，罩住了唐僧與白馬、行李。他卻去那後面老和尚住的方丈房上頭坐著，保護那袈裟。看那些人放起火來，他轉捻訣唸咒，望巽地上吸一口氣吹將去，一陣風起，把那火轉刮得烘烘亂發。好火！好火！但見：

黑煙漠漠，紅焰騰騰。黑煙漠漠，長空不見一天星；紅焰騰騰，大地有光千里赤。起初時，灼灼金蛇；次後來，威威血馬。南方三杰逞英雄，回祿大神施法力。燥乾柴燒烈火性，說甚麼燧人鑽木；熟油門前飄綵焰，賽過了老祖開爐。正是那無情火發，怎禁這有意行兇，不去弭災，反行助虐。風隨火勢，焰飛有千丈餘高；火逞風威，灰迸上九霄雲外。乒乒乓乓，好便似殘年爆竹；潑潑喇喇，卻就如軍中炮聲。燒得那當場佛像莫能逃，東院伽藍無處躲。勝如赤壁夜鏖兵，賽過阿房宮內火！

這正是星星之火,能燒萬頃之田。須臾間,風狂火盛,把一座觀音院,處處通紅。你看那眾和尚,搬箱抬籠,搶桌端鍋,滿院裏叫苦連天。孫行者護住了後邊方丈,辟火罩罩住了前面禪堂,其餘前後火光大發,真個是照天紅焰輝煌,透壁金光照耀!

　　不期火起之時,驚動了一山獸怪。這觀音院正南二十里遠近,有座黑風山,山中有一個黑風洞,洞中有一個妖精,正在睡醒翻身。只見那窗門透亮,只道是天明。起來看時,卻是正北下的火光晃亮,妖精大驚道:「呀!這必是觀音院裏失了火!這些和尚好不小心!我看時,與他救一救來。」

　　好妖精,縱起雲頭,即至煙火之下,果然沖天之火,前面殿宇皆空,兩廊煙火方灼。他大拽步,撞將進去,正呼喚叫取水來,只見那後房無火,房脊上有一人放風。他卻情知如此,急入裏面看時,見那方丈中間有些霞光彩氣,台案上有一個青氈包袱。他解開一看,見是一領錦襴袈裟,乃佛門之異寶。正是財動人心,他也不救火,他也不叫水,拿著那袈裟,趁鬨打劫,拽回雲步,逕轉東山而去。

　　那場火只燒到五更天明,方纔滅息。你看那眾僧們,赤赤

精精，啼啼哭哭，都去那灰內尋銅鐵，撥腐炭，撲金銀。有的在牆筐裏，苫搭窩棚；有的赤壁根頭，支鍋造飯；叫冤叫屈，亂嚷亂鬧不題。

卻說行者取了辟火罩，一觔斗送上南天門，交與廣目天王道：「謝借！謝借！」天王收了道：「大聖至誠了。我正愁你不還我的寶貝，無處尋討，且喜就送來也。」行者道：「老孫可是那當面騙物之人？這叫做『好借好還，再借不難。』」天王道：「許久不面，請到宮少坐一時，何如？」行者道：「老孫比在前不同，『爛板凳，高談闊論』了；如今保唐僧，不得身閑。容敘！容敘！」

急辭別，墜雲，又見那太陽星上。徑來到禪堂前，搖身一變，變做個蜜蜂兒，飛將進去，現了本象，看時那師父還沉睡哩。行者叫道：「師父，天亮了，起來罷。」三藏纔醒覺，翻身道：「正是。」穿了衣服，開門出來，忽抬頭，只見些倒壁紅牆，不見了樓台殿宇。大驚道：「呀！怎麼這殿宇俱無？都是紅牆，何也？」

行者道：「你還做夢哩！今夜走了火的。」三藏道：「我怎不知？」行者道：「是老孫護了禪堂，見師父濃睡，不曾驚動。」三藏道：「你有本事護了禪堂，如何就不救別房之火？」

行者笑道：「好教師父得知。果然依你昨日之言，他愛上我們的袈裟，算計要燒殺我們。若不是老孫知覺，到如今皆成灰骨矣！」三藏聞言，害怕道：「是他們放的火麼？」行者道：「不是他是誰？」

三藏道：「莫不是怠慢了你，你幹的這個勾當？」行者道：「老孫是這等懶惰之人，幹這等不良之事？實實是他家放的。老孫見他心毒，果是不曾與他救火，只是與他略略助些風的。」三藏道：「天那！天那！火起時，只該助水，怎轉助風？」行者道：「你可知古人云：『人沒傷虎心，虎沒傷人意。』他不弄火，我怎肯弄風？」

三藏道：「袈裟何在？敢莫是燒壞了也？」行者道：「沒事！沒事！燒不壞！那放袈裟的方丈無火。」三藏恨道：「我不管你！但是有些兒傷損，我只把那話兒念動念動，你就是死了！」行者慌了道：「師父，莫念！莫念！管尋還你袈裟就是了。等我去拿來走路。」三藏纔牽著馬，行者挑了擔，出了禪堂，徑往後方丈去。

卻說那些和尚，正悲切間，忽的看見他師徒牽馬挑擔而來，唬得一個個魂飛魄散道：「冤魂索命來了！」行者喝道：「甚麼冤魂索命？快還我袈裟來！」眾僧一齊跪倒，叩頭道：「爺

爺呀！冤有冤家，債有債主。要索命不干我們事，都是廣謀與老和尚定計害你的，莫問我們討命。」

行者咄的一聲道：「我把你這些該死的畜生！那個問你討甚麼命！只拿袈裟來還我走路！」其間有兩個膽量大的和尚道：「老爺，你們在禪堂裏已燒死了，如今又來討袈裟，端的還是人？是鬼？」行者笑道：「這夥孽畜！那裏有甚麼火來？你去前面看看禪堂，再來說話！」

眾僧們爬起來往前觀看，那禪堂外面的門窗隔扇，更不曾燎灼了半分。眾人悚懼，纔認得三藏是個神僧，行者是尊護法。一齊上前叩頭道：「我等有眼無珠，不識真人下界！你的袈裟在後面方丈中老師祖處哩。」三藏行過了三五層敗壁破牆，嗟嘆不已。只見方丈果然無火，眾僧搶入裏面，叫道：「公公！唐僧乃是神人，未曾燒死，如今反害了自己家當！趁早拿出袈裟，還他去也。」

原來這老和尚尋不見袈裟，又燒了本寺的房屋，正在萬分煩惱焦燥之處，一聞此言，怎敢答應？因尋思無計，進退無方，拽開步，躬著腰，往那牆上著實撞了一頭，可憐只撞得腦破血流魂魄散，咽喉氣斷染紅沙！有詩為證，詩曰：

堪嘆老衲性愚蒙，枉作人間一壽翁。

欲得袈裟傳遠世，豈知佛寶不凡同！

但將容易為長久，定是蕭條取敗功。

廣智廣謀成甚用？損人利己一場空！

慌得個眾僧哭道：「師公已撞殺了，又不見袈裟，怎生是好？」行者道：「想是汝等盜藏起也！都出來！開具花名手本，等老孫逐一查點！」那上下房的院主，將本寺和尚、頭陀、幸童、道人盡行開具手本二張，大小人等，共計二百三十名。行者請師父高坐，他卻一一從頭唱名搜檢，都要解放衣襟，分明點過，更無袈裟。又將那各房頭搬搶出去的箱籠物件，從頭細細尋遍，那裏得有蹤跡。

三藏心中煩惱，懊恨行者不盡，卻坐在上面念動那咒。行者撲的跌倒在地，抱著頭，十分難禁，只教：「莫念！莫念！管尋還了袈裟！」那眾僧見了，一個個戰兢兢的，上前跪下勸解，三藏纔合口不念。行者一骨魯跳起來，耳朵裏掣出鐵棒，要打那些和尚，被三藏喝住道：「這猴頭！你頭痛還不怕，還要無禮？休動手！且莫傷人！再與我審問一問！」

眾僧們磕頭禮拜，哀告三藏道：「老爺饒命！我等委實的不曾看見。這都是那老死鬼的不是。他昨晚看著你的袈裟，只哭到更深時候，看也不曾敢看，思量要圖長久，做個傳家之寶，設計定策，要燒殺老爺；自火起之候，狂風大作，各人只顧救火，搬搶物件，更不知袈裟去向。」

行者大怒，走進方丈屋裏，把那觸死鬼屍首抬出，選剝了細看，渾身更無那件寶貝；就把個方丈掘地三尺，也無蹤影。行者忖量半晌，問道：「你這裏可有甚麼妖怪成精麼？」院主道：「老爺不問，莫想得知。我這裏正東南有座黑風山，黑風洞內有一個黑大王。我這老死鬼常與他講道，他便是個妖精。別無甚物。」行者道：「那山離此有多遠近？」院主道：「只有二十里，那望見山頭的就是。」

行者笑道：「師父放心，不須講了，一定是那黑怪偷去無疑。」三藏道：「他那廂離此有二十里，如何就斷得是他？」行者道：「你不曾見夜間那火，光騰萬里，亮透三天，且休說二十里，就是二百里也照見了！坐定是他見火光焜耀，趁著機會，暗暗的來到這裏，看見我們袈裟是件寶貝，必然趁鬨擄去也。等老孫去尋他一尋。」三藏道：「你去了時，我卻何倚？」行者道：「這個放心，暗中自有神靈保護，明中等我叫那些和

尚伏侍。」即喚眾和尚過來道：「汝等著幾個去埋那老鬼，著幾個伏侍我師父，看守我白馬！」眾僧領諾。

　　行者又道：「汝等莫順口兒答應，等我去了，你就不來奉承。看師父的，要怡顏悅色；養白馬的，要水草調勻。假有一毫兒差了，照依這個樣棍，與你們看看！」他掣出棍子，照那火燒的磚牆上，撲的一下，把那牆打得粉碎，又震倒了有七八層牆。眾僧見了，個個骨軟身麻，跪著磕頭滴淚道：「爺爺寬心前去，我等竭力虔心，供奉老爺，決不敢一毫怠慢！」好行者，急縱觔斗雲，逕上黑風山，尋找這袈裟。正是那：

　　金禪求正出京畿，仗錫投西涉翠微。

　　虎豹狼蟲行處有，工商士客見時稀。

　　路逢異國愚僧妒，全仗齊天大聖威。

　　火發風生禪院廢，黑熊夜盜錦襴衣。

　　畢竟此去不知袈裟有無，吉凶如何，且聽下回分解。

世紀前百大文學系列作品

書名：西遊記第一卷

ＩＳＢＮ：978-1548922269

作者：吳承恩

封面設計：C.S. Creative Design

出版日期：2017 / 04 / 01

建議售價：US$ 17.99 / CDN$ 19.71

出版：C.S. Publish

Copyright © 2017 C.S. Publish
All rights reserved.
Manufactured in the United States
Permission required for reproduction,
or translation in whole or part.

www.ingramcontent.com/pod-product-compliance
Lightning Source LLC
Chambersburg PA
CBHW020731180526
45163CB00001B/188

9 781548 922269